铁画

锻制技艺基础

邢　萍　储金霞◎编著

安徽师范大学出版社
ANHUI NORMAL UNIVERSITY PRESS

·芜湖·

图书在版编目(CIP)数据

铁画锻制技艺基础 / 邢萍,储金霞编著. — 芜湖 :安徽师范大学出版社,2023.12
ISBN 978-7-5676-6189-9

Ⅰ.①铁… Ⅱ.①邢…②储… Ⅲ.①铁画—生产工艺—介绍—中国 Ⅳ.①J526.9

中国国家版本馆CIP数据核字(2023)第153585号

铁画锻制技艺基础

邢 萍 储金霞◎编著

TIEHUA DUANZHI JIYI JICHU

责任编辑:平韵冉 责任校对:胡志恒
装帧设计:王晴晴 冯君君 责任印制:桑国磊
出版发行:安徽师范大学出版社
　　　　芜湖市北京中路2号安徽师范大学赭山校区　　邮政编码:241000
网　　址:http://www.ahnupress.com/
发 行 部:0553-3883578　　5910327　　5910310(传真)
印　　刷:苏州市古得堡数码印刷有限公司
版　　次:2023年12月第1版
印　　次:2023年12月第1次印刷
规　　格:700 mm×1000 mm　　1/16
印　　张:18
字　　数:260千字
书　　号:ISBN 978-7-5676-6189-9
定　　价:58.00元

凡发现图书有质量问题,请与我社联系(联系电话:0553-5910315)

编 委 会

前　言

　　铁画是安徽芜湖地方传统民间工艺，迄今已有三百多年历史。其创作方法是"以锤代笔，以铁为墨，以砧为纸，锻铁成画"，根据画稿，用低碳钢锻制而成。铁画始创人为明末清初的汤鹏，并在清康熙年间繁荣。铁画自汤氏创制后，不仅"远客多购之"，而且"名噪公卿间""豪家一笑倾金赀"，成为达官显贵"斋壁雅玩""馈赠名流"的必备之物。文人墨客更是推崇备至，赋诗著文予以称赞。清代诗人梁同书称铁画"无不入妙""世罕见之"。需求引发商机，商机引来"铁工仿制不衰"，芜湖的铁画行业也随之形成，遂为芜湖名产。作为中国民族工艺美术翘楚的芜湖铁画，风格独特、工艺精湛，堪称"中华一绝"。2006 年 5 月 20 日，芜湖铁画锻制技艺被列入第一批国家非物质文化遗产名录。

　　作为国家级非遗项目，铁画锻制技艺融入高校课程教学已多年，但仍沿袭传统的师徒相传、口口相授的教学方式，撰写铁画专业教材是整个铁画教育迫在眉睫的问题。本教材以芜湖铁画锻制技艺为研究对象，分为上、下两篇。上篇为理论篇，旨在通过对铁画艺术历史渊源及其发展动态的阐述，展现铁画的历史；通过对传承铁画的历史人物的梳理，挖掘出铁画艺术背后的工匠精神；通过对铁画与中国传统艺术内在渊源的分析，阐述铁画艺术美学。下篇为实训

篇，通过对"梅""兰""竹""菊""单马"锻制步骤的分层讲解，并附上配套的锻制过程图片、画稿和教学视频，运用图文声并茂的形式，普及铁画锻制知识，传播铁画锻制技艺。本教材的编著旨在推进铁画教育的实施，传承芜湖地方铁画非遗，弘扬中华优秀传统文化。

编者

2022 年 1 月 17 日

铁画锻制技艺基础

目　录

上　篇

下　篇

铁
画
锻
制
技
艺
基
础

上篇

第一章　铁画艺术溯源

铁画诞生于芜湖，始称铁花，始创于明末清初年间，迄今已有三百多年历史。其创作方法是"以锤代笔，以铁为墨，以砧为纸"，根据画稿用低碳钢锻制而成。芜湖是一座具有两千年历史的文化古城，腹地广阔、外依长江、北达中原、南囊赣浙、水陆襟带。芜湖在历史上是锻铁名城，最早可以追溯至春秋战国时期。相传干将莫邪剑就在芜湖神山铸成，《图经》云："干将淬剑于此，上有磨剑池、砥石"。在资本主义萌芽的明代中期，"甲于江左"的十里长街已经形成，既是水路交通要道，也是小商品批发、物资集散地。芜湖制铁业十分繁荣，芜湖老字号如"铁锁巷""打铜巷""铁石墩"等地名皆与冶炼有关。明末清初为躲避战祸，南京铁工葛氏和马氏、山东著名铁工濮氏迁址并定居芜湖，为芜湖的制铁业带来了先进的技术。

芜湖临近中国佛教圣地九华山，万商云集，既将铁锤、铁铲、铁锹等生活用品批发后转卖各地，也将芜湖铁铺中特有的铁花灯、铁香炉、铁烛台卖给香客作为上香敬佛之用。明代中期，随着经济的发展，芜湖的能工巧匠为了美化生活环境，他们锻造出各种精致的装饰用品，如鼠形油灯、蝴蝶形帐钩、寓意五福迎门的蝙蝠镜。明末清初，为顺应商品经济发展的需要，工匠们已经从"灯屏烛檠"这样的小物件转向屏风、漏窗、吊灯商品的打造，并将"八仙过海""梅兰竹菊""松竹梅岁寒三友""鸳鸯戏水"等内容的铁花存板镶

框，挂于墙壁上作为装饰之用。这些具有观赏价值的铁花装饰作品是芜湖铁画的滥觞，基本具备了铁画的雏形，具有一定的美学价值。但此时铁画作品粗糙，创作随意，不是严格意义上的铁画。汤天池出现后，他开始在铁画制作中运用中国画的思想，营造黑白传情的意境。"石炭千年鬼斧截，阳炉夜锻飞星裂"，铁画犹如凤凰涅槃一样在烈火中得到崭新的生命。

图1-1　左图:五福临门　　中图:铁制莲花香薰　　右图:铁制莲花

铁画的创始人是明末清初的汤鹏，字天池，祖籍徽州。少年时为躲避兵荒流落冶铁之乡——芜湖，几经周折后在铁铺当学徒。这个时期的芜湖亦是绘画大家的云集之地，姑孰画派创始人萧云从、遁逃于世却长于丹青的释海涛、新安画派的浙江……都是当时绘画界的高人，以诗论画，蔚然成风。汤天池虽生活困苦却酷爱绘画，白日打铁，夜宿桥洞。汤天池的铁铺与清初著名画家萧云从所住的萧家巷仅百步之遥，"少为铁工，与画室邻，日窥其泼墨势"，萧云从的画粗中见细、黑白相间、笔画简洁分明，于粗细疏淡中见神韵，萧云从的绘画艺术给予汤天池无限的养分。汤天池对绘画痴迷，白日工作，晚上用竹枝画画直至天明，萧云从为其坚韧意志所感动，与其切磋铁画技艺并亲自为汤天池设计画稿。在汤与萧的相互砥砺中，铁画制作技艺日趋成熟，瘦劲简洁、冷峭奇倔的风格特征逐渐形成。铁画艺术从此成为一门独立的艺术，汤天池也成为无可争辩的鼻祖。清代黄钺赞美汤天池时曾言"材美工聚物有尤，汤鹏之技

古莫俦"。

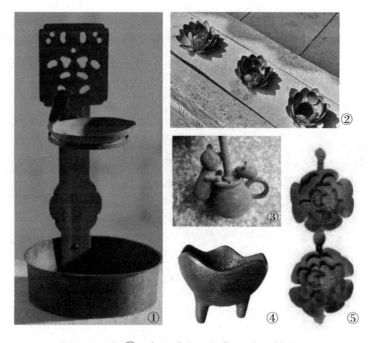

图1-2　图①:清代油灯 现藏于油灯博物馆
图②、图⑤:铁制莲花灯座　图③:铁制鼠油灯
图④:铁制莲花香炉

第一节　优越的地理位置

芜湖位于安徽省的东南部，地理位置优越，扼长江之要冲，东临苏沪、西接湘鄂、南通浙赣、北达中原，为水陆交通"四通五达之途"。早在原始社会的末期，芜湖地区已有人类活动的踪迹。阶级社会出现以后，芜湖所在的地区就出现了较大的部族集团，历史上称之为"越人"。春秋后期，《左传·襄公三年》明确记载:"襄公三年（公元前570年）春，楚子重伐吴，为简之师，克鸠兹，至于衡

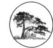

第一章　铁画艺术溯源

山。"这里的鸠兹就是今天的芜湖，这是目前所见历史文献中有关芜湖的最早的记载。三国时代，孙吴招来江北流民十余万人，参加围湖造田，成效显著，农业人口也相应地增加起来。随着水利事业的开展，这一带的地理面貌也发生了巨大的变化，本来荒芜的湖沼低地开始变成了富庶的农产区。

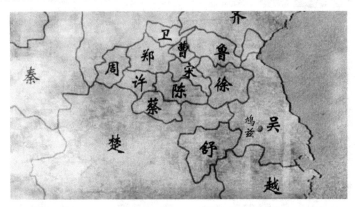

图1-3　芜湖古代地图(鸠兹古代属于吴国)

优越的地理位置使得古代的芜湖商贾云集，芜湖成为商家和兵家的必争之地，也是长江流域重要的商埠城市。至宋代，商业承继了唐以来"近海鱼盐富，濒淮粟麦饶"的基础。在农业发展的带动下，手工业也迅速发展起来。以作坊手工业生产的芜钢为例，它是著名的特产，曾闻名于国内数百年。后又进一步发展成为皖南山区、巢湖地区以及淮河流域的米粮、食盐、木材、钢铁和多种手工业品、农副产品的物资集散地。明代芜湖的浆染业已具规模，芜湖是我国五大手工业区之一。

芜湖，南唐时即"楼台森列，烟火万家"，已是繁华的市镇。宋代兴商建市，芜湖城的范围：东至今东门外的"鼓楼岗"，北至北门外"高城坊"，南至南门外的"南门湾"，西至西门外的"大城墙根"。"兴隆巷""打铜巷""米市街""薪市街""鱼市街""花街""油坊巷""铁锁巷""南正街""西内街"都属于城内的商业区，是

昔日各行各业的集中场所。元明时期"十里长街、百货咸集、市声若潮"。从宋代算起，长街迄今已经有八百多年的历史。从县治前，由薪市街，出弼赋门，也即沿着青弋江北岸向东直至江口，叫作"十里长街"。十里长街的长度在1783米左右。县志记载："清代由新市街出弼赋门（即西门口）西抵江口，名十里长街。"长街的后沿，紧靠青弋江北岸，有徽州码头、寺码头，有头道渡、二道渡，有老浮桥、利涉桥，后来有中山桥，都通向长街，因而水陆交通，极为便利。长街货物进出青弋江，可以直达皖南的宣、泾、南、繁以及苏南地区，进出长江，可以上溯湘赣鄂川，下达宁沪苏杭，北至无、含、和、巢庐、合等地，因之商贾接踵而至，百货咸集。这就是十里长街商业发展的优越的自然条件。

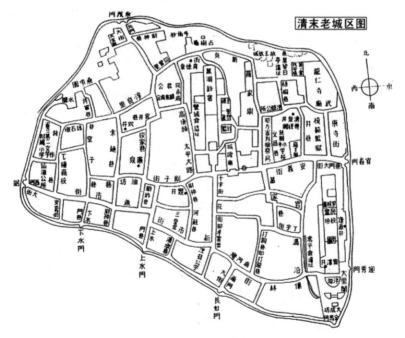

图1-4 清末芜湖老城区地图

明代宋应星在《天工开物》记载："织造尚松江，浆染尚芜湖"。清初期"芜湖附河据麓，舟车之多，货殖之富，殆与州郡埒"。经济

7

发达，各行各业的商人和工匠都来芜湖经营，其中尤以浆染业和炼钢业最为著名。清后期，以芜湖和上海为起止点的芜申大运河，把芜湖和苏州、无锡、南京以及杭州的经济、文化紧密地连在一起，各地米商云集在芜湖，开设了多家米号。每年经芜湖输出的米粮数量高达百万石至千万石，有"堆则如山，销则如江"之说。清代时期形成巨大的米业市场，为"四大米市"之首。此后清朝二百多年间（至烟台条约签订之前）经济不断发展，繁荣的程度与日俱增，在"城中外，市廛鳞次，百物翔集，文彩布帛鱼盐褫至而辐辏"。自南关至浮桥，是米行的集中区，谓之南市。江口一带，米、木商及行商云集。碾米业集中于大小砻坊。著名的"芜钢"及三刀分布在城内西北部的堂子巷、铁石墩、桑枣园及城外的西湖池、石桥巷等地。它集中了"北连牛渚，历淮阳而达燕蓟""西接秋浦，为荆、襄、闽、粤"的财货。经济贸易交易"肩摩毂击""市声若潮，至夕不得休"。其繁荣程度已达到封建社会后期的高峰，此时期是芜湖历史上的黄金时代。芜湖便捷的交通条件和优越地理位置，带来了芜湖的商业繁荣，商业的繁荣必然促进文化交流的扩大，这为芜湖铁画的产生和发展创造了充足的条件。

第二节　芜湖制铁业

我国的冶铁技术始于西周晚期，早在公元前 14 至 13 世纪，我们的先民就已经开始使用铁了。这可以从出土的文物中得到佐证。1972 年，河北省藁城县出土了商代中期的铁刃铜钺（见图 1-5），出土的文物经过检验后得知，是陨铁经过加热锻打后与铜镶嵌铸接而成的。两种金属的浇铸包嵌技术的出现是中国古代冶金史上的一大进步。20 世纪 70 年代到 80 年代，在江苏省六合程桥东周墓出土了春秋晚期的铁条和铁块，经过检验，铁条是由块炼铁锻成，而铁块是

白口铸。这一事实表明，我国可能在春秋晚期就掌握了块炼铁和生铁这两种冶炼技术。1990年，在河南三门峡上岭村的虢国墓中发现了一件西周晚期的玉柄铁剑（见图1-6），分析认为其铁刃是经过"人工冶炼—固体还原—制成"这几道工序制成。

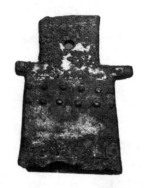

图1-5　铁刃铜钺

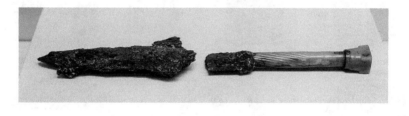

图1-6　西周晚期玉柄铁剑

据《吴越春秋》记载，吴越地区是最先发明炼钢技术的地方，在越国有造剑高手欧冶子，在吴国有干将与莫邪。《吴越春秋》成书于东汉，所记载内容可以说在一定程度上反映了战国和两汉时期就具有了钢铁制造工艺。《战国策·越策》中也记载："吴干之剑，肉试则断牛马，金试则截盘匜。"说明这时期锻造的宝剑非常锋利，进一步说明当时已经掌握了炼铁和热处理技术。《越绝书》载："楚令风胡子之吴，见欧冶子、干将，使之作铁剑。欧冶子、干将凿茨山，泄其溪，取铁英，作为铁剑三枚：一曰龙渊，二曰太阿，三曰工布。"《芜湖县志》记载：春秋时楚国人干将、莫邪曾在芜湖造剑。

在我国古代的民间传说《搜神记》中，记载着著名的"莫邪剑"，就是干将、莫邪在芜湖所铸的宝剑，传说他曾在神山、赤铸山、火炉山架炉炼剑。在今天的芜湖神山公园风景区内仍留有干将墓、干将造剑处、砥剑石、淬剑池等遗迹。1978年，北京大学历史系教授侯仁之先生曾亲临神山一带考察，经过慎重而细致的考证，侯仁之先生最终确认神山及其周围的三座小山，就是干将、莫邪当年为吴王阖闾铸剑之地。1979年，侯仁之先生又在全国政协会议上发言，呼吁保护这一中国和世界最早的炼钢遗址。自此，干将莫邪铸剑遗址位于芜湖已成定论。

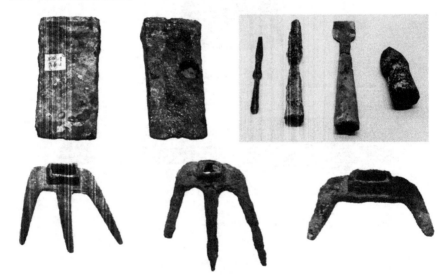

图1-7　战国时期的铁镢头、铁镐和铁矛头

总之，中国的冶铁工艺在战国时期出现，完备于汉，至唐代日趋成熟。追本溯源，中国古代的青铜文化，其制作的工序复杂并且技术难度很高。从工序上而言，青铜器的制作包括了铁画制作所需要的一切工艺，这为铁画的产生奠定了基础。铁的冶炼技术难度要高于青铜的冶炼难度，高温冶炼的技术于春秋时期发明，淬火技术战国时期出现。随着铁的出现，高温冶炼技术的提高，尤其是淬火

技术中还原铁矿石，炼铁技术的攻克，铁画所赖以成画的诸种冶炼技术均已齐备。

芜湖铁画源于国画，具有新安画派落笔瘦劲简洁、风格冷峭奇倔的基本艺术特征，是一种通过纯手工锻制工艺制作而成的画种。它以铁为原料，经红炉冶炼后，再经锻、錾、抬压、焊、锉、凿等技巧制成，既具有国画的神韵又具有雕塑的立体美，还表现了钢铁的柔韧性和延展性，是一种独具风格的艺术。这样独特的艺术形式与芜湖当地的自然与人文环境是分不开的。在自然环境上，芜湖境内的大赭山、小赭山和铁山、神山上都蕴藏了丰富的铁矿资源。赭山，因其山体土石殷红，故而得名。《管子》中曾写道："山上有赭者，其下有铁"，芜湖繁昌区的桃冲铁矿，经勘探含有稀有的金属物质，即天然合金原料。据康熙十二年《太平府志·物产》记载："石炭，即煤炭，出赭圻山，土人凿山为穴，横八十余丈，用以锻炼铁石。"赭圻山也就是今天繁昌区附近的桃冲矿。芜湖地区丰富的铁矿石和煤炭资源是芜湖钢铁业发达的客观基础条件。芜湖地区的钢冶炼业历史悠久，李白的著名诗句"炉火照天地，红星乱紫烟"正是对芜湖一带热火朝天的冶炼作业场面的生动描绘。当时的芜湖由于其冶炼业的高度发达而使得优秀的铁匠、锻工在此地云集。

明代中叶，由于社会经济的发展，芜湖专业炼钢的钢坊不断发展扩大，濮家的濮万兴钢坊就从濮家店搬迁到芜湖西郊的铁石墩、铁锁巷一带的濮家院，这里有西湖，便于为钢淬火。这时，徽商也到芜湖兴办钢坊。明城墙筑成后，因炼钢业发展，用水不便，濮万兴又在城西外设置了总作坊，濮家院为东作坊。清乾隆嘉庆年间，"居市廛冶钢业者数十家，每日须工作不啻数百人"。根据史料我们可以推断芜湖的炼钢业诞生于明代万历年前，发展于清初，在嘉庆年间达到了鼎盛。嘉庆年间是芜湖钢铁业的黄金时期，大小钢坊多达几十家，较大的有葛马泰、马万盛、程道盛、吴豫泰、程立泰、程时金、王时和、陈茂源等十八家。历经明清两朝，钢铁冶炼业达

到全盛，享誉数百年。

当时冶铁行业的从业者非常多，并且从业者都有自己的看家本领，铁工的技术也达到了一定高度，形成了利于芜湖钢铁发展的技术条件。"初锻熟铁于炉，徐以生镁下之，名曰餧铁。餧饱则镁不入也，于时渣滓尽去，锤而条之，乃成钢。其工之上者，视火候无差，试手而试其声，曰若者良，若者楛。其良者扑之皆寸断，乃分别为之记，橐束而授之客，走天下不訾也。"说的就是铁工在炼铁过程中的技术要领，包括"餧铁、去渣滓、看火候、听声音、试硬度"等环节。这种技术在明代就已经成熟了。"铁到芜湖自成钢"，这句话不仅是说芜湖有着悠久精湛的冶炼技术，也可以说是对芜湖手艺人创造了几大闻名遐迩铁器制品的褒扬。芜湖不仅有闻名天下的芜湖铁画，还有三刀。"芜湖三刀"，指的是剪刀、菜刀和剃刀。

这些能工巧匠为了能在芜湖这个码头长期站稳脚跟，把自己的绝活都亮了出来，取长补短、相得益彰。这样不断发展就促成了芜湖铁工匠人的班子比较全、底子比较厚、钢材料好、活秀得好的局面。此时的芜湖钢铁已蜚声海内外。正是因为这些，铁画艺术才能在这种环境下生根发芽、锤底生花，散发出迷人的黑白艺术魅力。

第三节　芜湖聚集的"画家村"

明末清初，反清复明的思潮普遍存在。顺治元年，清政府颁布了强迫汉人顺应满人习惯的《剃发令》，加剧了民族矛盾，激起了江南多地人民的英勇反抗。休宁人金声为徽州山区里抗清义军的首领，兵败后经芜湖被押送至南京而遭到杀害。当时芜湖百姓在沈士柱等人领导下，展开了轰轰烈烈的抗清活动。后来，黄宗羲曾专门来芜湖悼念挚友沈士柱，并作诗云："寻常有约在芜湖，再上高楼一醉呼。及到芜湖君已死，伸头舱底望浮图。"但由于清军一方面运用武

力全力镇压，一方面采用怀柔政策予以监控，民间的反清复明活动犹如昙花一现，以失败告终。

大量参加反清复明的被朝廷通缉的文人雅士、明朝遗臣，滞留芜湖，与为了躲避战乱从各地逃到芜湖的有识之士，形成了一个特殊时代的文化圈。如隐居芜湖的释海涛，前明翰林的一员；创始新安画派的渐江、碧澄等；久居芜湖的本土画派姑孰派代表萧尺木、萧一旸、萧一芸，以及姚宋、刘梅江；史可法征聘的太平县人汤燕生、歙县方兆曾、新安韩铸，众多的画家一时间都聚集在芜湖。他们都善于书法、绘画，终日以诗会友，相互切磋技艺、讨论诗词、研究书法。此时的艺术氛围非常浓厚，他们聚集的地方，史称

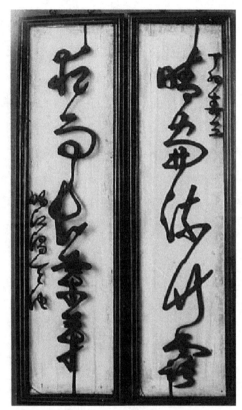

图1-8 汤鹏铁画楹联
现藏于安徽博物院

"画家村"。画家黄钺编撰的《画友录》，记录了此时期众多画家的成绩。

他们吟咏慷慨悲歌，描绘故国江山，因而在中国的山水画坛上诞生了一个以笔墨疏简、恬淡，意境幽僻、寒荒，风格冷逸、高洁为特点的"新安画派"。在绘画内容上，大多为远山、奇石、老梅、细柳等，表现了他们内心孤高自赏、超凡脱俗的艺术追求。铁画艺术正是得益于芜湖这段特殊历史时期形成的特殊社会环境。新安画派的艺术风格对铁画的发展有着深远的影响。铁画因其材料的特殊

13

性，在制作的过程中难于加工，所以，铁画画面形态应相对简单，技法表现不宜复杂，这样才便于铁画的制作。而新安画派的艺术风格恰恰符合铁画的艺术表现特点，正可谓天作之合。新安画派中对铁画的发展影响最大的当数"海阳四家"，他们是：渐江、查士标、汪之瑞、孙逸，特别是渐江，影响尤其大。

他们身处民间，有更多的机会接近下层社会，所有这些，都能使汤天池从文人创作中得到借鉴，以补充和丰富铁画的营养。汤天池看到萧尺木的画稿很适合做铁画，两者均具有以意取胜、以骨传神的特点，于是一个诚恳请教，一个不吝赐教。萧的画艺与汤的技艺一结合，便产生出刚劲挺秀、朴素典雅、意境深远、风骨秀逸、神似国画而实非国画，富有较强立体感的铁画来。

铁画锻制技艺基础

第四节　芜湖铁画的诞生

铁画原名"铁花"，在制作工序上以低碳钢为原料，经红炉冶炼后，再经錾、锉、剪、摞、红火锻制、整形等技艺锻制而成。铁画工艺综合了古代金银空花的焊接技术，用熟铁通过锻打、剪裁、钻锉、整修、校正等复杂的工序，做出山水、竹石、人物、花鸟等各种不同图案，吸取了剪纸、木刻、雕塑的长处，融合了国画的笔意和章法，画面明暗对比鲜明，立体感强，比平面画更具立体感。芜湖铁画的艺术风格融合了国画的神韵和雕塑的立体美，展现了钢铁的柔韧性和延展性。

据芜湖地方史料考证，芜湖铁画诞生于1687年（清康熙二十六年），距今有三百多年的历史，由芜湖民间铁匠汤鹏（字天池）首创。"芜湖铁工汤鹏能揉铁作画，花竹虫鸟，曲尽生致。又能作山水屏障，好事者以木范之，悬于壁。或合四面成一灯，锤铸之巧，前此未有。"清代陆以湉的《冷庐杂识·铁画》中记录的就是作者的所

见所闻，故名曰"杂"。现藏于安徽博物院的一幅"晴窗流竹露，夜雨长兰芽"（见图1-8），是迄今为止发现的现存最早的芜湖铁画。

兰花螳螂图铁画（图1-9），创作于清代，衬底缺失。画面中幽兰附崖而生，兰叶偃仰，互相交织，叶上落着一只螳螂，螳螂形态可掬，挥舞着双臂，像是随时准备捕食。该作品为一尺幅小景，画面生动活泼，天趣横生。图中兰花柔美润泽，兰叶飞扬潇洒，有超尘出世、不同流俗的高洁韵趣；螳螂勾勒精细、自然，花草虫趣融一体，是神韵、动感、情趣和生命力的完美体现。

图1-9　清代 佚名《兰花螳螂图》
现藏于镇江博物馆

图1-10　清代 佚名《菊蟹图》
现藏于镇江博物馆

菊蟹图铁画（图1-10），创作于清代，衬底缺失。画面上菊花两枝，斜生土坡，一只螃蟹悬挂其上，两只蟹钳夹着菊花茎叶，张牙舞爪，活灵活现，栩栩如生。该作品为一尺幅小景，构图巧妙，以"虚实相生"手法，大胆省略，以空衬实，画意深远开旷。食蟹是世俗的举止，而赏菊却是高雅的仪态，无菊令人俗，无蟹辜负腹。画中将菊花与螃蟹巧妙地联系在一起，体现了一种食俗生活的风雅之趣。

第二章　铁画人物与传承

　　铁画艺术是历经朝代更迭、岁月洗礼，经过几代人共同的努力，从民间手工艺中孕育并升华出来的一门艺术形态。如今，铁画艺术已经完全成为一门独立的民族艺术，尤其是芜湖铁画锻制技艺已经成为国家级非物质文化遗产，盛名远播海内外。与铁画产生相关的故事与人物，本来只是代代相传的民间口头传闻。乾隆十九年（1754年）前未见文献采录。乾隆二十年（1755年）梁同书作《铁画歌》，成为有历史记载的重要的文献资料。乾隆二十年，在北京梁同书的味初斋里聚集韦谦恒、谢镛、陈宝所等文人墨客。味初斋里墙上有一幅以草虫为题材的铁画，当时芜湖人韦谦恒向大家进行了介绍与评论。众人听罢，不吝赞叹，赞叹之余，随性赋诗几首。梁同书率先作《铁画歌》赋诗题咏："石炭千年鬼斧截，阳炉夜锻飞星裂。谁教幻作绕指柔，巧夺江南钩镞笔。花枝婀娜花璁珑，并州快剪生春风。荄丛蓼穗各有态，络丝细卷金须重。云匡钿束垂虚壁，茧纸新糊烂银白。装成面面光清荧，桦烬兰烟铺不得。豪家一笑倾金赀，曲屏十二珊网奇。前身定是郭铁子，近代那数缑冶师。采绘易化丹青改，此画铮铮长不毁。可惜扬锤柳下人，不见模山与范水。"其余诸人各有和篇。经过这些达官贵人品评之后，铁画的身价顿时倍增，铁画的艺术价值也正式以文字的形式记载下来，随之便广泛传播。

第一节　铁画创始人：汤鹏

　　汤鹏，字天池，溧水人，具体生卒年代不详，生活的年代大约是明末清初年间，祖籍安徽徽州，后迁居江苏溧水。少年时逃荒至芜湖的铁铺里做学徒，在西门铁作巷的一家铁铺跟随铁匠学习打铁。西门铁作巷云集了芜湖当时主要的冶铁作坊，著名画家萧云从正居住在离此不远的萧家巷。因喜爱绘画，空闲时，汤鹏常常去城区的画社看画师作画，同时也有机会"观摩"萧云从作画。为了学画，他以竹枝当笔，借着月光在青弋江边沙滩上练习，江两岸的垂柳、芦苇、舟楫、鱼虾蟹鳖等都曾入画。他常常从深夜苦练到天明，经年累月，汤鹏终于初步掌握了画艺。

　　知了、螃蟹、柳枝、芦叶等尺幅不大的小景物，是汤鹏早期的铁画作品，虽然逼真，但因销路不畅，价值低廉。后萧云从被汤鹏孜孜不倦打铁画的精神所感动，指导汤鹏、为其绘制铁画手稿并成为忘年之交，共同摸索铁艺与画艺的融合方式。汤鹏秉持"穷尽岁月事摹绘，百炼要与九朽争"的精神，屡屡突破难关，不断提高技艺，将动植物小景做得得心应手。萧云从以"减笔皴"表现山石、峰峦和树皮脉络纹理的方法，也被汤鹏运用到了锻制大幅山水铁画之中。

　　《芜湖县志》中记载"创为铁画，施之灯幢屏障，曲折尽致，山水花卉，各尽其妙，一时称为绝技"。其打铁画时"冶之使薄，且缕析之，以意屈伸，为山水，为竹石，为败荷，为衰柳，一如丹青家而无襞皱之迹。"马赓良的《汤鹏铁画歌》云"作画意在炉锤先，水渲火刷生姿妍，山川花鸟擅能品，九州象物泣神鼎。"铁画运到京城，受到广泛赞誉。乾隆时侍讲学士、著名书法家梁同书作《汤鹏前后铁画歌》，赞曰"至今画手排浮萍，铁画独有汤鹏名。仙人化去

神龙迎，三十六冶皆不灵"。由此可见，汤鹏锤画技艺之精湛。黄钺称赞汤鹏的铁画前无古人："千门扬锤声不休，百炼精镂过梁州，材美工聚物有尤，汤鹏之技古莫侍。""汤亟造请遂所求，皴为减笔林不稠。寒山古寺宜深秋，间有衰柳维扁舟。请看真本铁笔道，果与萧画无别否？"清代国子监祭酒、芜湖诗人韦谦恒赋诗云："荆关一去倪黄死，无人能写真山水，谁从铁冶施神工，万里居然生尺咫。匠心独出无古初，直教六法归洪炉，百炼化作绕指柔，始信人间兔毫弱。"黄德华赞曰："神乎技矣空前后，不是锻师是画师。"随着铁画工艺的成熟，汤鹏的铁画"名噪公卿间"，汤鹏也被称呼为"铁冶神工"。我们从以上的诸多介绍中可以看

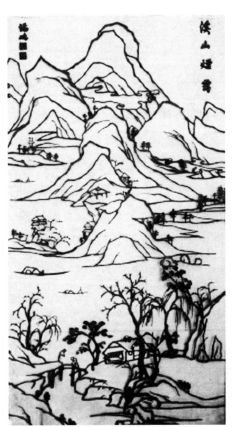

图2-1　汤鹏《溪山烟霭》
现藏于镇江市博物馆

出，大部分人都认为汤鹏乃芜湖铁画的创始人。

　　受阶级社会等级的桎梏，汤鹏始终是生活在民间的一介清贫铁工。尽管他创作的铁画享誉达官贵人、富贾商胄之间，但他并未将铁画视为生财之道，再加上当时社会动荡，汤鹏并未由此而发迹。韦谦恒在《铁画歌》中不无同情地唱出："独怜奇技坐天穷，江天日暮酒钱空。"凭"铁冶神功"名扬一时的汤鹏，却不能凭辛苦劳作换来酒肉，到了年底他连房租竟然也付不出，只好将铁画送予房东相抵。黄钺在其《汤鹏铁画歌·有引》中写道："鹏，字天池，钺乡

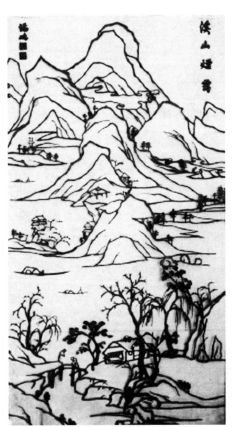

铁画锻制技艺基础

人，幼闻先大父言其事甚详，初赁屋于先曾祖，贫甚。"所以当黄钺看到家里收藏的汤鹏抵作房租的铁画时，不禁慨然叹道："我家有屋临庄馗，汤久赁之缗未酬，岁终往往以画投，灯屏独檠多藏收"。

汤鹏的铁画流传下来的为数极少，现已知收藏于博物馆的仅有三幅，分别是藏于故宫博物院的《四季花鸟》、藏于安徽博物院的铁字草书对联和藏于镇江市博物馆的《溪山烟霭》（见图2-1）。现藏于安徽博物院的汤鹏铁字草书对联（见图1-8），长115厘米，宽29.5厘米，上联为"晴窗流竹露"，下联为"夜雨长兰芽"，上联右上角处落有"丁卯春三年"款，即康熙二十六年（1687年），下联左下角题款"鸠江汤天池"。鸠江，即芜湖的古称。草书结构简省，笔画连绵，而铁画多用线条，二者之间有一定的相同之处。正因如此，在此幅作品中，作者汤鹏巧妙地用铁条按照草书的笔路承转启合，一气呵成，从而锻造出了一幅笔画勾连但干净利落，观之有酣畅淋漓之感的草书对联，堪称是开创铁字艺术先河的代表作。

《溪山烟霭》铁画长140厘米，宽76厘米。纵观此图，远山重峦叠嶂，烟霭缭绕，山间亭台楼阁疏落其中，若隐若现；山麓树木峥嵘，河岸相连，河流蜿蜒远去，归帆棹影，点缀其中；岸边兀石环抱，垂柳依依，农舍临水倚树，一湾溪水缓缓流向远方，与河流交汇，溪上虹桥飞跨，桥上两个行人，正在相互揖让。这幅竖长的大幅作品，不仅层次丰富，而且动中有静，静中有动，犹如身临其境一般。左上角楷书题"汤鹏"一行两字，右上角楷书题"溪山烟霭"一行四字。下有款识，一方篆书"天池"阳文印，一方篆书"汤鹏之印"阳文印。该图画法清新简洁，山石只用疏朗的披淋皴，人物仅勾勒形态，并以大块的布白表示溪流，既调剂了画面布局上的疏密，同时又把画境引向幽沓深邃之处，给人以溪山无尽之感。该图构思严谨而富变化，上虚下实，山峦烟霭，互映成趣，小桥流水，相得益彰。巍峨的山峰，葱茏的林木，突兀的巨石，描绘出雄伟的自然景色；河流间舟楫往返，岸边的农舍、桥上相互揖让的行人又

显出了人世间生活的脉搏，自然与人世的生命活动处于和谐之中，极富诗情画意。汤鹏《溪山烟霭》铁画为山水大幅，比较少见。早在雍正年间，梁同书就已记载，流传于世的汤鹏作品"多径尺小景"，而山水大幅，"世罕得之"。

第二节　铁画第一画师：萧云从

　　萧云从（1596—1673），芜湖人，祖籍当涂，字尺木，号无闷道人，又号默思。明末清初著名画家，姑孰画派①创始人。萧云从少年时曾参加过科考，但直到44岁才中己卯（崇祯十二年）科副榜第一准贡，三年后再考，又只中壬午科副榜。到了清季，他就干脆闭门读书，或漫游天下，以诗文书画打发一生。萧云从是一位郁郁不得志的画家，在诗词、书法各方面都有较高的成就。黄钺《画友录》："父慎余，明乡饮大宾。云从始生之夕，慎余梦郭忠恕至其门曰：'萧氏将昌，吾当为嗣。'长而博学能文，与弟云倩有二陆之誉。中崇祯丙子、壬午两科副榜。入国朝，不仕。……工画山水人物，具有北宋人遗法。太平三书图、离骚图皆镂版以传……"萧云从山水重运笔，就是受元人的影响，在《深山溪流图》款识中："第世人画山水务墨气而不知笔气，余见大痴全以三寸弱翰为千古擅场"，可见他在元人绘画中领悟到运笔之法。

　　① 明末清初居于芜湖的大画家萧云从杰作浩瀚，《离骚图》《太平山水图》等，是其人物画和山水画的代表作，在国内独树一帜，影响及于日本。学其画者居多，后形成"姑孰画派"，尊萧为始祖。

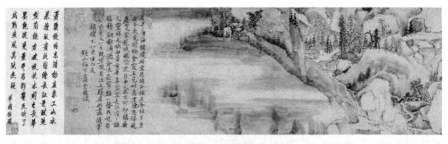
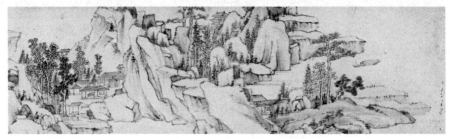

图2-2　肖云从《太平山水图》

图片来源：《萧云从画册》

根据胡艺先生集的《萧云从年谱》可知，萧云从活动范围主要集中在家乡芜湖、当涂、南京及扬州一带。萧云从在山水画的创作中，"手卷"很突出，早期的《秋山行旅图》已显露了他的才华和功力，已形成了自己的风格。乾隆也在画上题赞："几点萧萧树，疏皴淡淡山。由来心意胜，无不寓神间。秋景宜寥廓，客人自往还。粗中具工细，识语破天悭"。其"生平所画较多，均系萧疏淡雅之作"。这种以墨线为主勾勒的画，可以直接用作铁画的画稿，因为铁画的表现方式是以线为主要手段，而萧云从的绘画风格为铁画的诞生打下了坚实的基础。

社会地位、阶级出身不同的人结合起来进行艺术创作，一般来说是异常困难的。作为姑孰画派的鼻祖，萧云从却非常穷困潦倒，他在自己的《移居诗六首》中的序言中写道"乱离迁播，亲友凋残……况余老病矣，无能为矣，穷途日暮"，说明他经济生活十分拮据，一生终不得志。对于这一点，黄钺在其《黄勤敏公全集》对其有较为详尽的记载。汤天池的命运则更为不幸，尽管有绝技，能创

21

作，享盛名，但依然穷困潦倒。韦谦恒颇为惋惜，说他的作品"传至日下，可值数十缗，然性颓放，不受促迫，故卒以技穷。"这可能是萧汤一开始交流的状况。

黄钺的记载中还说：开始，汤氏只能"以钳当豪双钩"，锤制一些小景物，思做大幅山水屏障，皆不得法，心甚烦恼。后来求教萧云从。共同怀才不遇的遭遇，加上所处的经济地位也相差无几，这都为他们的合作创造了可能的条件。萧云从绘铁画画稿，汤鹏锻铁成画。这种萧汤的合作方式将铁画艺术推至高峰。但在以后的岁月长河里，未能再有"名画家绘画稿，名铁工锻铁成画"的这种合作模式，以致代代铁画艺人仅能仿制，艰于创作。梁同书为此感叹："汤亡十余年，其法不传。今间有效之者，已如张铜黄锡之失其真矣！"

铁画锻制技艺基础

第三节 传承铁画的其他著名艺人

一、梁应达

据清代宣统年间《建德县志》中的"艺术传"记载："梁应达，字在邦，性聪颖多才，能善诗画，艰于进取，乃弃旧业。居于铁工邻，因寄技于铁以自娱。凡画工之所不能传者，皆能以铁传之。年八十余卒，技遂失传。"金浚所写《梁应达像生志》里面的记载更为详尽："建德人梁应达，少尝习诗书，肄弓矢以干进，卒不售，含悒弃去，冶铁为生。为刀锯钱镈以利用，因其所业，出余巧为花鸟虫鱼，无不肖，久乃益工，遂善绝技名，仕宦豪族舟车致之，其工值常倍。余尝见其所冶灯两盏，盖区四扇而成方，扇名中虚，缭以木，轻毂内蒙，虚其外以着所冶，穿空刻削，若图画而成者，以铁为采作黻，以火为锐做渍，以炉为陶泓，以锤为管……子作绘植物若松竹，木之华者若梅、若海棠，卉之英者若兰、若菊、若牡丹、若菡

蒭，点缀位置，掩映恰合，为水，为石、为蒹葭、为细草附丽之物、甲若蟹，羽若燕雀，虫之属小者若蜻蜓、若蝶、若蝉、若螳螂、若蚱蜢。凡其荣枯舒敛、行止飞跃之情态，无不各得其物之本末，栩栩然生动于烟浮膏灼之外，虽使攻木者雕刻而为之，不能如其工且肖也。应达曰：余少壮时，尽匠巧如此，穷搜冥追，历数年乃工，大江南北，无媲余技者，今齿五十余矣，余年知几，惧后人之不我见也。由斯而言，可使弗传乎？"

据此可知，梁应达认为铁画可长存于世。他向铁匠学习锻铁本领，同时发挥文人擅弄诗画的特长，最终达到了高超的技艺。汤天池锻造的铁画线条刚劲，手法简洁、拙重，笔画线条呈现扁圆形，增加了线条的立体感，因而既呈现出恢宏的气势和空灵、寒荒的意境。与铁画创始人汤鹏不同，梁应达的技艺精深度极高。他"以文锻画"开创了气韵生动、风格柔美的铁画艺术风格，其作品具有"无冷寒感、富书卷气"的鲜明特点。这当然得益于梁应达的文人身份，他能诗能画，懂得讲究笔墨、章法，追求画的趣味和意境。凡是可入画的题材都被他信手拈入铁画，巧妙的构图，别致的造型，使他的铁画蕴含悠远的诗意。运用焊接、剪截的技法是梁应达对铁画技艺发展的一个贡献，这也是作为文人的梁应达弥补自身在锻制技艺上不足的巧妙方法。

梁应达在铁画史上的地位至今仍是十分突出的，因为在铁画发展史中，如梁应达般既具有良好文学素养和绘画功底，又能挥锤锻画的人毕竟是凤毛麟角。正如《铁画艺术》一书作者张开理说："汤天池创造了铁画，梁在邦将铁画艺术向前大大推进了一步，使铁画走向成熟，从此，铁画艺术可以作为一门独特的种类而自立于艺术之林。"梁应达是历史上以文锻画的第一人，也是有历史记载的铁画第二代传人。其作品，远观景物安排错落有致、生趣盎然，近看构图巧妙简洁、远近呼应，整体充满诗情画意。虽然梁应达的铁画作品只有少数流传下来，但我们仍然有机会从珍藏于安徽博物院的《芦蟹图》

（见图2-3）和《西山泛舟图》（见图2-4）中品味到上述特点。

图2-3　梁应达《芦蟹图》现藏于安徽博物院

《芦蟹图》长58厘米，宽71厘米。画面中锻制有芦苇一丛、螃蟹三只。画面最下方偏左处有两只螃蟹正在对仗，其中一只试图用大螯去夹住另一只的腿，另一只见势不妙，正准备撒腿逃跑了事。距这两只螃蟹的不远处，还有一只螃蟹悠然自得，正趴在一串芦苇籽上大饱口福。在画面的左侧，有"在邦"二印。此图中，作者精湛的锤炉技艺令人拍案叫绝。铁画虽多用线条，但此图中有多处涉及用点的地方，如芦苇籽、螃蟹眼睛等，作者熔铁为墨，用极其精微的手法成功地锻制出了粒粒滚圆的芦苇籽和凸起有神的螃蟹眼睛。另外，画笔无法表达的芦叶经霜打折枝的残痕也经作者之手表现得淋漓尽致。图中所制景物虽极为简单，但作者通过精妙的构图，将画面空间分割得疏密得当、恰到好处，勾勒出了一片蟹肥水美的金秋景色，是一幅不可多得的铁画艺术精品。

《画史外传》中记载："梁应达，字在邦，池州建德人，工铁花，凡画工不能传者能之。技在汤鹏先，名未得传，人甚惜之。"《中国人名大辞典·补遗》中记载："梁应达技在汤鹏之前，今人但知鹏，而不复知应达矣！"以上两则史料均提到了"技在汤鹏前"，于是有

人推断梁应达的出生年代与铁画创作应早于汤鹏。

安徽博物院现藏有一副汤鹏的铁字书法联，落款为"丁卯春三月"。我们就从"丁卯春三月"这几个字中进行梳理。梁同书在《铁画歌》中记载：汤亡，其法不传，今间有效之者，已失真矣。我们可知梁同书作《铁画歌》时汤鹏已经去世。梁同书生于清雍正元年（1723年），卒于清嘉庆二十年（1815年），再加上"丁卯春三月"我们可推断汤鹏的铁字书法联作于清康熙二十六年（1687年）。根据《梁应达像生志》的作者金浚我们也可以作出这种推断，金浚是在1743—1749年做官时写了《梁应达像生志》，那时梁应达五十多岁。而此时汤鹏已经作古。所以我们可以得出汤鹏一定在梁应达之前，为铁画第一人也无可厚非。至于史料中"技在汤鹏前"应该指制作水平高与低。作为画家身份的梁应达在铁画的创作与作品表现水平上一定高于铁匠出身的汤鹏。梁应达发展和完善了铁画艺术，使得铁画艺术的水平更上一层楼，或许，前人对于他们的"先"与"后"的评价正源于此。书画出身的梁应达因为他的"以文锻画"，为铁画艺术后来的发展增添了来自文人的浓重的艺术意趣。

图2-4　梁应达《西山泛舟图》
现藏于安徽博物院

二、了尘和尚

铁画自汤鹏始创到梁应达发展完善之后，基本上处于停滞阶段。因为铁画不能带来经济上的富裕，不能作为一技之长获得生活的保障，同时也是因为铁画是一门与艺术密切相关的工艺。有艺术修养的文人墨客没有足够的体力锻铁成画；而有力气的锻工因阶层太低，不可能获得艺术的熏陶。民国八年版的《芜湖县志》中记载汤天池之后"有二孙亦事其业，至今铁工仿制不衰，远客多购之"。说明汤传技艺于后人，但多为仿制。但因梁没有正宗传人，后继无人，作品基本上属于粗制滥造。了尘和尚作为芜湖铁画传承历史中的重要人物，于此时出现，使得铁画艺术重获延续生命的契机，了尘和尚在芜湖铁画艺术的传承上起了承上启下的关键作用。

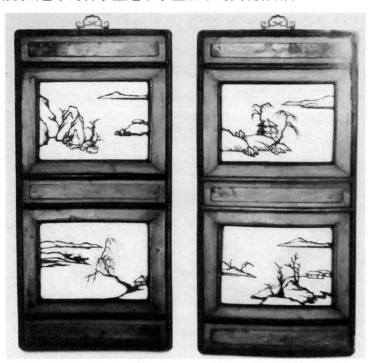

图2-5　清 早期 佚名《铁画山水四扇挂屏》
现藏于故宫博物院

26

清嘉庆年间，了尘和尚为芜湖青弋江南岸的观音桥下南寺的住持。了尘和尚原籍金陵，是个书画名手。另一种说法认为了尘和尚为汤氏后人，故又名汤和尚。无论哪种身份，了尘和尚为南寺主持是统一的说法，了尘在南寺一方面潜心佛学，一方面研究书画。了尘少年时期正是汤鹏老年时期，同时也是芜湖铁画"名噪公卿间""争相购之"的时期。了尘和尚在出家前恰好与汤鹏是邻居，经常去看汤鹏制作铁画，也对铁画非常感兴趣，耳濡目染，对铁画已经有一定的了解。

汤亡后，其二孙亦事其业，此时铁画已经处于仿制、粗制滥造阶段，铁画艺术的真迹已经很难寻觅。作为热爱绘画、欣赏铁画艺术的了尘无限遗憾，可自己又没有亲自制作过铁画，没有半点锻技锤功，所以想也枉然。一个偶然的机会，让了尘和尚了却了多年来的心愿。民间俗语"菜花黄，铁匠师傅逞霸王；雪花飘，铁匠师傅勒断腰"，即到秋冬时节是铁匠师傅闲散的时候。一个寒冷的深秋，秋风漫卷、草木枯黄。了尘和尚看到寺庙门口无事可做的铁匠正在晒太阳，他了解情况后，灵机一动，便和铁匠达成共识，由了尘提供一日三餐，铁匠为其锻打铁画。了尘和尚与铁匠们摸索着开始了铁画的制作，他和铁匠师傅们从小件开始，一遍一遍地摸索着打制。了尘和尚本来就是书画行家，可以说他基本复原了汤、梁的铁画的神韵，也可以说，这是铁画历史上第二次画师与铁匠的完美合作。众多的铁匠中，有两个铁匠脱颖而出，他们在不断的磨炼中，摸索出自身的一套锻铁成画的技法，其一便是沈国华，另一个是后来安庆西门外四眼井的萧老四。

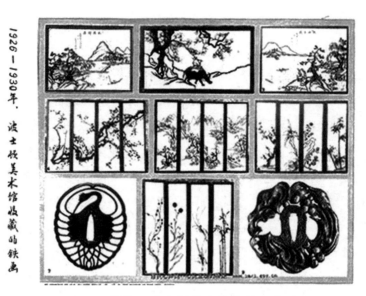

图2-6　现藏于波士顿美术馆的铁画作品

三、沈国华与其子沈德金

沈国华，生于清同治二年（1863），世营铁业，在芜湖港码头开了一家"芜湖沈义兴铁花铺"。其铁画作品无论在锻制技法、题材内容、艺术风格等各方面均与汤天池的作品酷似。他的铁画不仅在国内时有所见，还多被在芜湖的教会洋人所购，还运输至英美等国。

沈国华晚年得子，取名德金，十分喜爱。将平生技艺悉心传与其子。由于沈德金聪明好学，记忆力强，随父学艺，尽得其父真传。除继承其父所传"汤派"技艺外，还深入生活，不断进取，不断改进。所以他的铁画在锻技与意境上，更胜其父一筹。父子二人因身材都胖，被人们称作大胖子、小胖子。

中华人民共和国成立后，因为沈德金没有儿子，又遵循"传男不传女、传内不传外"的思想，所以其铁画技法没有完整的传承下来。沈德金1952年因病而卒，因沈国华血脉没有第三代，"芜湖沈义兴铁花铺"关闭，这是芜湖铁画遭受第一次灾难性的打击。

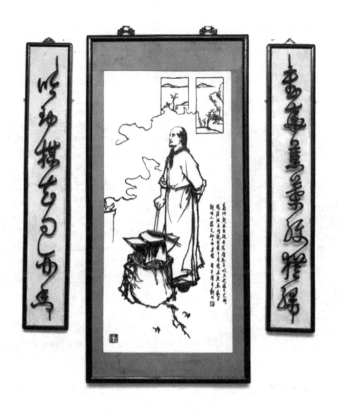

图2-7　图中两边铁字为沈氏父子锻制的楹联
现藏于芜湖市工艺美术厂

第四节　储炎庆及其传人

一、储炎庆

　　储炎庆，安徽枞阳人，生于 1902 年。储炎庆年幼时热爱绘画，在绘画上勤画深思、迎难而上，后因家道中落，无法继续绘画。后成为"芜湖沈义兴铁花铺"学徒工。储炎庆此时虽拥有很高的铁匠技艺，却仍以学徒的身份坚持在"芜湖沈义兴铁花铺"做下手，锻

打一些小花小草的琐碎的小工艺。为了实现锻造铁画的理想，收工之余，储炎庆总是细心钻研，勤思苦学、循序渐进、锐意精求，学传统、师造化、发心源、成己格，经过长时间的白天打铁实践，晚上深入研究，最终取得了明显进步。

图 2-8　储炎庆制作铁画

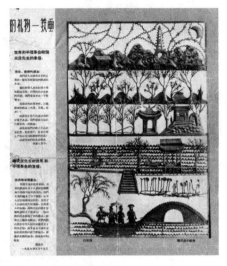

图 2-9　储炎庆《断桥相会》

夏季天气炎热，一次，储炎庆因连日打铁累倒在地。沈国华见其病倒，于是让徒弟把储炎庆扶到铺子的小阁楼上休息，而阁楼正好在沈国华夜间打制铁画的工作台上。储炎庆通过阁楼木板的缝隙观看了铁画的锻制技艺，结合自己多年的打铁生涯和前期的钻研，较快地熟悉了梅兰竹菊、渔樵耕读等的火工、锤法、组接等铁工技法。后经过对古人前贤意象范式的全面考量、技进于道的审美高层面步步为营，踏实而上，最终不仅能独立锻制铁画，而且形成了自己的锻造风格。

1949 年 4 月，芜湖市委根据党中央的文艺方针，发掘民间工艺，经市手工业部门多方调查、访问，方才了解到储炎庆有打铁画的技艺，但已有二十来年未操此业了。但此时储炎庆已年近花甲，技艺也已荒疏，铁画技艺将濒临"人亡艺绝"的险境。芜湖市委当机立

断，指定市手工业局负责铁画的恢复工作。储炎庆带着艺徒们经过半年的试锻，一幅取材于白蛇传的"断桥相会"铁画诞生了，他和艺徒们兴高采烈地抬着披红挂彩的铁画向市委报喜。铁画试制成功后，得到省领导的重视和大力支持，并委派安徽师范大学艺术系王石岑和宋肖虎两位老师来厂帮助设计画稿并对铁画工人进行艺术教育，以提高铁画的艺术性。储炎庆和两位老师朝夕相处，谈论国画和铁画的融合问题及铁画艺术意境的表现方法等。当锻打老师们设计铁画画稿时，两位老师在红炉边当场讲解画上的笔意在锻制时应具有的艺术效果。储炎庆和艺徒们因此不仅掌握了绘画知识，还掌握了将绘艺与锻技融于一起的技巧，故技艺提高甚为显著，他们之间的友谊也与日俱增。

20世纪40年代末，经芜湖地方政府的挽救，濒临灭亡的铁画获得了第二次生命。从新中国成立至"文化大革命"这段时间，芜湖的铁画师傅们锻造出了很多著名的铁画作品。人民大会堂迎宾厅的《迎客松》是此时期的代表作品，座屏高3.65米、长6.2米，仅锻画用的铁料重达四百余斤，是作为1959年建国十周年大庆的贺礼，由储炎庆老艺人主锤，亲率众弟子完成。后在周总理的建议下从安徽厅移放到正厅迎宾厅，从此，成为党和国家领导人迎接外宾并与外宾合影留念的重要背景。铁画《迎客松》恰如其分地表现了中华民族的铮铮铁骨，同时又寓意着东方大国的宽广胸怀和热情友好。1959年，毛泽东主席视察安徽时，参观省博物院陈列的铁画时说"很好"，并在储炎庆制作的铁画作品《奔马》前与省委书记曾希圣合影。

20世纪60年代，年已花甲的储炎庆，对铁画艺术更是精益求精。还将木刻、剪纸、金银首饰镶嵌等技法，融进铁画制作技艺中，锻制时碰到艺术手法上的问题，常和画家王石岑、张贞一等进行探讨。尽最大努力使铁画作品的艺术性得到最大提高，还将经验毫无保留地传授给艺徒们。培养了张良华、储春旺、颜昌贵、杨光辉、吴智

祥、张德才等弟子。1964年5月郭沫若来芜湖参观铁画后连称"奇迹"，并欣然提笔留下了经典赞词："以铁的资料创造优美的图画，以铁的意志创造伟大的中华。"高度评价了铁画艺术和铁画艺人的贡献。1974年12月28日储炎庆因病离开人世，终年七十二岁。在铁画艺术的继承和发展上起着"承前启后、发扬光大"关键作用的一代艺术大师储炎庆与世长辞时，治丧委员会收到了全国人民代表大会、中共中央统战部、安徽省轻工业厅、芜湖市人民代表大会、芜湖市手工业局等单位及储的生前友好送来的花圈，深致哀悼。画家王石岑、张贞一、黄叶村等撰挽词悼念。

二、杨光辉

杨光辉，安徽安庆人，铁匠世家，十三岁拜其舅父储炎庆为师，学铁画技术。幼时曾读过三年私塾，中华人民共和国成立后又到芜湖县中读过几年初中。在当时，这样的文化算是铁画技工中凤毛麟角的佼佼者。外加聪颖好学，储炎庆没有儿子，所以对这个侄子几乎当作儿子看待。杨光辉有一定的文化底蕴，审美趣味自然与前辈斐然不同，思路开阔，讲究师法造化，拜画家为师；在艺术造诣上不断锐意更新，所以其作品既有传统的神韵，又颇具艺术特色。杨光辉是芜湖第一个被国务院批准的首批国家非物质文化遗产"芜湖铁画锻制

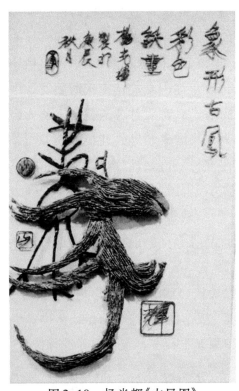

图2-10 杨光辉《古凤图》

技艺"项目代表性传承人。1949年4月，芜湖市委根据党中央的文艺方针，发掘民间工艺，储炎庆带领八大弟子重塑铁画艺术，储炎庆培养的杨光辉、张德才、颜昌贵、储春旺、张良华、吴智祥、殷永绍、秦学文"八大弟子"，成为芜湖铁画的发展主力军，杨光辉为首席弟子。1959年，杨光辉跟随储炎庆参加了人民大会堂的巨型铁画《迎客松》的锻制。这幅铁画"迎客松"有几百斤重，是由二十多位打铁工匠们完全手工锻造而成的。成千上万枚松针都是用铁锤一根根敲出来的，每一枚松针敲击上百锤，不但要锻出松花，还要挑出毛刺，然后从小枝到大枝，从枝干到主干组接起来。为了这幅作品，杨光辉也付出了重大的代价：在打制这幅作品时，一粒火星飞入他的右眼，在他的瞳仁中留下了一块绿豆大小的白斑，后来一直影响他的视力。

1988年，杨光辉荣获国家授予的"中国工艺美术大师称号"；1995年作为"东方之子"走上中央电视台屏幕；2009年被列为首批国家级非物质文化遗产项目代表性传承人；2008年4月，杨光辉荣获亚太地区手工艺大师荣誉称号，全国仅17位工艺美术大师获此殊荣，杨光辉是我省当时唯一获得该荣誉的国家级工艺美术大师。杨光辉在从事铁画创作的过程中，不断创新、大胆探索，使铁画得以发扬光大，并自觉地将绘画艺术理论运用到铁画实践中，刻意追求古朴淳厚、清新飘逸的风韵，讲究写意传神。

借鉴绘画创作中的丰富颜色，2000年，他又试制出第一幅突破黑白的上色铁画《古凤图》（见图2-10），该画以一只象形古凤和钟鼎文"凤"字的重叠为主景，"制作工艺相当复杂，单古凤身上的羽毛就多达2000多根，每根羽毛要锻打24—28锤，总共需5万多锤，然后再根据羽毛的纹理一根根焊接起来。"他还独创了"飞火锻接法"，这种技法能处理山水人物、竹木花草、鱼虫鸟兽等各种题材，从而大大拓展铁画的表现能力。杨光辉从事铁画工艺60多年，不论山水人物、竹草花木，还是鱼虫鸟兽等，皆可入他的画，且无不惟

妙惟肖。而关于做了一辈子的铁画，他有着自己的一番见解："艺术的真正魅力，在于去感动人。要动脑筋，不断运用现代化工艺进行创新……读书、写文章、画画，都是艺术，要学会融会贯通。"他锻制的铁画作品很多，如《松鹰图》《朝恋》《醉舞》《海晏河清图》《黄山光明顶》《兰花宫灯》《多情月》《月是故乡明》《刘海粟书法》《浴女》《古凤图》等。多年来，他创作的多幅作品被中国工艺美术馆、齐白石纪念馆、中国历史博物馆、芜湖铁画博物馆收藏。杨光辉在理论上将铁画秘技和发展历程整理归纳，与张开理合作编著《铁画艺术》一书，此书让人们能够了解芜湖铁画的发展历程，并且将铁画的技艺毫无保留无私地奉献出来，使铁画技艺能后继有人，代代相传。

随着技术越来越精湛，杨光辉深知，要创作出好的铁画作品，一定要先学好绘画，铁画与绘画之间的关系非常密切，是分不开的。杨光辉向安徽师范大学艺术系的王石岑教授学习美术欣赏和创作，还虚心向曾担任过徐悲鸿助手的画坛高人申茂之讨教。通过学习使他明白了铁画深层的美学法则，原来铁画也要讲究黑白对比、粗细对比。他在进行铁画艺术实践的同时，登黄山、九华山、泰山写生采风，这使得他眼界开阔。自觉地将绘画与铁画嫁接与融合，自觉地将绘画艺术理论运用到铁画实践中，讲究写意传神，追求古朴淳厚、清新飘逸的风韵，开芜湖铁画一代新风。在艺术的熏陶下，杨光辉的作品不但技法上有了很大的提升，而且作品内涵上更加兼具了传统国画的精髓。

图 2-11　杨光辉《书法》

三、颜昌贵

　　1936 年 11 月，颜昌贵出生在芜湖一个铁匠世家，排行老四，祖籍湖北黄陂。其祖上世袭下来的铁匠铺"颜正兴锉刀店"位于芜湖十里长街的西门口，与铁画大师张家康的祖业"张万顺钢货店"相距只有几十米。颜昌贵从小就聪明好学、吃苦耐劳，14 岁开始跟着父亲学打铁，后父亲中年过世，兄姐已成家，未成年的他就靠自己的铁匠手艺撑起了店面。20 世纪 50 年代的中国，百废待兴，走公私合营的合作化道路是当时全国的时代大背景，芜湖的各行各业也不例外。国家发起了一场抢救保护民间传统手工艺的运动，时任芜湖市委书记郑家琪、市手工业局局长高云书紧随国家号召，挽救濒临灭亡的芜湖铁画。德高望重的老铁匠、铁业合作协会的会长储炎庆受命主持，在自己居住地二街太阳宫筹备成立了芜湖铁画恢复小组，开始招收年轻学徒，决定将已濒临失传的铁画绝技发掘恢复。当年，二十出头的颜昌贵得知成立芜湖铁画工艺厂的消息后，便托人带了一幅自己锻制的铁画《残荷》给储炎庆老师傅看，希望能进厂工作。储炎庆老师看到后大为惊讶，欣然收颜昌贵为徒。

　　1959 年是建国十周年，也是芜湖铁画历史上的一个重要节点。

当年储炎庆带领八大弟子为北京人民大会堂安徽厅锻制铁画《迎客松》和《梅山水库》等作品，在师傅储炎庆的领导下，颜昌贵和师兄弟们圆满完成任务，这也是颜昌贵第一次得以大显身手。因储炎庆过世，颜昌贵便作为主要负责人和主锤人之一完成了 1977 年毛主席纪念堂的铁画《长征诗》。

1973 年 7 月恢复成立新的芜湖市工艺美术厂，此时，杨光辉、颜

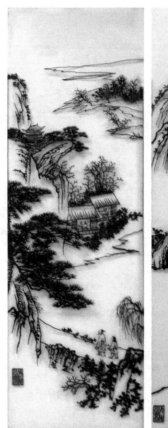
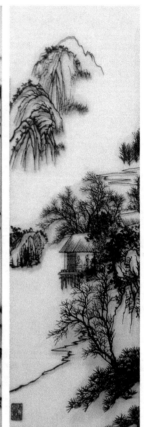

图 2-12　颜昌贵《仿古山水图》

昌贵、吴智祥、张德才为铁画车间挑大梁的"四大金刚"。颜昌贵是大家公认的翘楚，顺理成章地担任车间总负责人。同年带领同仁完成了出口新加坡、马来西亚的 2640 件铁画"大会战"。

纵观颜昌贵毕生铁画技艺，尤其擅长锻制仿古山水、花卉和仕女图。他锻制的仿古山水讲究章法布局和画面的半立体效果，不单在主景上下功夫，在衬景上也下功夫，在锻制的点、线、面上采取不同的锤法。比如锻制不同的山石，他就用不同的锤法表现不同的皴法。他的锤法细腻而不造作，使得远山近石、花草树木、亭台楼阁、小桥溪水、人物等在他不同的锤法晕染下姿态各异、意境深远、相得益彰。他锻制的仕女图从不矫揉造作，更不刻板；线条处理飘逸，神态自然，尤其注重眉目传情。铁画行内都知道，用铁画形式来锻制人物是比较难的，做到传神更为难得。他锤锻技术上还有一

绝，就是不用铁画稿，直接将仿古山水、花卉和仕女图的图画底稿边打边改成铁画。颜昌贵之所以取得如此成绩，不仅因为他天资聪明、勤奋好学，还得助于年少时扎实的打铁基本功。同时他爱好美术又有初中文化，后期得遇机会，向当时的赖少其、王石岑、张贞一、柳文田、黄近玄、关元鲲、申茂之、黄叶村、师松龄、鲍加等安徽省一流画家学习。常年向这些画家讨教，将绘画与铁画艺术相结合。因此，他在锻制铁画的过程中熟练地运用不同的锤法表现画家用画笔想表达的意境，而不是去单纯的模仿，这使他锻制的铁画作品具有独特的创造性和很高的艺术价值。无论是组织锻制鸿篇巨作还是独立锻制尺幅小景，都在尽力追求"工和艺"的完美结合。

颜昌贵的一生是清贫的，从没有奢望过享受，而他得到的唯一享受恰恰是铁画创作所带来的艺术享受。颜昌贵是为芜湖铁画而生的，他在继承传统铁画锻制技艺的同时又敢于不断创新，他用他特有的艺术气质突破了传统铁画的匠气，将文人画风格的铁画艺术推向了一个新的高度。他是中国美术家协会会员、中国工艺美术协会理事、芜湖市工艺美术职称评审专家。他淡泊名利，受人敬仰。他的铁画锻制技艺炉火纯青，独树一帜，堪称大师！

四、吴智祥

吴智祥，中共党员，安徽省工艺美术大师，1954年参加工作，为铁画大师储炎庆的八大弟子之一。自1956年起至今在铁画艺苑中锤笔不辍、辛勤耕耘已60余年。带领徒弟参与了毛主席纪念堂等重要铁画的制作，参与人民大会堂《迎客松》《绿竹垂荫》《梅山水库》《黄山天下奇》等大型铁画的制作，还参与安徽省政府赠与香港特区政府的大型铁画《霞蔚千秋》的制作。1959年巴黎博览会制作的《松鹰》《花鸟》《四季山水》获得金奖；1977年参与制作毛主席纪念堂大型《长征诗》铁画；1999年作品《铁画四条屏》获得北京首都艺术博览会金奖；2016年获得"安徽省工艺美术大师"称号。

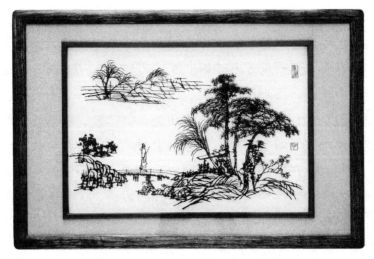

图2-13　吴智祥《仿古山水》

他在探索研究铁画艺术、从事创作的同时，还不忘培养新人，毫无保留地将自己的绝技传授给年轻一代，为芜湖铁画的传承和发展做出了重要贡献，因其成绩突出而获轻工业部"从事工艺美术行业30年"突出贡献奖。他的锻制技艺师法传统、娴熟而高超，能自绘自锻，创作的作品甚多，题材广泛，尤其擅长锻绘花鸟、山水等。他的铁画作品冶墨洒脱、构图完满、层次鲜明、气势恢宏，其抑扬顿挫之义跃然于画幅之中。

五、张德才

张德才，男，1934年5月出生于安徽当涂，中共党员，中国工艺美术协会理事，芜湖市工艺美术厂铁画老艺人，1978年当选为第五届全国人大代表。1956年参加铁画恢复组，为芜湖铁画艺术的恢复工作作出了重要的贡献，至今在铁画艺苑中已锤耕60多年。他创作的作品题材广泛，尤擅长花鸟、树木。技法上师承传统，并糅合现代韵味，其冶墨洒脱，锤笔刚劲，功底深厚，构图极重形式、意趣、气势、墨韵，使作品充满活力和意境。他创作的铁画作品，多次参

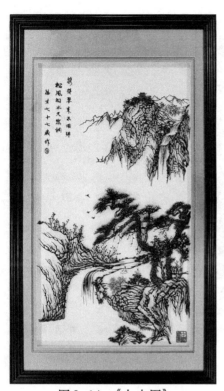

图2-14 《山水图》
张德才锻制并供稿

展和获奖，曾两次获全国工艺美术展一等奖，且受到轻工业部表彰。1959年作为主创人之一，他参加了人民大会堂《迎客松》铁画的创作；1994年作为主创人之一参加了人民大会堂《黄山天下奇》大型铁画的创作；1997年又领衔创作了安徽省人民政府赠送香港特区政府的大型铁画《霞蔚千秋》。其个人作品《雄鹰展翅》《九华胜景》被芜湖铁画馆收藏；参与创作《绿竹垂荫》《花鸟四条屏》现收藏于芜湖铁画馆。

六、储金霞

储金霞，1945年11月出生，铁画大师储炎庆之长女。因储严庆没有儿子，储金霞作为长女，必然要担负起家族的铁画传承重任。1959年12月，时年16岁的储金霞在严父的要求下，不得不从事铁画学习。用储金霞自己的话说，走上铁画制作这条路是"被逼"的。

储炎庆深爱长女，1960年储炎庆在锻制人民大会堂的铁画《迎客松》时便有意带在身边，让储金霞感受这幅宏伟作品的制作过程。2002年，储金霞接到人民大会堂管理局要求维修保养这幅巨制的任务，此时的储金霞已经是芜湖铁画的翘楚，信心满满接受此项工作。经过重新维护，由父女两代共同完成的《迎客松》焕然一新地呈现在人民大会堂。2009年5月，人民大会堂管理局又一次找到了储金霞，要求把张志和的《中华颂》制作成铁画书法作品。中华颂的书法体是由启功的学生、国家行政学院的张志和教授用楷书大字书写。

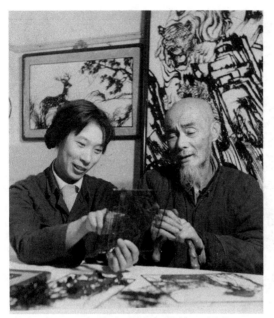

图2-15　储炎庆储金霞铁画制作

储金霞不负使命，率领弟子们将其锻造成铁画书法。为了力求表现书法原味，所有的铁画字样均为1∶1比例，这幅作品长达18米、高3.72米。仅一个铁字的重量就超过500克，标题字样更是超过1500克，历时97天完成了制作。如今巨幅铁画《迎客松》和巨幅书法铁画《中华颂》在人民大会堂遥相呼应，史无前例、堪称经典。

　　储金霞取得的荣誉与成就数不胜数：1976年参与铁画《长征诗》（现陈列于毛主席纪念堂）的创作；1986年组织亚运会熊猫"盼盼"铁画礼品的生产，并赢得了国际好评；1994年，北京人民大会堂安徽厅修改工程，参与指导集体创作19m×14m巨幅铁画《黄山天下奇》；2009年5月，国庆六十周年为北京人民大会堂中央金色大厅创作巨幅（18m×3.72m）铁画书法《中华颂》，陈列在北京人民大会堂中央金色大厅主墙面；2015年10月为芜湖市新火车（高铁站）锻制两幅巨型精品铁画《百里皖江》（6.91m×3.81m）……人民大会堂版本《迎客松》（5m×4.2m）及2016年12月为芜湖鸠兹古镇锻制的《天下徽商·兴于鸠兹》巨幅铁画（15.77m×7.35m）已被世界纪录协会认证为世界最大铁画。

　　其个人创作精品铁画《鸡趣图》《蕙兰幽香》《群马图》《咏莲图》《女娲补天》。《鸡趣图》被中国国家博物馆收藏，《水漫金山》被镇江博物馆收藏。储金霞1988年当选第九届全国人大代表；2002

年被聘为江淮工艺美术研究院院士；2006年获评第五届"中国工艺美术大师"称号；2012年被评为"中国非物质文化遗产传承人"；2012年被聘为中国第六届工艺美术大师评审专家；2015年4月为反法西斯七十周年纪念订制国礼《神韵》镀金画，于2015年5月8日在莫斯科参加习近平主席会见俄罗斯专家及家属活动。2015年担任中国工艺美术协会金属专业委员会副主任委员。2015年7月公司与芜湖职业技术学院签约共建铁画产学研基地，培养新生代铁画技术人才，将非物质文化遗产铁画的锻制技艺带入校园。

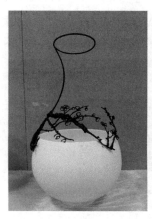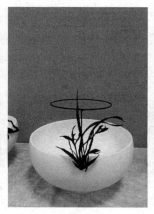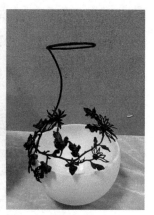

图2-16　《花器》储金霞锻制并供稿

七、凌晓华

凌晓华，男，1966年出生于安徽芜湖市。1985年进工艺美术厂拜国家级工艺美术大师储金霞为师，为储金霞的首席弟子，开始学习铁画锻制技艺。经多年的勤学苦练、锤耕不止，深得前辈铁画大师们的真传，成为芜湖铁画正宗传人中的优秀继承人之一。他技艺全面，作品锤笔精劲、铁墨柔润，擅长制作人物、山水、书法、花鸟等各类形式的作品。

1987年参与制作芜湖市政府礼堂《芜湖风光》；1990年参加制作亚运会铁画礼品《熊猫盼盼》；1994年参与制作人民大会堂安徽厅大

型壁画《黄山天下奇》；2003年参与制作芜湖市政府礼品《贺日本高知市建城400周年》；2006年参加制作芜湖电视台《政通人和》栏目组铁字书法"政通人和"。2009年主锤双面透雕铁艺画《铁打丹青》，获第三届全国壁画大展"大展奖"；2012年作品《踏雪》获芜湖市铁画精品汇报展"银奖"；2013年作品《菊花葫芦》获安徽省第二届传统工艺美术展"入选奖"；2014年作品铁字书法《厚德载物》获安徽省第四届工艺美术展"一等奖"，同年参与芜湖市博物馆复制铁画《梅山水库》，《传统山水》四吊屏；2015年作品《花鸟》获安徽省第五届工艺美术精品博览会"徽工奖"金奖；2016年作品《人物》获安徽省第六届"徽工奖"金奖，同年主锤鸠兹古镇巨幅铁画《天下徽商，兴于鸠兹》。

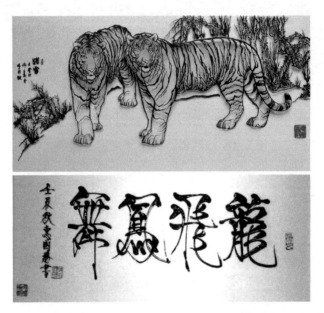

图2-17　上图《踏雪》　下图《龙飞凤舞》
凌晓华　锻制并供稿

凌晓华认为铁画一定程度上既是手工技艺，更是民间艺术。铁画的锻制水平大致可以分为三个层次。第一层，依照画稿按图施工，

怎么画就怎么打；第二层，可以主动调整画面局部，使笔墨效果更趋合理；第三层，去其形取其神，将画面的精神悟透之后直接用铁画语言来表达。铁画源于中国画却有别于中国画，铁画初学者依葫芦画瓢；铁画大师所锻造的铁画是汲取中国画的灵魂用铁锻造出来的艺术。

凌晓华随性而动，散而不懒，潜心创作，善思务实，作品不俗。说起自己的作品，他谦虚地将之称为"跨界的实践"。整体风格鲜明，每件作品又各赋人物个性。崇尚跨界艺术实践，涉足领域广泛。熟练运用泥、木材、金属等材质进行泥塑、木雕、金属工艺的创作。穿梭于不同的艺术领域时，善于将多种艺术形式融合在一起。提出了"铁画高级灰"的美术术语，认为铁画艺术之美的最高境界是"铁画高级灰"。一般铁画的创作仅仅处于黑白二色，只有将铁画中的黑、白、灰融入铁画的创作中，才能真正表达铁画柔和、平静、高雅的"君子之色"。

八、赵昌进

赵昌进，1964 年出生于安徽省肥东县，1985 年进入芜湖市工艺美术厂，高级工艺美术师、安徽省技术能手、全国技术能手、安徽省工艺美术大师。

赵昌进师从中国工艺美术大师、芜湖铁画锻制技艺国级传承人储金霞老师，在老师的口授心传下，经过三十多年的刻苦钻研，潜心锻技和执着追求，使得锻制技艺日臻完美。铁画作品既立足于传统又不乏创新，注重冶黑的勾勒、皴、擦的变化和顺以自然，讲究神形兼备和刚柔并济的工艺特色，铁画技艺借鉴中国画的章法，黑白分明，有极强的立体感，可用不同的锤法技艺来表现不同的艺术内容，其作品范围涵盖山水、书法、虫鱼、人物、花鸟、彩色铁画等，不仅各类题材可入画，且惟妙惟肖、耐人寻味，堪称"中华一绝"。

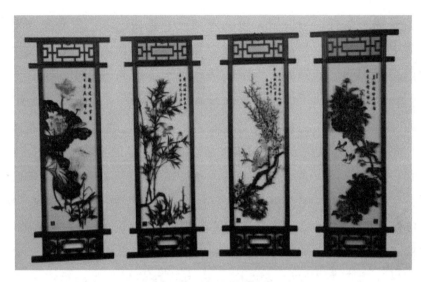

图2-18 《花鸟集》赵昌进锻制并供稿

　　2012年，赵昌进领衔研究开发的彩色铁画获得发明专利，现已批量生产，并获得很好的社会效益及可观的经济效益，由于在继承和弘扬铁画艺术方面的突出成绩，其作品获得了很多荣誉。1998年，被安徽省劳动厅授予安徽省技术能手荣誉称号；被人力资源和社会保障部授予全国技术能手荣誉称号；1994年在为人民大会堂安徽厅的巨型铁画《黄山天下奇》的工作中作出了贡献，获得了荣誉证书；1997年在为安徽省人民政府赠送香港回归礼品铁画《霞蔚千秋》的工作中作出了贡献，获得荣誉证书；2007年创作的铁画《梅兰竹菊》和铁画《大富贵》作品获"一品徽韵·首届全国文化纪念品博览会暨安徽省工艺美术精品评比"两个金奖；2008年创作的铁画《祝寿图》作品在"纪念改革开放30周年·首届芜湖铁画精品展"获评金奖；2009年创作的铁画《戏蟾图》作品在"安徽省工艺美术60年精品大展"中荣获金奖；2013年创作的铁画《万事如意》作品在"第四届芜湖铁画艺术精品展"暨"兴业银行杯"芜湖铁画大奖赛中荣获一等奖；2013年撰写的论文《芜湖铁画艺术》荣获芜湖市自然科学优秀学术论文一等奖；2014年在为芜湖市博物馆"铁画文物复制

项目大会战"做出贡献，获得了荣誉证书。他的论文《芜湖铁画艺术》刊登在《上海工艺美术》2009年第3期，《彩色铁画的工艺技法》刊登在《安徽工艺美术》2009年第4期，《走进铁画艺术》刊登在《安徽工艺美术》2015年第3期。三十多年艺术坚持，三十多年薪火传承，在艺术追寻的道路上积极为芜湖铁画传承做出自己的贡献。

九、储铁艺

储铁艺，安徽省工艺美术大师、省级非遗传承人、高级工艺美术师。1972年出生于芜湖，由外祖父储炎庆（铁画宗师）取名铁艺，意为"铁画艺术"世代相传、发扬光大。

1988年入行，师从张家康（国家级非遗传承人、安徽省工艺美术大师）；1996进铁画研究所，师承储金霞（国家级非遗传承人、国家级工艺美术大师）；2002年，接受北京人民大会堂工程改造工程，参与国家厅陈列的著名铁画《迎客松》全面维修；2009年铁画作品《喧啸声回万谷鸣》在中国工艺美术"百花奖"（深圳）优秀作品评选中获得最佳创意奖；2010年与储金霞代表芜湖铁画在上海世博会进行为期一周的现场技艺演示，向世界人民展示了精湛的铁画锻制技艺；2011年与储金霞修复国家一级文物清代铁画；2014年作品《芦蟹图》获深圳文博会"中国工艺美术文化创意奖"；2015年5月，作品《枇杷昆虫》获东盟博览会工艺美术类金奖，6月，作品《传统人物四季条屏》被评为安徽省工艺美术珍品，10月，作品《一肩但却古今愁》获

图2-19 《天降祥云》
储铁艺锻制并供稿

第七届文房四宝文化旅游节非物质文化遗产（传统技艺）大展金奖，12 月，作品《星云大师铁画书法》被安徽博物院收藏，受中国集邮总公司委托，率领团队精心设计制作乙未年生肖铁画艺术邮票和包公铁画艺术邮票各一枚，全国发行，为芜湖铁画的宣传和推广作出了重要贡献；2015 年 10 月被安徽机电职业技术学院聘为客座教授，并在安徽师范大学和安徽机电职业技术学院为学生讲课，传承芜湖铁画锻制技艺；2016 年与史启新教授合作的铁画作品《仁者乐山》入选中波国际艺术对话展，12 月，在安徽机电职业技术学院成立的大师工作室被评为市级技能大师工作室；2017 年 4 月代表芜湖铁画参加"开放的中国：锦绣安徽 迎客天下"安徽全球推介活动，在外交部向 148 个国家的驻华大使和 11 个国际组织的驻华代表等展示了铁画的艺术魅力，6 月，作为国家艺术基金"芜湖铁画艺术人才培养项目"的专职铁画技艺的老师，向来自全国各地的学员传授铁画技艺。2018 年作为主要负责人起草编写了安徽省地方标准《芜湖铁画锻制技术规程》；作品《双鹰图》荣获深圳文博会"中国工艺美术文化创意奖"金奖；2020 年 6 月 12 日与抖音 App 非遗推荐官张纪中导演一起参加抖音 App 非遗合伙人计划，宣传芜湖铁画锻制技艺；2020 年 11 月大师工作室被评为省级示范大师工作室，12 月 12 日代表芜湖铁画参加全国首届技能大赛，获得中华人民共和国人力资源和社会保障部颁发的"最受欢迎的中华十大绝技"荣誉称号，12 月 26 日在第三届中国匠人大会上，被评为"十大人气匠人""荣耀匠星"。

十、储苾文

储苾文，女，1974 年出生，安徽芜湖人，祖籍安徽省庐江县。安徽省工艺美术大师，高级工艺美术师，芜湖铁画锻制技艺市级代表性传承人。安徽省工艺美术保护和发展促进会常务理事、中国工艺美术协会金属艺术专业委员会委员、安徽工程大学艺术设计专科生。自幼生长于铁画世家，其外公为铁画一代宗师储炎庆大师，她

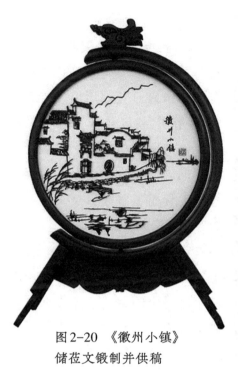

图2-20 《徽州小镇》
储苗文锻制并供稿

师承其母亲储金霞大师。

储苗文1993年进入芜湖市工艺美术厂，至今已有三十多年。在不断地学习创新之中逐渐形成自己的风格。她钟情于花鸟、山水，善于运用小写意的表现手法在作品中抒发自己的情怀。作品大气磅礴，刚柔并济，得到了社会各界的好评与肯定。

2007年创作铁画作品《女娲补天》荣获"一品徽韵·首届全国文化纪念品博览会"工艺精品评比大赛金奖；2010年代表芜湖铁画参加以"盛世徽韵"为主题的上海世博会中国元素传习区安徽活动周，现场展示了精湛的铁画锻制技艺，影响甚广，深受国内外广大观众的喜爱和关注；2012年5月铁画作品《藤萝八哥》在"第一届安徽省传统工艺美术产品评奖"中荣获一等奖；2012年11月铁画作品《徽州小镇》（芜湖铁画锻制技艺项目）在全国"首届中国（黄山）非物质文化遗产传统技艺大展"中荣获金奖并展演；2013年10月铁画作品《高风亮节·竹》在"第三届安徽省传统工艺美术产品评奖"中荣获一等奖；2014年6月被评为第三届安徽省工艺美术大师；2015年5月被评为市级非物质文化遗产项目（芜湖铁画锻制技艺）代表性传承人。

十一、聂传春

聂传春，男，1978年出生于芜湖。自幼聪颖过人，酷爱美术，聂传春青少年时期一直居住在祖上的居所——芜湖古城内丁字街5

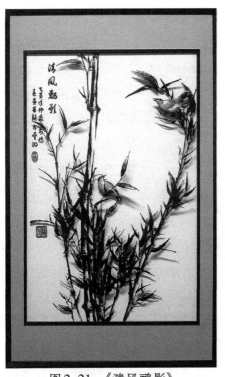

图2-21 《清风鹂影》
聂传春锻制并供稿

号。芜湖自古制铁业就十分繁荣，芜湖老字号如"铁锁巷""打铜巷""铁石墩"等地名皆因与冶炼有关而得来。芜湖历史上有名的"打铜巷""铁锁巷""萧家巷"与其祖上居所距离很近，整个青少年时期的聂传春都沉浸在铁画艺术的世界里，耳濡目染，对铁画的热爱已经渗透其骨髓。他于1997年2月拜中国工艺美术大师、国家级传承人储金霞为师。作为储金霞最小的弟子，聂传春是为数不多的美术专业出身的铁画艺人，其在铁画锻造技艺上也是众多铁画艺人中的佼佼者，并且在铁画的创作中表现出超常的创造力。他的铁画艺术构思、技艺改良、技法创新、科技运用等在业内都属于引领者，为业内不可多得的复合型人才，在业内和金属工艺界有广泛影响。聂传春和各类金属非遗传承人保持长期交流，对金、银、铜、锡等金属材料的非遗技艺都有研究，已可融会贯通多种金属非遗技艺于一体。他创新使用了多金属工艺技艺整合，大大丰富了铁画的创作手法和艺术表现力。

聂传春于2007年荣获"芜湖市青少年文化名人"荣誉称号，2009年荣获"安徽省民间工艺优秀传承人"荣誉称号，2014年荣获"安徽省工艺美术名人"称号，2016年荣获"安徽省工艺美术大师"荣誉称号，2019年荣获"省级非遗代表性传承人"荣誉称号，2020年荣获"芜湖市宣传文化领域优秀人才"荣誉称号，2021年工作室获评"芜湖市技能大师"工作室，2022年工作室获评"安徽省工艺美术大

师示范工作室"，2022年荣获芜湖市首届"芜湖铁画大师"荣誉称号。聂传春现担任芜湖市民间文艺家协会副主席兼秘书长、安徽省民间文艺家协会理事、安徽省传统工艺美术保护与发展促进会常务理事；芜湖市新的社会阶层联谊会副会长，芜湖铁画协会副秘书长。

聂传春在铁画事业上表现出对手工艺术的信仰与执着追求，他潜心创作、积极寻求艺术的创新乃至跨界融合，创制了铁画的新品种。他还积极地向所有的铁画艺人与研究者学习，这正是中华民族铁画工匠精神的内在表现。芜湖铁画艺术离不开汤天池、梁在邦、储炎庆、储金霞等为代表的一代代铁画工匠对铁画艺术的追求、对铁画品质的坚守，这是芜湖铁画发展的核心软实力所在。

十二、杨开勇

杨开勇，男，1971年5月出生于安徽芜湖。安徽省工艺美术大师、高级工艺美术师、芜湖镜湖区工美促进会理事、安徽省工艺美术协会理事。于1991年10月考入市工艺美术厂，先后师承于安徽省工艺美术大师汤传松、中国工艺美术大师储金霞。其作品题材广泛，技艺既继承传统也不乏创新，功力深厚，风骨劲峭，层次鲜明，创作的作品既充满个性和活力，又具质朴典雅之艺韵。2015年作品《鹰石山花图》获安徽省工艺美术精品展金奖。2017年锻制的《秋知语》和《太平山水图之玩鞭春色图》，两作品获得国家艺术基金（美术类）滚动资助并被收藏。

图2-22 《佳人心事有谁知》
杨开勇锻制并供稿

他在锻造铁画时，注重锻迹并整体呈现厚重；在传统基础上有所创新，运用细长的、弯曲的、流畅的线条，表现出工笔白描画中的仕女和花鸟的细腻、婉约、含蓄之美。其作品《争鸣》，原作名为《两步鼓吹》，以一幅倒挂的兰草，两只张牙舞爪的青蛙，还有一只小小的瓢虫来隐喻，形象生动地讽刺当下那些争名夺利的人。作品《佳人心事有谁知》描绘的是一位端坐在花园的美丽少女，左手持书、右手拿着一片梧桐叶，衣裙曼妙，神情凝重而惆怅，似乎在回味着刚刚读完的美文佳句，又像在思念着自己久久未归的心上人。如果铁画有豪放派与婉约派之分，其铁画工艺堪称婉约派佳品。

第五节　当代铁画大师

芜湖市工艺美术厂始建于1956年，是"中华一绝"芜湖铁画、国家级和省部级馈赠礼品金画的生产厂家和全国黄金首饰的定点生产企业，也是安徽省著名的窗口单位。芜湖铁画从20世纪80年代开始进入一个发展的新时期，铁画作品先后在美国、日本、法国、墨西哥、澳大利亚、赞比亚、尼日利亚等国家和中国香港地区展出，引起世界的瞩目，获得了极高的评价。芜湖铁画到20世纪90年代初还是独家经营的国有集体所有制企业，芜湖金画就是那时在李鹏总理的启发与鼓励下诞生的。

芜湖工艺美术厂曾接待过江泽民、李鹏、胡耀邦、朱镕基、李瑞环、乔石、杨尚昆、郭沫若、邹家华、吴学谦、王光英等，除此之外，厂里还接待过刘海粟、范曾、黄胄、唐云、谢之光、曹禹等画坛大师级的人物，他们都给芜湖铁画创作了一些画稿。至今，厂里档案馆还珍藏着许多珍贵的历史照片、领导题词、名家字画以及历代芜湖铁画精品。1997年7月1日，香港回归祖国的怀抱。按国务院领导的指示，安徽省委省政府订制了一幅大型铁画《霞蔚千秋》

赠予香港特别行政区政府，再次让世界瞩目。该作品是由芜湖籍著名画家耿明主笔，集体创作，由工艺美术厂铁画大师张德才主锤，集体锻制完成。铁画《霞蔚千秋》长3.5米、高1.7米，画面中的12棵松代表中国12亿人民，其中主体"迎客松"更象征着祖国母亲，伸出温暖的双臂，迎接游子的归来。

在经济文化飞速发展的今天，芜湖铁画却似乎跟不上时代的步伐，面临着举步维艰的困境。铁画作为国家级非物质文化遗产，在传承与创新上面临的现实困境亟待突破。

首先，铁画专业师资问题。芜湖铁画传承仍旧因袭传统父子、师徒相传模式，形式简单单一。目前，芜湖职业技术学院在职教师对铁画工艺流程缺乏了解，也无制作铁画的实践经验。课程讲授和实践指导只能聘请企业一线铁画师傅担任。机制不完善，制约了芜湖铁画理论研究与教学实践相结合。其次，现代技术在铁画生产和销售中的应用研究问题。将现代工业技术（如三维技术、纳米技术、新型镀膜技术）融合到铁画产品设计、生产制作工艺、组织和管理、市场营销等环节中，从而提高铁画产品质量和铁画的生产效率，是传统铁画现代发展的必由之路。最后，缺乏与铁画行业协会合作。没有建立铁画艺术线上线下的交流平台、宣传平台，尤其缺乏与铁画行业协会合作。芜湖铁画在当下的发展过程也面临人才匮乏，产品在相关行业上的交流、宣传和推广平台不够持续等问题。作为国家非物质文化遗产，传承与创新发展既是当下现实的迫切需求，也是我们的责任与历史使命。正是在这样的背景下，通过校企合作，成立铁画大师工作室。通过大师工作室来实现在铁画专业师资培养、铁画生产现代化研究以及与铁画行业合作交流等方面更进一步的突破。深入地开掘铁画传统文化资源、重拾"技""艺"互补的传统，达到"以艺进道"的追求，以实现对非物质文化遗产"铁画"的传承与保护。

芜湖铁画企业要加强与高校、科研机构的合作，在高校开设专

门课程教授基本的铁画理论知识和创作技艺，引导他们利用新材料、新技艺进行铁画生产创作。引进高素质、高水平的艺术人才，利用科学的调查研究方法和科学合理的发展规划，及时掌握市场动态，对行业从业人员进行再培训，利用人才来发展自己。在高校内设立大师工作室；建立铁画艺术研究所；建立铁画校企合作基地；加大艺术类专业建设改革力度，将铁画艺术与专业建设、课程建设相结合；构建以职业能力培养为主线、"工学结合"紧密的课程体系和实践教学训练体系；培养铁画工艺品高级实用型人才，创新实施铁画专业融知识、能力、素质为一体的人才培养模式。加强铁画艺术与高职艺术专业相结合，深入探究铁画艺术与工艺品包装设计、现代环境空间设计、图案装饰设计、展示设计等各专业的教学研究。并将铁画的品牌设计与艺术品牌设计教学、动漫视角的表达方式相结合，拓展艺术设计的教学深度与广度。深入地开掘铁画传统文化资源、重拾"技""艺"互补的传统，达到"以艺进道"的追求。以达到对非物质文化遗产"铁画"的传承与保护。并在传承的同时探索铁画艺术的发展方向，提出"四位一体"、转型多元化等发展思路。最后芜湖铁画的发展还需外在环境条件，如政府部门和社会监督部门要加强行业规范与市场监管，制定相关的鼓励扶持政策，激活市场需求，帮助铁画企业成立行业协会，加强知识产权保护，制定相关行业标准，实施从业人员的资格认证、等级认证制度，促进良性市场竞争等。只有内外因素有机结合，才能共同推动芜湖铁画事业高质量发展。芜湖铁画界人才辈出，除储氏传承体系外，还有许多其他的当代大师。

铁画锻制技艺基础

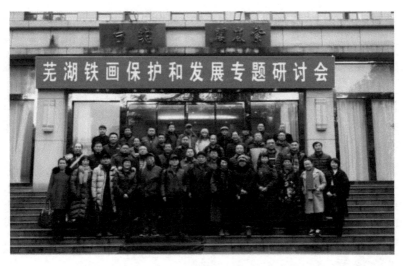

图2-23　2018年芜湖铁画专题研讨会合影

一、汤传松

汤传松1945年生于芜湖一个漆匠家庭，家中共七个兄弟姐妹，他排行第三。他初中时，因家中沉重的生活负担而辍学。1960年，15岁的汤传松为了能混一口饭吃，经人介绍懵懵懂懂地进了芜湖市工艺美术厂，跟着师父学习铁画制作。师父颜昌贵是远近闻名的铁画工艺人，在他的锤下，一草一虫、一花一木都生动传神。小小年纪的汤传松见了，心里默默下着决心，一定要做好。艰难困苦，玉汝于成。汤传松的学艺之路也曾遇到许多困难，做得不好，师父会严厉地斥责，动辄打骂。曾经的风华少年，如今的白发先生，他把自己的一生都献给了铁画。

铁画创作题材广泛，山水、花鸟、人物、动物、书法都可锻制成画。汤传松所创作的铁画主要是山水、人物和书法。山水画是中国人所特有的一个文化概念，即通过自然景观的表现，赋予大自然的文化内涵和审美观念，其间蕴含着"天人合一"思想——人与自然的亲和。其创作的《水绿青山春日常》就是一幅山水题材的铁画，

53

作品通过线条、块面交织组合，互相交叠显现出画面的立体层次，对于树叶处理要用锤锻得细致精微，而树干及山石又融入写意的方法，重锤精锻，近景与远景虚实结合，相得益彰，使作品既有国画的神韵，又有雕塑的立体美，充满独特味道。

对于人物创作关键在人物神态的捕捉上，锻制时最注重人物面部表情的刻画，眼睛是心灵的窗户，透过眼神反映人物的思想和感情，通常要求一锤定型，再加上精准的外形的修饰，就会使创作的人物惟妙惟肖，达到神形兼备的艺术效果。锻铁书法的特点是字体充实饱满，字迹雄健挺拔，具有强烈的"力透纸背"之感。1977 年，他参与锻制毛主席纪念堂的铁画书法《长征诗》，此作品属于集体锻制，必须齐心合力，特别是字体非常大，有的一个字就重达 10 多公斤，而且整幅画面

图2-24 《春笋》
汤传松锻制并供稿

的笔迹线条要完全一致，因此对技巧要求十分严格，每个人的锤迹必须调整到尽可能统一，众多铁画艺人克服重重困难，历经三个月时间，最后交出一份满意的答卷。《长征诗》气势磅礴、万众瞻仰、载誉千秋，是一幅闪耀着思想和艺术光辉的瑰宝。

技不在高，而在德；术不在巧，而在仁。汤老对于工艺的传授毫无保留，因为他不希望自己作古之后铁画技艺无人继承而最终消亡。传承就像流水，只有生生不息才是传承。在技术的传承上，他更希望互相交流、互相切磋以达到共同进步、共同精益的效果。"做事先做人"是他经常挂在嘴边的一句话。风华正茂时已是奠基人，古稀之年仍然是开拓者。当年，芜湖工艺美术厂倒闭，汤老也年逾古稀，但他仍坚持着来破败的工厂里上班，晴雨无阻，寒暑不歇，老而弥坚。他说，这是他的坚守。将近一个甲子，他心系铁艺，独

具匠心，妙手点铁成画。铸就山水花鸟，锻造历史巨变。年过古稀，"笔"耕不辍，一心想要把铁画做好。以锤带笔，以铁带墨，敲打出一幅幅作品。在他心里，铁画最重，名利最轻，只想把铁画发扬、把铁画传承！

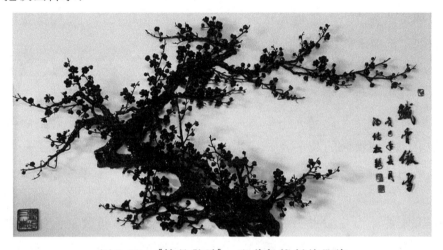

图 2-25 《铁骨傲雪》 汤传松锻制并供稿

二、张家康与其父张道元

张道元是工艺美术厂的创始人和负责人之一。其祖上世袭下来铁匠铺"张万顺钢货店"位于芜湖十里长街的西门口。他从小随父学艺打铁，后上私塾，能写会画，后一直担任工艺美术厂副厂长兼设计室主任。正是张道元的引荐才使得颜昌贵踏入了铁画的门，他对挖掘、恢复芜湖铁画功不可没。1959年北京人民大会堂经典巨作铁画《迎客松》及北京毛主席纪念堂经典巨幅锻铁书法《长征诗》等作品都由他参与负责。几十年来设计和参与创作的铁画及其他工艺品多次在国内外展出。他的国画作品水墨运用恰到好处，韵味十足，也深受人们喜爱。

张家康，国家级非遗传承人、安徽省级工艺美术大师、高级工艺美术师。1949年8月出生于芜湖，1961年5月8日，年仅12岁就进

入芜湖市工艺美术厂铁画车间当了一名铁画学徒工。20世纪五六十年代，国家发起了一场抢救保护民间传统手工艺的运动，时任芜湖市委书记郑家琪、市手工业局党委书记张杰响应国家号召，致力于挽救濒临灭亡的芜湖铁画。其父亲张道元是当时铁画工艺厂的创始人和负责人之一。张道元认识到铁画的重要性和意义，便安排张家康到工艺美术厂铁画车间当了一名铁画学徒工。

在做学徒期间，张家康从学拉风箱，糊炉膛，到锤碎煤，抢大锤，凡事不挑轻重，不嫌苦累，虚心跟随储炎庆老艺人及储老弟子吴智祥师傅学艺。功夫不负有心人，学有所成的张家康，有幸成为新中国芜湖铁画的开创者。从艺60多年的张家康，不仅练就了一手精湛的铁画锻制技艺，成为有自己锻制风格的新一代铁画手艺人，而且在锻制铁画艺术的创作上也取得了丰硕的成果与荣誉。2006年张家康被评为安徽省第一届工艺美术大师，2011年被聘请为第二届安徽工艺美术大师评委会委员，为同行们肯定与称道。张家康是一位高产高质的铁画老艺人，其铁画作品内容丰富多彩，涵盖仿古山水、书法、人物、动物等各个方面，尤其擅长锻制山水、老虎、鸡、鱼等作品。张家康锻制的精美铁画作品，多次入选全国及省市举办的工艺美术展，他也曾多次应邀，远赴俄罗斯圣彼得堡及东南亚地区参加文化艺术交流，并获得各级领导及海内外人士的赞誉。2015年3月，张家康获评芜湖铁画锻制技艺代表性传承人。对此，张家康深情感慨道："我这辈子是离不开铁画了，从当年的懵懂学徒，到见证铁画的辉煌、起伏、衰落、发展，为了锻制更高艺术水准的铁画，虽呕心沥血，但无怨无悔。"

张家康最为著名的铁画长卷《富春山居图》总长10.9米，高0.62米，是藏于浙江省博物馆的《剩山图》与藏于台北故宫博物院的《无用师卷》前后两段《富春山居图》的铁画稿拼接在一起的。张家康是如何想到创作《富春山居图》铁画长卷？1992年1月，芜湖市工艺美术厂选派储金霞和张家康两位铁画艺人随科技部"中国古代敦

煌文化艺术交流团"赴宝岛台湾，参加中华两岸文化艺术交流活动。在文化艺术交流活动中，储金霞与张家康现场演示铁画锻制技艺。两个月的交流期间，张家康最为难忘的是在台北故宫博物院看到元代黄公望《富春山居图》真迹的后半段——《无用师卷》。面对眼前的《无用师卷》，听着讲解员叙说《富春山居图》分居两地的凄凉动人故事，张家康在心里涌动着一个从未有的创作梦想，他要将分割两段、分居两岸的《富春山居图》，以铁画为载体，合而为一，完整地展示在世人面前。

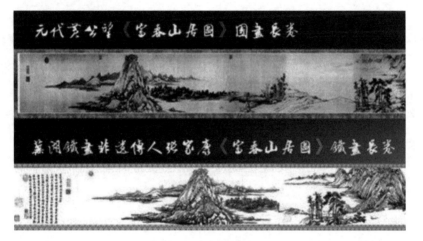

图2-26　上图：元代 黄公望《富春山居图》纸本 长33厘米 宽636.9厘米
下图：现代 张家康《富春山居图》铁画　　　长63厘米 宽1090厘米

而后的二十年，张家康经历了诸多挫折与磨难。尤其是铁画工艺厂的倒闭让张家康不得不面对生活的柴米油盐，他锻造山水、四君子等小幅铁画出售以养家糊口。直至2013年，《富春山居图》的梦开始实施，首先临摹《富春山居图》长卷画稿，到设计铁画实用分析稿开始，经过一次次的研究、锻制、修改；"读万卷书，行万里路"，为能更精确还原《富春山居图》画作的笔墨韵味，同年10月他只身来到浙江富阳实地体验画中山水。经过两年的不懈奋斗，《富春山居图》铁画长卷横空问世。此幅铁画不仅凝聚着张家康的满腔心

血，同时也彰显了张家康的睿智才情。就这幅铁画长卷本身而言，亦是一幅难得的，体现铁画锻制技艺的精品之作。在铁画《富春山居图》长卷中，山峦起伏跌宕，松石滴翠流芳，章法气势恢宏，线条刚柔相济，画面墨韵漫溢。仅锻制的铁字就有572个、各类图章18个。《富春山居图》铁画长卷，是锻制铁画艺术上的对铁画山水规模的巨大突破，亦是芜湖铁画有史以来又一件经典之作！

三、叶合

　　叶合，生于1959年，祖籍安徽绩溪。自1977年进芜湖市工艺美术厂铁画车间当铁画学徒工开始，从事芜湖铁画艺术创作已有40多年。师从杨光辉、张德才、吴智祥、颜昌贵等铁画大师。叶合先生勤奋好学，博采众家之长并不断探索创新，将芜湖铁画艺术推向了一个新的高峰，同时他大胆地运用锻制铁画的技艺来锻造大型城市雕塑、壁画并取得非凡的成就。

　　叶合先生亲自设计制作的许多作品曾荣获中国工艺美术百花奖金奖等多项大奖。1986年荣获中国工艺美术品百花奖二等奖；1990年，他参与开发的第十一届亚运会吉祥物铁画《熊猫盼盼》成为亚运会指定礼品；1993年，他主持开发的铁画作品《芜湖金画》作为国礼由李鹏总理赠送给国际奥委会考察团成员。2014年参与芜湖市博物馆的人民大会堂版本铁画《迎客松》的创作。

　　1997年叶合南下深圳寻找梦想。身处改革开放的前沿阵地，叶合精心研制出符合时代潮流的创新铁画——工笔重彩铁画。这种铁画结合工笔画的写实手法，丰富了铁画的艺术表现形式，远看粗犷震撼，近观细腻生动、耐人寻味。《振翅欲飞》2013年荣获了中国工艺美术界的最高奖——百花奖金奖；《一路连科》荣获2015年安徽省第五届工艺美术精品博览会"徽工奖"金奖，同年被评为安徽省第一届工艺美术珍品，后被芜湖博物馆收藏。他主持创作了大量的大型或特大型城市金属雕塑、壁画、佛塔等艺术品，如深圳大鹏镇广

场锻铜壁画《大鹏畅想曲》《老东门墟市图》，西安大唐芙蓉园全铜《如意塔》、佛教作品纯金《四壁观音》等。因此，他被深圳市专家委员会评为特种工艺专家，并被收录深圳市政府专家人才库。

图2-27　左图:《熊猫盼盼》　　中图:《振翅欲飞》　　右图:《一路连科》
叶合锻制并供稿

人生非索取、奉献乃真谛。叶合先生以其低调的为人处世、精湛的技艺立身，又毫无保留地为别人授业解惑，他的品德博得了社会各界的一致认可和好评。叶合先生以其特有的人格魅力，传承并传播着芜湖铁画艺术的技艺和文化，培养了一批又一批铁画人才。在锻造技艺上，叶合认为手工制造工具在铁画的传承中也非常重要，经常要求徒弟们使用传统火炉并手工锻制工具。2005年叶合被收入《今日华人》名人录，2012年被评为安徽省工艺美术名人，2014年被评为安徽省工艺美术大师。

从全面继承到大胆创新，再从原始守望到砥砺前行，叶合先生用实际行动为铁画艺术的传承作出了实实在在的贡献，大大丰富了铁画文化的内涵。从他身上，我们也看到了中国传统工艺美术与时俱进的希望!

四、邢后瑶

邢后瑶，又名邢厚瑶，字开耳，号文典。1969年出生于安徽芜湖。1995年毕业于安徽机电学院装潢设计专业。2016年进修于清华大学美术学院"当代金属艺术设计创新高级研修班"。安徽省工艺美

术大师，安徽省工艺美术名人，高级工艺美术师。芜湖铁画锻制技艺市级代表性传承人。中国工艺美术协会理事、金属艺术专业委员会委员，中国工艺美术学会会员，安徽省传统工艺美术保护和发展促进会副会长，安徽省工艺美术学会副理事长，全国工艺美术标准化技术委员会委员，芜湖市铁画艺术研究会副会长，芜湖铁画协会副会长，芜湖市镜湖区传统工艺美术保护和发展促进会副会长，芜湖市萧云从画学研究会副会长。其从事铁画创作30余年，师从安徽省工艺美术大师叶合先生。作品注意运用变化多端的锤路，来达到臻善臻美的艺术效果。在继承传统铁画的基础上首倡"大铁画"的概念，提倡铁画材质不局限于铁，应运用各种金属材质展现的不同的美融入铁画艺术，用现代的手法和材质还原铁画的古典气质，铁画作品应具备古典与现代的双重审美效果。2012年，铁画作品《溪山渔隐》获中国工艺美术"百花奖"金奖并被中国工艺美术馆收藏。

图2-28 《清江秋怀》邢后璠锻制并供稿

五、周君武

周君武，男，1968年4月出生于安徽芜湖。1982年进入芜湖市工艺美术厂工作，1983年师从铁画大师汤传松学习铁画锻制技艺。现为高级工艺美术师、安徽省工艺美术大师、市级非遗项目代表性传承人。从事铁画艺术三十多年。铁画锻技艺术全面，既擅长大型铁画制作，又擅锻尺幅细小作品，尤其擅长锻制仿古山水、花鸟、人物、梅花、竹子以及立体铁画等。创作的作品布局严谨，虚实相衬，顺应自然，充满艺术生命力。周君武在艺术上善于思悟，崇尚古朴自然，锤耕不辍。1994年在为首都人民大会堂巨幅铁画《黄山天下奇》的工作中作出了贡献，获得了荣誉证书；1995年承接了全国政协办公楼大门及窗户的手工艺装饰工程，此作品被当时全国政协主席李瑞环予以"中国第一门"的高度评价；1997年在安徽省政府赠送香港回归礼品巨幅铁画《霞蔚千秋》的制作工作中作出贡献并获得荣誉证书；2009年为庆祝新中国成立60周年制作的大型双面透雕铁画《铁打丹青》工作中获得荣誉证书；2008年在芜湖市人民政府赠送北京2008年奥运会而创制的铁画——国际奥委会历届主席像中作出贡献，获得了荣誉证书。

2011年6月28日撰写的论文《芜湖铁画艺术传承创新之我见》刊登于《安徽工商导报》；2011年12月28日撰写的论文《在传

图2-29 《石竹图》周君武锻制并供稿

承中不断创新的铁画四君子》刊登于《安徽经济报》；2014年2月26日撰写的论文《情系迎客松》刊登于《安徽经济报》。个人代表作品有：2007年铁画《四季花鸟》获首届全国文化纪念品博览会工艺美术精品银奖；2008年铁画《迎客松》获芜湖市铁画精品展金奖；2009年铁画《玉蹄腾翔》获安徽省工艺美术最高学术金奖；2012年铁画《四季花鸟》四条幅获得第二届芜湖铁画精品展一等奖；2012年取得铁画外观设计专利；2012年铁画《莲子》获得芜湖铁画艺术精品汇报展银奖；2013年铁画《书法》作品获第四届芜湖铁画艺术精品展二等奖；2013年铁画《柳荫消夏图》获安徽省第二届传统工艺美术产品二等奖；2014年座屏《立体双透竹子》获安徽省第四届传统工艺美术产品一等奖；2015年复制铁画文物《绿竹垂荫》被芜湖市博物馆收藏；2017年《四季花鸟》四条幅获得首届文化纪念品博览会银奖；2018年铁画作品《柳荫消夏图》在首届芜湖铁画创意设计作品大赛中荣获二等奖；2021年作品《立体竹子》获安徽省第十届工艺美术精品博览会"徽工奖"铜奖等。

一锤落下是一生，一生专注做一事。周君武用手中锤笔的一起一落诠释着新时代的工匠精神。

六、高文清

高文清，1970年11月生，芜湖市人大代表，投资创办中国铁画创意园。安徽省工艺美术大师、高级工艺美术师。省传统工艺美术保护和发展促进会常务理事、省工艺美术协会常务理事、省工艺美术学会副理事长；芜湖市民间文艺家协会主席、芜湖市工艺美术协会会长、芜湖市铁画艺术研究会会长、芜湖铁画协会副会长、芜湖市历史文化研究会理事。

高文清从事芜湖铁画、首饰镶嵌三十余年，近年来又在北京大学、中国科学院大学等进修、展陈、策划与设计，对金属工艺在生活中的运用有较多产学研的合作，多次获得国家级的大赛金、银、

铜奖。作品也进入驻外使领馆、新华社、国务院等重要部门陈列收藏。参与完成了孙中山纪念堂展陈设计、芜湖徽商百杰馆、芜湖民俗馆、李经方故居、芜湖铁画（鸠兹）博物馆、鸠江六洲暴动纪念馆、芜湖书房·青弋江书院、王稼祥纪念园展陈大纲及版式设计项目、芜湖市委党史和地方志研究室文史长廊、芜湖工人运动史馆的策划设计工程等。为文旅融合策划设计、纪念馆展示馆、品牌策划、乡村振兴贡献来自文化历史专家、非遗和金属工艺艺术家的力量。2018年荣获"芜湖市首批宣传文化领域优秀人才"称号；2020年设计的"荷"花器文创产品系列获中国特色旅游商品大赛金奖。

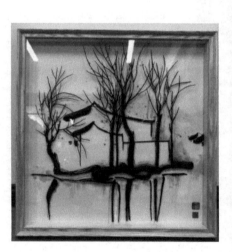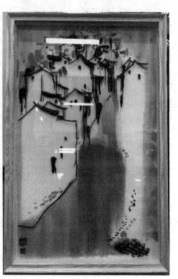

图2-30 《仿冠中画意——江南水乡系列》
高文清锻制并供稿

七、魏民春

魏民春，男，1968年出生于安徽芜湖。中国工艺美术学会会员，安徽省传统工艺美术保护和发展促进会会员，安徽省工艺美术学会会员，芜湖铁画行业协会常务理事。现任芜湖徽艺坊铁画工艺品有限公司首席铁画大师。1985年从事铁画锻制，从业三十多年中对铁

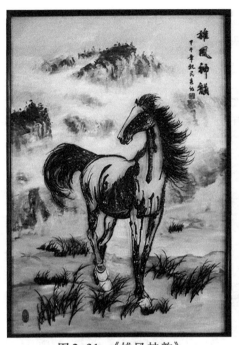

图2-31 《雄风神韵》
魏民春锻制并供稿

画艺术的追求从不懈怠。师从中国国家级非遗传承人张家康大师，后进工艺美术厂，向中国工艺美术大师储金霞等学习。通过自身的努力和对铁画艺术孜孜不倦的追求，融合现代制作工艺理念而成为铁画行业新生代的代表人物。1994年参与人民大会堂安徽厅巨幅铁画《黄山天下奇》的制作；2013年带领团队制作合肥万达文化旅游城的合肥八景大型户外铁画，作品已成为万达文旅城的一道文化风景。

其擅长锻制迎客松、山水、奔马。作品有《高山流水》《雄风神韵》《山水》《双面透雕四君子铁画屏风》等，在每一幅作品里，都寄托了他对生活的热爱，对艺术的憧憬。锻制的骏马，雄风神韵，动感强，力度大，形象饱满丰富，气韵非凡，透示出钢铁的雄劲骨力。那骏马的鬃毛，是师傅用烧红的钢铁拿铁锤揉捏而成。一根根细长绵延的线条，表现出骏马独立风中的飘逸洒脱。《雄风神韵》造型更加完美，画面更加生动，一扫人们心目中铁画粗拙厚笨的印象，完全是一幅功力精微的艺术品。铁画《雄风神韵》曾在芜湖铁画艺术精品展上获得一等奖。

八、黄大江

黄大江，1970年4月出生于安徽芜湖。1985年进入芜湖工艺美术厂从事铁画锻制，师从安徽省工艺美术大师叶合先生。现为安徽省工艺美术大师、安徽省工艺美术名人、高级工艺美术师，芜湖文典

铁画工艺品有限公司铁画研究所所长。从艺三十余年来，他刻苦钻研、勤学苦练，在铁画技艺传承方面颇有造诣，锻技精湛、风格细腻，作品获奖如下：2012年5月，铁画作品《戏蟾图》获中国工艺美术"百花奖"银奖；2012年5月，铁画作品《浩然正气》获第七届中国海峡工艺品博览会银奖；2013年5月，铁画作品《喜上枝头》获中国工艺美术"百花奖"银奖；2013年5月，铁画作品《福寿延年》获第八届中国海峡工艺品博览会银奖；2014年12月，铁画作品《凌风傲雪报早春》在安徽省第四届传统工艺美术产品展览中获一等奖；

图 2-32　《转战陕北》黄大江锻制并供稿

2015年12月，铁画作品《猫》在安徽省第五届工艺美术博览会"徽工奖"评选中获银奖；2017年12月，铁画作品《采仙草》在安徽省第七届工艺美术博览会"徽工奖"评选中获金奖；2021年2月，铁画作品《荷风物语》在安徽省第十届工艺美术博览会"徽工奖"评选中获铜奖；2021年11月，铁画作品《转战陕北》在安徽省第十一届工艺美术博览会"徽工奖"评选中获金奖。

第三章　芜湖铁画的美学分析

第一节　"三远"中的平远构图

北宋郭熙在《林泉高致》中提出了"三远"的理论，即"高远""平远""深远"。铁画艺术基本上采用了"平远"的构图方式，所谓"平远"，"自近山而望远山，谓之平远"。平远以俯视的视角构图，最易表达平淡冲和的境界、虚静空灵的意境。因视线是流动的、转折的，由近至远，可以让心胸豁然开朗，心境获得极大的释放。而韩拙的"三远"是继承郭熙"平远"的观望方式，继而深入到主观意境内涵之中。北宋张择端风俗画《清明上河图》开头一段所用也是平远构图。元代的倪云林是以平远构图而著名的高手，其作品《江岸望山图》以极其简洁的笔触描绘了平远风光。

庄子在《逍遥游》中描绘大鹏"背负青天"，是以俯瞰这种方式向下发散式地远望，是"大"的心境之体现。庄子大鹏的俯瞰视角可以将万物尽收眼底，归于大鹏翱翔空中，距离之远可以"以大观小"。叶朗在《中国美学史大纲》中将"远"的概念不仅看作是中国山水画的具象空间表现，还引申为超越具象之外创作者的主体空间表现意识，将"远"看作中国山水画所追求的意境表现。朱良志在《中国艺术的生命精神》中所揭示的远，主要从创作者主观感知这一

方面来论述，认为远是一种时空距离，是"人对存在方式的一种规定"，是古人的一种空间感知方式。并且把迷远、幽远、平远、清远阐释为四种不同的距离美感："迷远——迷离恍惚之境""幽远——荒迥寂寞之境""平远——平和冲融之境""清远——清新雅静之境"。将"远"看作生命的距离美感。傅抱石在《傅抱石谈中国画》中认为郭熙的"三远"通过空间表现，经营位置来实现"远"，客观观照自然，然后将自然之境熟记于心，通过内部消化理解后，表现于画面之上。所以"远"可以"一目千里，尽显咫尺之间"。

徐复观在《中国艺术精神》中关于远的理解：远即玄，远的溯源实际跟道和老庄有密切联系。"平远"的观望方式是远望，从主观的时空性来讲，远望是"大"，进而引申为"平视"的心境发展过程。而"平远"的观望方式是远，指明与观照物的距离之广。

图3-1元 倪瓒《江岸望山图》纸本
现藏于台北故宫博物院

所以两者在某种意义上是相通的。"平"指明在道的意义上是相通的。"平"是指道的空远旷阔的特征，表明了道的无限性，表明道作为宇宙本体是感官无法把握的，因为道"和其光，同其尘""有物浑成，先天地生"，故把握宇宙之"道"，必须具有阔远之视野，才能理解作为"万物之宗"的生命力。

芜湖铁画艺术深受姑孰画派与新安画派的影响。一定程度上而

言，汤天池是在萧云从的启发指导下创作了芜湖铁画，可以说芜湖铁画艺术是姑孰画派的旁支。同时汤天池的创作也深受当时旅居芜湖的新安画派倪云林的影响，倪云林艺术最显著的特点就是平远构图。偶尔有书法作品，也是笔意随性自由，给人以静中有动的视觉态势。

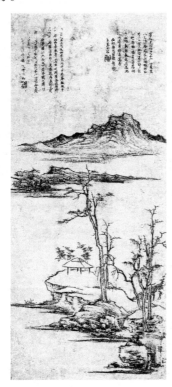 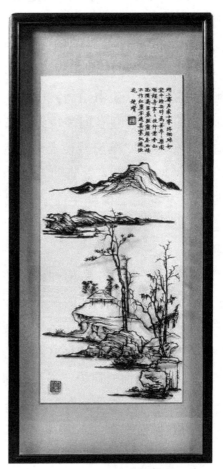

图3-2　左图《渔庄秋霁图》纸本　　右图《渔庄秋霁图》铁画
倪云林 现藏上海博物馆　　　　李强锻制并供稿

倪瓒经典的"一河两岸，三段式"的构图法，采用平远构图，即近坡杂树数株，远景云山一抹，中隔湖水一汪，使画面具有辽阔

旷远的特殊艺术效果。这种构图法的创新与他所处的环境有很大的关系，他一生都是在太湖一带度过的，日日与秀丽清远的湖山相依相伴，太湖一带多山，但都是些低矮平缓的丘陵，既缺少北方关山那种雄阔气势，也没有黄山那种奇险景象，所以也就不能简单地套用前代画家的绘画构图和技法，必须运用一种适合于江南风景的新构图法。自然的"三段式"构图法应运而生，这种构图法很好地表达了太湖的美景和作者心中的意境。倪瓒笔下的这些物象造型极为简括——坡石、枯树、阔水、云山是常见的物象，大部分无路、无人、无车马可寻，更不用提飞鸟、帆影。这些构成元素使得整个画面语言多为"静"，虽然着色不多，但效果和吸引力却很强烈，给人一种与世隔绝、荒寒萧疏的感觉。

倪瓒画作中人几乎不入画，《秋林野兴图》里出现了人，也是他现存的作品中仅有的一幅"人入画"的作品，且被安排得很小，巨大的树木下有一草亭，亭下主仆二人，主人坐在石凳上，别过身去面对着远山近水仿佛陷入沉思，仆童则被近处的树石遮挡，只有个大概的轮廓。

铁画艺术在构图上选择平

图3-3 铁画对联 清代 佚名
现藏于镇江博物馆

远的构图方式，这与明代董其昌在《画旨》"南北宗论"中提出的"文则南"是相符合的。一方面是因为芜湖属于丘陵地质面貌特征，画师、工匠日夜所见皆为丘陵地、河流、湖泊，所以平远的构图也是最易于表达的；另一方面不同地区的人因环境的缘由性格亦有不同，江南人多清秀细腻，稳重内向，又因江南气候较温和湿润，使江南人形成了沉稳、安详、感情丰富而细腻的性格。平远这种柔和、细腻的构图表达方式成为最好的绘画语言。

第二节　"黑白"中的计白当黑

中国传统艺术对黑、白极为考究。《易经》用形似两条抽象鱼形的太极图阐释了阴阳这对对立统一的矛盾，也恰当地体现出宾主大小、黑白虚实等对立统一之和谐。中国人追求的和谐精神浓缩在"太极图"，而此图也将几千年来中国人理解的朴素的辩证观涵盖在内。"不著一字，尽得风流。"这是晚唐司空图在《诗品·含蓄》中用以形容诗的语言精警、诗意含蓄、意境深邃的妙语。这种"空纳万境"的诗意美和绘画中"无画处均成妙境"的"布白"有着异曲同工之妙，虽不著一墨，却也尽得风流。

清代张式在其《画谭》中说："空白，非空纸。空白即画也。"戴熙《习苦斋画絮》提到："画在有笔墨处，画之妙在无笔墨处。……肆力在实处，而索趣在虚处。"笪重光曾在《画筌》里说："虚实相生，无画处皆为妙境。"中国画的构图常常将形式做白处理，即紧紧把握了阴阳对立统一之融会贯通。中国画中的"黑"，即指有色有墨处，"白"即指白地子，没有画的空白处。"计白当黑"，就是指对中国画中的空白和有画处的"黑"的布置安排一样重视。空白的利用是中国画构图的一大特点。空白之所以称之为布白，是因为空白的运用是构图置陈布势、布局的一个重要组成部分，因此，

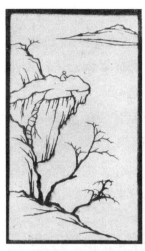
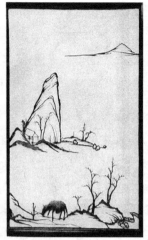

图3-4 铁画 现藏于安徽博物馆
上左图 清代 佚名《悬崖远眺图》
上中图 清代 佚名《牧马图》
上右图 清代 佚名《临江水榭图》
下 图 清代 佚名《溪山秋景图》

对空白的布置是绘画创作的一个关键问题。在国画中常留下空白来表现天空、水面、雾霭、流岚，通过留白营造空间，能引发读者的自由想象，是中国画独特的艺术表达方式。留白就是虚实结合，"虚"就是笔墨不到的"留白"之处，"实"为笔墨所到之处。王石谷与南田评云："人但知有画处是画，不知无画处皆画。画之空处，全局所关，即虚实相生法，人多不着眼空处，妙在通幅皆灵，故亦为太极图中的阴阳对立统一规律所涵盖云妙境也。"蒋和《学画杂论》云："大抵实处之妙，皆因虚处而生，故十分之三在天地布置得宜，十分之七在云烟断锁。"

计白当黑是中国画构图独有的艺术表现形式，通过视觉符号传情达意的，被喻为艺术情感语言。中国画通过留白将虚实表达做到

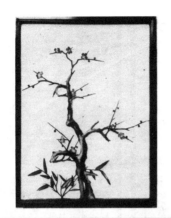

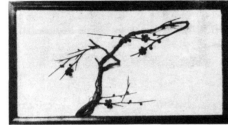

图3-5　上图 清代 佚名《梅竹双清图》
　　中图 清代 佚名《梅花图》
　　下图 清代 佚名《雪柳》

了极致，不仅突出了主题，而且增加画面空间感。虽白类虚，然在某些情况下画面里的重要组成部分也可当作实处来看。黑与白相互依存，互为对比，这是因为阴阳矛盾的相互转化，虚与实是相对又相成的。沈宗骞在《芥舟学画编》论山水一章提到"水色难绘，旁渍色而水自明，水声难图，四无声而水可听"。经营置位，留白就是以"空白"为载体渲染出美的意境，也减少因画面太满给读者带来的压抑感。怎样经营安排墨的轨迹也就是如何处理"白"的问题，同样的道理，围绕空的"白"的形也就是墨色的形迹。黑白在画面中构成互生互长的虚实轻重关系，在视觉上相比浅白，黑色扑入眼前更显厚实活泼，白色清浅更好地衬托了黑色的主体，在视觉上延伸性和张力会更强一些，妙在白的虚虚实实的形迹会让观者产生更多的想象和联想。南宋马远的《寒江独钓图》，画中一叶小舟、一垂钓老者，再无他物，却给读者烟波浩渺、微波荡漾之感，此画因留白给读者创造了大量的想象的空间而成为中国画留白艺术的代表。留白是中国画的灵魂，也是中国画的精髓所在。

芜湖铁画的画稿主要源于中国画，现代铁画工艺虽引进了镀金

的手法，但黑白二色始终为主色调，古朴典雅的黑色材质铁与衬板的白色形成鲜明对比。设计铁画画稿，在铁画工艺制作中至关重要。考虑铁画制作中的各个步骤与难度，画稿不仅要饱满刚劲、山水灵秀，花鸟、草虫栩栩如生，同时要线条虚实相衬，布局严谨。设计铁画画稿有它的局限性和难度，不能完全以中国画和其他画种形式来表现，还得考虑铁画黑白画之间的过渡问题。运用墨色淋漓的铮铮铁骨与"此时无声胜有声"的留白相映衬，表达出铁画刚柔并济、瘦劲简洁、冷峭奇倔的艺术风格。同时铁画并不是只有黑、白关系，也有灰面，铁画的灰面藏于线与线的处理之上。"灰面"中用线更多的是空间距离，而聚散是指线在画面中相互呼应的安排。在设计铁画画稿时，不仅要考虑前景主题，同时要考虑"灰面"衔接的问题。在"灰面"的处理上要注意聚散走向，气韵相贯通，才不至于平淡、沉闷。画面中的"灰面"安排需围绕黑白的形而进行，可叠可破，衬托出黑白的形，调动各种形状的点、线，组织成错落有致的"灰面"。

将中国画中的"灰面"即绘画术语中的灰调子处理好，这在铁画的锻制时尤为重要。1959年，著名国画家王石岑老师在绘制人民大会堂《迎客松》时，便是一个成功的案例。运用带金石气息的长短、疏密、粗细而厚重的线条勾画天都峰，用由远而近、细密有序的线条将天都峰推向天际，这就是中国画中的灰面表达。另一方面铁质的铁画主体因光线的照射，会在白色的底板上折射出阴影，这是铁画灰面的隐形表现。经由铁画传人储炎庆老艺人带领八大弟子，挥洒淋漓的汗水，经历红炉冶锻，在铿锵有力的锤声中，群策群力，耗时数月，完成超大型铁画《迎客松》。《迎客松》画稿的创作设计和铁画锻制的鬼斧神工，灵妙地合璧在一起。历经六十多年的沧海桑田，《迎客松》现仍傲立在北京人民大会堂的接待大厅里。

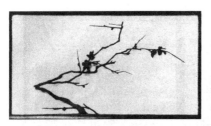

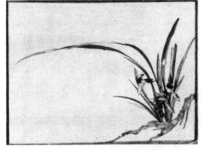

图3-6　左上图 清代 佚名《梅花图》
左中图 清代 佚名《兰花图》
左下图 清代 佚名《菊花图》
右　图 清代 佚名《竹　图》

　　铁画《迎客松》的诞生，以其气势磅礴、苍劲挺拔被认为是铁画问世以来最有代表性的作品。《迎客松》远景淡白空灵，如平远淡染，清淡静谧；松树苍劲挺拔、造型磅礴；松针郁郁葱葱，层层堆叠；巨峰高耸云间，怪石嶙峋，似有雾气缭绕、云涌山腰。铁画中"灰面"的丰富效果，深藏在线与线之间的联系上。当笔下第一根线出现之后，跟着组织其他线条，并对比地运用粗细、曲直、长短、方圆、断续、快慢等。在《迎客松》中王石岑老师用带有金石味的长短、粗细，疏密而厚重的线条完整地表达出对象的透视变形，也加强了体积、空间、层次、重量、质感等因素的综合表现。从而勾画出"松鼠跳天都"和带有仰视效果的巨大峰崖；用变化多端、细

密有序的线条由近而远地将"天都峰"推向天际。

铁画鼻祖汤天池的书法铁画作品，他仅选用了一根铁条，便一气呵成，笔画顺序清晰可见。红炉冶炼后，再经锻、錾、抬压、焊、锉、凿等锻制技艺，锻制出书法的笔意与韵味。汤鹏所创的铁画，汲取了我国传统的国画构图法和雕塑工艺法，画面虚实相生、笔力刚劲豪放、风格独树一帜，流芳中外，达官贵人惊艳一时，还销售到北京、烟台等地。至今保存下来的有：《四季花鸟》收藏于故宫博物院；立屏《竹石图》、铁字楹联《晴窗流竹露，夜雨长兰芽》收藏于安徽博物院；《溪山烟霭》收藏于镇江市博物馆。

第三节 "用笔"中的铁画银钩

唐代张彦远《历代名画记·叙画之源流》中说，"颉有四目，仰观垂象。因俪鸟龟之迹，遂定书字之形，造化不能藏其秘，故天雨粟；灵怪不能遁其形，故鬼夜哭。是时也，书画同体而未分，象制肇创而犹略。无以传其意，故有书；无以见其形，故有画。"著名国画大师黄宾虹先生说："书画同源，欲明画法，先究书法，画法重气韵生动，书法亦然。运全身之力于笔端，以臂使指，以身使臂，是气力举重若轻，实中有虚，虚中有实，是气韵人工天趣合而为一，所谓人与天近谓之王，王者旺也。发扬光辉，照耀宇宙，旺如何之。"我国书法是中国古典艺术中最具有标志性的艺术符号，有着强烈的吸引力、表现力和大众参与性。

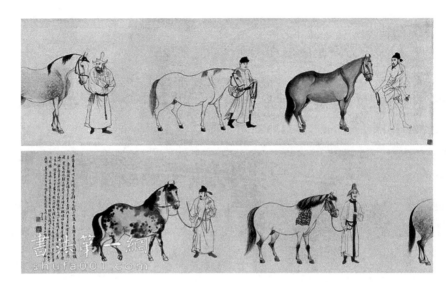

图3-7　宋代 李公麟 白描《五马图》

书法艺术的滥觞是古陶器文，后经甲骨文、金文发展为大篆、小篆、隶书，定型于草书、楷书、行书诸体。书写的表达方式因时代特征在美学追求上亦有不同，至明末清初，美学思潮分为抒情扬理、追求个性两大主要流派，所以在书法表现上为古典美学与个性张扬的新型美学并盛。我国书法早有"铁画银钩"的要求，是要求书法既要刚劲似铁又要柔媚如水，刚柔并济。最早为唐代欧阳询在《用笔论》中有："徘徊俯仰，容与风流，刚则铁画，媚若银钩。"后元代贡师泰《送国字张教授》诗中有云："六书垂世尽谐声，八体弥文贵句曲。黄钟大吕徒协和，铁画银钩谩摹录。"亦称作"铁画银钩"。在国画中的白描也有"铁线描"的技法，是完全用线条来表现物象的画法。要求线描准确流畅生动、刚劲有力、笔意连贯。铁画借鉴书法、白描在线条上的处理手法，与绘画的用极为相似。以线条勾勒轮廓特别是对于粗细、黑白、虚实的对比更为考究，达到了新的艺术境界，实现了书法艺术和打铁的结合。所以，我们研究铁画的艺术特性，必须研究中国传统书法艺术对铁画的影响。

铁画也融合吸收了中国书法的空间结构布局。传统书法中结构

与空间布局的关系，笔画之间的结构关系和秩序关系决定了空间，空间同时衬托着笔画结构，正所谓"虚实相生"。书法的空间特征主要是由线条的构造特征所决定。线条是书法最基本的语言，运用线条的连续分割、黑白交错、粗细变化表达书法意味。铁画亦是如此，铁画的笔画空间结构更是线条虚实相衬，布局严谨，意境深邃。人物造型气宇轩昂，花鸟、草虫栩栩如生。铁画和书法在空间表达上是纯粹的，这里的纯粹指二者都只有黑白二色，简单而纯粹。据《芜湖县志》记载，汤天池寓居安徽芜湖，以铁匠为业。他的铁工冶炼锻造技术高超，达到了炉火纯青的地步，顽铁在他手里能伸屈自如，尽入画图，一时称为绝技。他不但能作铁画，还能作铁字，"善飞锤接书画，尤以狂草书著称"。这些都体现了传统书法艺术从造型方面对铁画的影响。其字体酣畅流利，气势磅礴，如同挥笔书写。

图3-8　魏碑《龙门二十品》

　　铁画运用了传统国画中线描的艺术。线描艺术的起源与毛笔的使用紧密相关，而绘画与文字又有着共同的起源，在仰韶文化的彩陶上就有最早的线描。魏晋时期，线描较秦汉时期更加成熟，出现了以顾恺之为代表的人物画家。其传世作品《女史箴图》《洛神赋图》《列女仁智图》中的线条有张有弛、此起彼伏、动静自如，虚实

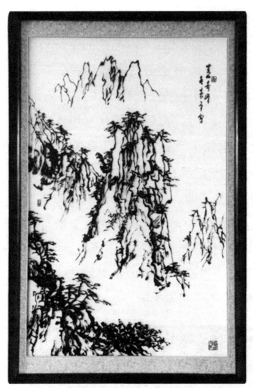

图3-9 《黄山云海》储苍文锻制并供稿

玄远的描绘，运用圆润挺秀、细似游丝、柔劲连绵、被誉为"春蚕吐丝"的线条来刻画人物，使线描艺术达到了成熟的境地。唐阎立本的《历代帝国图》中，长垂厚实刚劲的线条显得气势磅礴，适当而真实地刻画出一批封建帝王自持、骄矜、贪婪、淫威等各自鲜明的性格特征。"画圣"吴道子作品《送子天王图》的衣褶纹结构组织运用了线的长短、横竖、粗细、曲直等的处理，使其有机地统一在一个画面中，造成有强有弱、有虚有实、有轻有重的旋律变化。作品的线描组织非常注重整体的节奏感、运动感和韵律感。他画的线条往往中间粗、两端细，用笔的难度很大，画的衣服有飘动感，产生强烈的艺术效果，被后人称为"曹衣出水，吴带当风"。两宋时期，线描技法在唐代蓬勃发展的基础上继续向前推进，创造了各种丰富多彩的线描风格和流派，其中，以李公麟开创的"白描"最具表现力。

中国画中毛笔是主要的绘画工具，毛笔尖中有圆，柔中藏刚，通过指腕的压、抵、格、钩、起伏、顿挫、提拉、顺逆，加上用墨的干、湿、浓、淡、焦、渴，造就中国画线描形式的无穷变化。著名书法家赵孟頫认为"书法用笔为上"。用笔方法如起笔、行笔、收笔、提笔、按笔、转笔、折笔等，用笔之法有"方""圆"之分：在行笔过程中，如果用提、顿、折、挫的办法突然改变运行的方向，

令笔画的起止处或拐弯处的外侧呈现出方割或棱角之形的是方笔；如果充分利用圆锥体笔头的外表（圆弧形）作起收，或在拐弯处作圆转运行，没有提、顿、折、挫的动作和节奏，令其无棱角而呈圆弧之形即为圆笔。如《龙门二十品》被康有为称为"方笔之极轨"。铁画里各种造型的艺术效果，不仅借鉴了国画的用笔的技法，还利用铁画主题元素铁线来组合变化。利用铁丝的长、短、粗、细，用丝上的俯、仰、伸、缩和结构上的宽、窄、大、小、高、低、斜、正等的变化充分发挥线的表达和结构造型能力，最终使画面充满丰富的艺术效果。铁画适宜于粗放的线条，特别是对于粗细、黑白、虚实的对比，更为讲究，但它没有浓淡变化，不能渲染，也不能出现枯笔、飞白，只是以虚实、黑白表达其意境。一幅好的铁画作品，必须谋求全篇的布局，从每个铁丝的空隙到整个画面之间，作"计黑当白"的艺术处理，使笔墨所到之处的"黑"与墨未到之处的"白"两者互相生发、彼此映衬，才能有参差变化，既充实饱满又灵动透气。

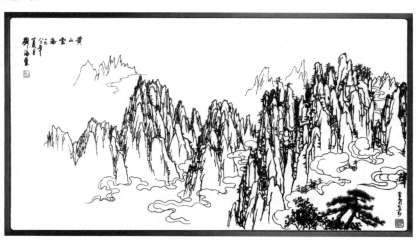

图3-10 《黄山云海》 储金霞领锤锻制并供稿

第四节 "剪纸"中的阴阳表达

剪纸以纸为材料，运用剪刀或刻刀进行一种镂空的艺术表现形式。郭沫若曾赞美道："一剪之巧夺神功，美在人间永不朽"。剪纸艺术是阴阳、明暗、虚实各种表现形态的结合，分为阴刻与阳刻两种手法。留下的纸面为阳、镂空的地方为阴；凸出的为阳、凹下的为阴，这是阴阳在剪纸造型中的形态表现。剪纸有阳剪法、阴剪法、阴阳混剪法三种剪刻手法。阳剪法就是留下需要的图案去除多余部分，这种剪刻手法表现的作品线条清秀、画面细腻；阴剪法是剪去花纹留下空白的地方，这种剪刻手法表现的作品效果质朴、粗放、对比感很强；阴阳混剪法即二种手法同时运用，构图变化多样、刚柔并济。

铁画艺术在锻打的过程中，将传统剪纸艺术的表达方式与创作手法贯穿其中。通过阴阳锻打手法相结合，有效地表现主体的层次、瞬间与各个角度。铁画有效地吸收了剪纸艺术中诸多的理念与表达手法，并与铁画的创作相结合，成功地运用锻打的工艺传达了剪刻的风格。铁画吸取了我国工艺美术中剪纸、木刻、木雕、石雕、砖雕、牙雕以及金属镂空工艺的技术，而加以发展和创造。

中国民间剪纸造型中特有的基础正负形，不仅是剪纸独有的外在造型形式美，更是东方传统"阴阳观"审美思想和审美意蕴的体现。《礼记》中有载："外事以刚日，内事以柔日"，可见阴阳观念产生于商代，当时许多民俗活动中都有着阴阳五行的相关原理。传统阴阳观念是广大劳动人民在生活实践中逐步体会到的，而且阴阳理论渗透中国传统文化的方方面面，包括宗教、哲学、历法、中医等，当然民间美术也不例外。中国民间美术的哲学基础则是以"阴阳相和，化生万物，生生不息"为核心的中国本原哲学，而民间剪纸作

为民间美术的一种造型艺术，更是体现了传统阴阳观。传统剪纸注重造型简练和细节的刻画，疏密和空间的安排，最重要的表现手法是夸张。在表现客观物象时，经过观察，从抓特征入手，概括提炼出最能体现物象本质的、最富有表现力的外在形态，保留最重要最本质的东西，其余的部分去掉，是对可视形象夸张的艺术手法。

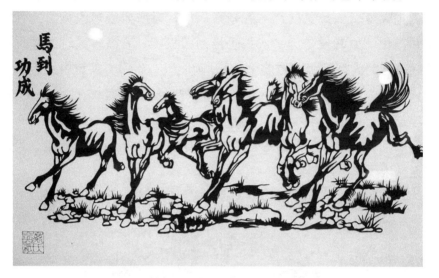

图 3-11　剪纸《马到功成》

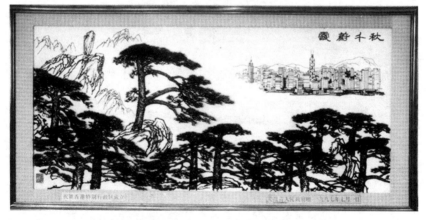

图 3-12　《霞蔚千秋》张德才领锤锻制并供稿

铁画在造型上吸取剪纸阴阳表现手法，镂空的地方为阴、素材

所在为阳；凸出的为阳，凹下的为阴。阴阳造型形态在铁画艺术中不断为设计工作者发掘运用，主要源于其自身的形式美感，艺术的正负形即虚实相生，民间艺人全面把握了大众审美的特性，在造型内部运用阴阳虚实结合的表现手法。在衬体、前景、背景、留白之间的关系上追求整幅作品的平衡感、疏密度，追求整体上的统一。铁画也吸收了传统剪纸艺术的夸张手法，对所要表现的物象进行提炼和简化。如1997年为了庆祝香港回归祖国，安徽省政府赠送香港特区政府的大型铁画《霞蔚千秋》，画面气势磅礴。以黄山迎客松为主体，把人民的物象提炼和简化成12棵青松，象征12亿中华儿女，六座连绵起伏的山峰，代表6000万江淮儿女，迎客松伸出长长的枝干好似巨臂一般，向代表着香港600万人民的太平山发出呼唤，表达喜迎亲人、庆贺回归的情感。

图3-13　《七匹狼》张家康领锤锻制并供稿

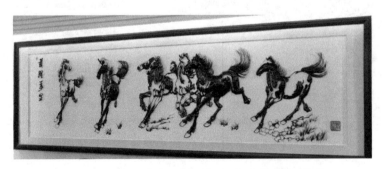

图3-14　铁画《马到功成》张德才锻制并供稿

第四章　铁画的题材类别

铁画是用铁锻成线条，再焊接而成的一种美术工艺作品。其基本原料是铁或低碳钢，冶炼为熟铁后，再经过锻、钻、焊、锉、锻等工序才能完成，充分体现出钢铁的柔韧性和延展性。以锤为笔，以炉为砚，以铁为墨，以砧为案，锻铁为画。依据画稿取料入炉，经冶炼后，再经过锻打、焊接、錾锉、整形、防锈烘漆，然后衬以白底，装框成画。铁画的制作工艺复杂，在制作流程上有严格的要求。锻制前，艺人先根据作品的题材进行构图，不同的题材须采用不同的构图，再依据构图选取适合的锻制手法，之后具体制作过程中的锤法更是变化多端、千姿百态。长期的实践使技艺超群的艺人逐渐磨炼出独有的个人风格。但传统铁画的锻制主要依靠手工，其技艺方法还是要凭借口传心授。

锻制过程是铁画艺术的精髓，要求心、眼、手、力的默契配合，每一个环节都融入了铁画艺人的智慧。从选择材料到构图备稿再到锤打淬火，经过成千上万次的击打方可成型。铁画在锻打时要掌握好火候，先锻成坯后锻成形，以钳工锤锻打零件，锻打的每一部分都要与外形相适，与原稿件做到整体的结构统一，形神统一。除了大件作品，铁画的制作一般由一个人独立完成，因而铁画对其制作人有很高的要求，铁画艺人不仅应掌握超群的锻造技术，还要懂得国画中的构图、笔墨等，才能自己绘制、分析画稿，才能够将平面的草稿分解出步骤以适应立体塑造的特点。铁画中的精品是由具有

深厚国画素养和高超锻造技术的工匠完成的。

铁画艺术源于国画，铁画制作过程中的艺术处理采用中国画"开合争让、伸缩有度"的章法，采取散点透视原理经营位置、黑白对比、虚实结合；它同时为中国多种传统艺术的杂糅体，它将制作剪纸、雕刻、镶嵌等技法"拿来"为自己所用，既蕴含国画的神韵又具有雕塑的立体美；吸收了姑孰画派枯淡幽冷、意境深邃的艺术特征，形成了苍劲挺拔、秀逸清雅的艺术风格；兼具新安画派落笔瘦劲简洁、风格冷峭奇倔的艺术特征。运用中国画运笔技法上的工、写、皴、描甚至渲染等技巧，通过冶、锻、錾、锉等的创作手法来实现，兼容国画、木刻、砖雕、剪纸、金银镶嵌等技艺于一体，通过冶、锻、锉等锻作技艺完成。既有国画、水墨画之神韵，又有强烈的艺术立体感，刚劲挺秀、朴实雅健、苍劲凝重、黑白相间、虚实相生。被誉为"中华一绝""艺苑奇葩"。

中国传统的工艺作品十分注重时代的美学思潮的传达，清代朱文藻在《题铁画》中曾写道："乍看似墨泼素绢，山水人物皆空嵌。风飘秀色动兰竹，雪催老杆撑松杉。华轩逼人有寒气……元明旧迹共谛视，转觉暗淡精神减。"这是传统人文观照下的铁画艺术一个较为全面的阐释。中国的美学都表现为内敛、含蓄的特征，工艺美术往往比绘画表现得更为含蓄。铁画的题材常常表现为梅、兰、竹、菊、松等一些代表意向的传统图案，即使后来其主题扩展到山水、人物、虫鱼、飞禽、走兽等，铁画作品中也没有描绘非常具体写实的物象，一般凭借铁丝的粗细、起伏、转折来表达意境。表达出梅之清雅、竹之瘦骨、松之坚韧、鹰之雄伟。芜湖铁画诞生伊始，就流淌着中国传统文化艺术的血脉。它既有传统水墨画的意境，又有传统空间造型的立体感，更承载着传统文人士大夫的精神气节。呈现出黑白分明、虚实结合、苍劲凝重的艺术风貌。

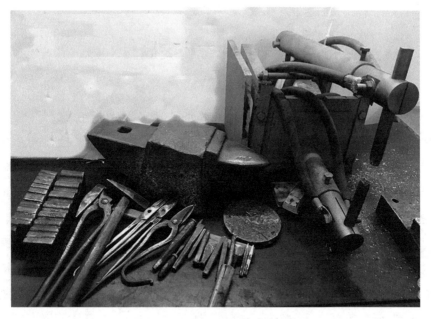

图4-1　制作铁画的相关工具

　　芜湖铁画经过三百多年的承传和发展，在传统形式的尺幅小景、画灯、屏风等基础上，经发展与现代文明相结合，又有立体铁画、风景铁画、盆景铁画、瓷板铁画、纯金和镀金铁画等，形成了以座屏、壁画、书法、装饰陈设和文化礼品等五大系列为主的两百多个品种，既有传统的黑白色芜湖铁画，也有镀金芜湖铁画。包装形式多样，在艺坛独树一帜。根据需求尺寸大小也不同，有大到整个墙面的装饰墙面铁画；也有用于企业礼品、商务礼品的书房装饰画、办公室装饰画；还有尺幅小景，画面尺寸在一尺之内的书房、办公室桌面小摆件。任何一个题材都可以因需求在尺寸、包装、形式上不同，以下将详细叙述芜湖铁画的主要题材内容。

第一节　迎客松类题材

中国是一个具有五千年历史的文明古国，素有"礼仪之邦"的称誉。受儒学影响，仁义、道德、礼教，温、良、恭、俭，为历代所遵循的为人总宗旨。中国人也以彬彬有礼、和睦谦逊的风貌著称于世。《礼记》《周礼》《仪礼》为中国古代礼仪的经典之作，翔实地论述了礼仪之道。"迎客"就是迎接客人的礼仪形式，如"接风""洗尘""迎宾宴"，以显示大国风范。松，形态笔直，不论在多么恶劣的环境下，都耸立地生长。正直、朴素、坚强为美。"松"与"迎客"本身有不同本质特征，前为物质，后为礼仪形式。但是迎客松因为所处自然环境的山高、崖陡、地寒、日照短、霜雪多等因素，造就了她拟人化的迎客之态。展现出恬淡脱俗、温文尔雅、彬彬有礼的内涵特征，观后给人清新、奋发、迎客的精神感受。

中华民族对"松"的品评、赞扬、敬慕历来已久。《辞源》（2015年版）如是释"松"："因其经冬不凋，树龄长久，常以喻坚贞，祝寿考。"《史记》称松柏为"百木之长"，《本草》《淮南子》《玉策记》《述异记》等古籍称松为"百年之树""千载之树"。中国传统文化中，松与竹、梅被誉为"岁寒三友"。松树的秉性与品格向来为中国古代文人所重视，远在两千多年以前，孔子的诗教就开创了以松比德的传统，古人以"寄情万物，皆以养德"的智慧，将松树坚韧不屈的品格提炼为重要的道德修行标准。松是被表现和颂扬的主要对象之一。直到现在，人们祝寿常用"寿比南山不老松""松鹤延年"等说法。显然，在中国文化中，松是寓意坚贞、高寿的吉祥之物，形成了固定寓意的"松"文化。

"迎客松"在黄山玉屏楼左侧、文殊洞之上，倚青狮石破石而生。海拔1670米处。树高9.91米，胸围2.05米，枝下高2.54米。树

干中部伸出长达7.6米，高10米，胸径0.64米，地径0.75米，枝下高2.5米，树龄至少已有800多年，是黄山"四绝"之一。此古松，古朴端正、青翠秀丽、温文尔雅，热情奔放的形态犹如张开松翼，其一侧枝丫伸出，如人伸出一只臂膀欢迎远道而来的客人，另一只手优雅地斜插在裤兜里，雍容大度，姿态优美。人们冠于此古松"迎客松"的尊称，经历代墨客文人的点评、孕育，赫赫有名，已成为一个独特而高雅的文化体系。迎

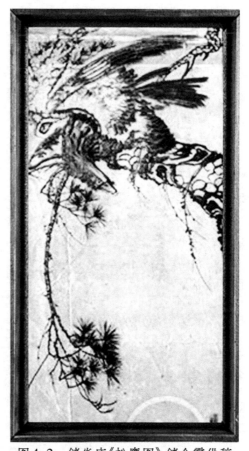

图4-2 储炎庆《松鹰图》储金霞供稿

客松是黄山的标志性景观，也是安徽省的象征之一。迎客松作为中国人民同世界人民友谊的象征，早已蜚声中外。毋庸置疑，作为黄山名松之首的迎客松，不仅仅是黄山风景区的标志性景观，因其具有丰富的人文含义，已经走出了自然世界，走进了人文视野，以丰富的视觉语言形式传达迎客之道。

芜湖铁画"迎客松"和"梅兰竹菊四君子""八骏图"，被芜湖人戏称为"一棵树、四棵草、八匹马"，这三大主题成为铁画艺术品中的常青树，一直引领芜湖铁画的创新发展。芜湖铁画题材中的松树即是被命名为"迎客松"的黄山古松。人民大会堂的"迎客松"，它是座屏似的，当时制作规模宏大，技法精悍，堪称"天下绝锤"。松干上有似龙眼、似鱼鳞一样的树皮皱纹。苍劲挺直的松干鳞圈斑驳，苔痕依依，每一个鳞圈都要锻打数百锤，树边、鳞圈之间要飞

花有致，十分讲究。树冠部分约有两万余根，采用多层次的结构一层一层重叠而成，每一根松针都是锻打出来的，而且根根松针有沟槽。在焊接工艺上手法也与以往不同，加以柔焊，讲究熔合、紧密、均匀、自然。作品采用半立体式造型打就，采用高点在中间，侧面内厚外薄来表现迎客松的立体效果，整个作品充分展现出铁画锻制技艺的高超。

人民大会堂的"迎客松"，松针尖锐而稠密，叶色浓绿，枝干曲生，树冠扁平，盘根于石，傲然挺立，以天然造型而称奇。在空间构成上，迎客松一反常规树种呈现的对称视觉形态，而以均衡的形式超凡脱俗。主干、树枝、松针的分布线面相融，疏密结合、虚实相生。因此，迎客松具有极强的视觉识别性，成为广受欢迎的装饰艺术素材。同时更是因为这棵迎客松为安徽"瑰宝"，理所当然成为芜湖铁画的"永久题材"。迎客松以其独有的装饰之美而适用范围广泛，表现形式多样，最终发展成为中国人所熟知和喜爱的图形符号之一。

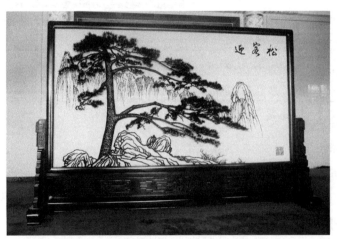

图4-3 《迎客松》人民大会堂铁画

作为铁画题材的迎客松，常与诸多元素相结合。在形式上有单体的、与黄山云海组合的、与黄山石组合的。甚至根据装饰意图的

需要，与其他各种自然景象和人文景象自由组合的形式，应有尽有。迎客松以极大的适用性和包容性，几乎为当代所有的装饰手法所表现。它摆脱了单纯的植物审美情趣，而代之以丰富的政治与艺术文化内涵。铁画中将迎客松造型与其他相关视觉形象进行整合，使其再生出新的视觉形象，更准确、更现代地表现主题内容，都是创新迎客松图形所努力的方向。内含迎客之道、外显飒爽之形的迎客松已经走出了黄山，走出了安徽，走出了国门，走向人类共同的人文空间。

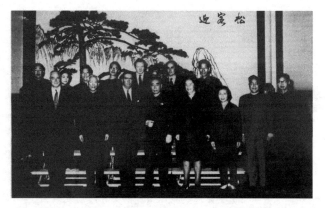

图4-4　周恩来在铁画《迎客松》前与外宾合影

图4-5　大会堂《迎客松》铁画细节

第二节　四君子类题材

图4-6　清代 佚名
大英博物馆所藏铁画

"花欲言，鸟欲语"，这是中国画在艺术上的人格化表现，"梅、兰、竹、菊"被人们称为"四君子"，其特有的"傲、幽、坚、淡"成为中国人感物喻志的象征，也是咏物诗歌、散文和国画中最常见的题材。梅，当寒凝大地时，百花俱寂，梅花不畏风寒，迎风怒放，梅花第一个报告春消息，而到春满大地时，又悄然引退，是不居功、不自傲的理想人格；兰，独居幽谷、与世无争、优雅单纯、含而不露、洁身自好的品格，又使中国士人把它视为自己理想的化身；竹，有洁逸的外形、中空而有节的枝干、高而低垂的竹梢使人联想到谦虚有节的君子；菊，秋天来临，万木萧疏、不畏风寒、灿烂开放，犹如冬夜明星，点缀林间，菊花艳而不俗、纯朴坚贞、迎霜怒放，体现了身处逆境而不退缩的人格。在传统文化理念中，

90

如竹有节，宁折不弯；如梅挺拔，凌寒独放；如兰清幽，一尘不染；如菊灿烂，老而弥坚。千百年来梅兰竹菊一直为世人所钟爱，成为一种人格品性的文化象征。在人们处于逆境时，梅、兰、竹、菊是人们心中的精神支柱和鼓舞激励人们奋发图强、改造自身及环境的动力；在人们处于顺境时，梅、兰、竹、菊又是人们提高自身素质、修身养性、美化环境的必不可少的象征物。

郭若虚在《图画见闻志》中说："若论佛道、人物、仕女、牛马，则近不及古；若论山水、林石、花竹、禽鱼，则古不及近。"他的"古"是指唐以前，"近"是指五代以后。至元代，写意画有所发展，在当时特殊的社会条件下，因为画家采用了不合作的消极态度，隐避不仕，"有节""不屈"和"风霜""高风亮节"是当时的主题。"画言志"成为文人的时尚，画梅绘"骨"；画兰绘"清高"；画竹绘"节"；画菊绘"傲气"。明代"四君子"画有所发展，梅有"零落成泥碾作尘，只有香如故"之志；兰有"草木有本心，何求美人折"之志；竹有"千磨万击还坚劲，任尔东西南北风"之志；菊有"宁可抱香枝上老，不随黄叶舞秋风"之志。到了清代，民族矛盾激化，"四君子"画掀起了高潮。甚至已经不是自然景物的摹写，而是人格化达到了极致。"四君子"是民族正义、道德品性、感情理想的象征。因此我们不能低估了"四君子"人格化的教育作用。

梅，枝干苍老虬曲，能在冬天寒冷中开花，表达一种在严酷的环境下坚守信念的顽强精神；兰，生于幽谷无人之处，没有鲜艳招摇的颜色，而有幽香，表达不求闻达，在隐居中独守情操的高雅精神；竹，未曾出土先有节，至凌云处尚虚心，宁折不弯，表达士人行为上的品质、操守，谦虚而刚毅的精神；菊，于深秋百花凋落时，还可以傲霜雪而开放，即使枯干残败犹有抱霜枝。古人把一种人格力量，一种道德情操和文化内涵注入到"四君子"之中，通过"四君子"寄托理想，实现自我价值观念和人格追求，最终"四君子"成为古人托物言志，寓兴自我，展示高洁品格的绝佳题材，表达士

人在困难来临时的勇敢精神。梅、兰、竹、菊对历代中国人的影响是非常深远的，铁画艺术家们对它们的推崇在铁画艺术作品中得到了很好的体现。

图4-7　《四君子》储茳文锻制并供稿

正是源于国人对这种审美人格化的感怀，古往今来，人们用各种方式去表现"四君子"的风格。芜湖铁画也不例外，从它诞生的时候起铁工们也就自然而然地用铁画的方法去表现它、传承它。因此，梅兰竹菊的题材是芜湖铁画最早的作品之一，有故宫博物院、大英博物馆收藏的铁画鼻祖汤天池的"四君子"作品为证。芜湖铁画在中国工艺美术中独树一帜，它源于国画，得益于新安画派遒劲简洁的风格以及冷俏奇绝的基本艺术特征。铁画中的"四君子"黑白分明、虚实相衬、刚柔并济。传统铁画梅兰竹菊较为写实，技法古朴典雅，既体现了铁画的阳刚之气，也保留了作品的阴柔之美。墨色淋漓，既有国画的神韵；锤痕斑斑，亦有雕塑的立体美。随着现代新技术、新包装方式的运用，铁画艺术中的"梅兰竹菊"在继承传统的同时也在不断地创新，为铁画艺术永恒的题材。

每个铁画锻造师在锻造"四君子"时有着各自的心得，但总体而言：锻制梅的时候要注意表现出梅桩的遒劲、梅花枝的俏傲、花

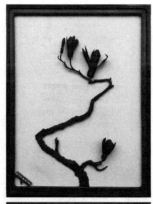
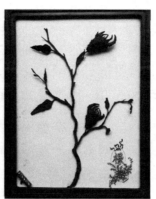
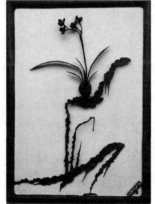

朵的含苞待放、绽放、怒放的各异姿态，将梅花久经风霜的顽强品格充分地展现出来。梅的花瓣可以用单瓣、多瓣表现，姿态各异，故采取铆叠，整体的梅花需要表现出梅的铁骨冰肌傲霜雪。兰草讲究清爽秀雅，兰草叶子特别讲究锤法，要打出叶脊。根据画意锻出长短、粗细、姿态各异的叶片，形成俗称的"螳螂肚"。兰花的

**图4-8　清代《铁画花草》佚名
王世清收藏并供稿**

花瓣、螳螂肚、花穗的组合，旨在让每一朵兰花都姿态幽雅传神。竹子的形态更加复杂多变，制作过程必须注意锤锻的凹凸、明暗，拉出节纹；竹节的疤痕、沟槽要交代清楚，飞出毛刺，达到自然节外生枝的效果。竹叶要疏密有致、姿态各异，整幅竹子需要表现为挺秀劲拔、弯而不屈，高风亮节，铁骨铮铮。菊花的造型比较复杂，讲究的是花枝招展、花团锦簇、姿态万千。无论花瓣大小，制作花瓣主要采用蟹爪式、黑点式、线式、钩式等方法，最后和制作梅花一样，采取铆叠成型，同样需要注意菊花的含苞待放、绽放、怒放的各种姿态。菊花叶子的锻制更要讲究自然舒展，叶片或大或小，叶片的缺口也要造型各异，与菊花要有机配合、相得益彰，表现出

繁荣的精神。

　　现在的"四君子"铁画已经不再拘泥于过去的传统模式，品种、式样、规格大大增加，有灯屏、横幅、立幅、条屏、座屏等，既有成套组合也有独立成幅的作品。有一幅高2.4米、宽1.6米的铁画作品《绿竹垂荫》就是由"四君子"外延出来独立的经典作品，是由储炎庆宗师为代表的几位铁画老艺人共同打造，现珍藏于芜湖工艺美术厂铁画博物馆内，成为镇馆之宝。还有《报春图》《幽兰》《高风亮节》等均为独立成幅的铁画艺术精品。因此说打好"四君子"铁画是学铁画技术的基本功之一，作品打得好与坏，主要看基本功扎不扎实和艺术的修养高不高，所以，锻打铁画的技艺也是需要勤练锤法才能熟能生巧。有了基本功，还需要经常向老艺人取经，只有虚心学习，才能不断提高。同时，我们还需要汲取更多的其他艺术营养，赋予铁画不断创新的精神，只有不断地创新，才能让铁画"四君子"作品经久不衰，才能使得"芜湖铁画"这块金字招牌流光溢彩、永葆青春、流芳百世。

第三节　奔马类题材

　　在中国文化的视野中，马是集忠诚、勇猛、无怨与驯良于一身的动物形象。马是人类的得力助手，在历史上的战争、运输等领域有着不可替代的作用。因此，自古以来人们就喜爱马，马逐渐融汇了深厚的文化意义，承载着人们的追求与情思。我国历史上有很多画家对马的形体有着独到的处理方法，不同朝代的审美也不同，表现马的形体造型也各异，研究历史上主要朝代的变形手法，总结其特点能更好地运用在创作中。历史上反映马的题材绘画很多，真正做到有风格、有影响力的变形手法代表性的朝代有汉朝、唐朝、宋朝和元朝。

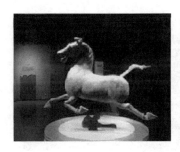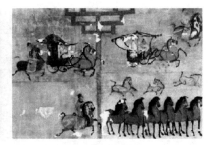

图4-9　左图：马踏飞燕　中图：绥德出土的汉画像石
右图：和林格尔汉墓出土墓室壁画

汉代是我国奠定民族国家基础的时期，马被用于战争等诸多领域，并且为后世留下了大量以马为题材的艺术作品。马是汉代艺术动物题材中最具代表性的作品，其富于张力的弧线造型和醒目完整的剪影效果，用变形的手法夸张了动势，体现出雄浑壮美的体量感和大圭不雕的意象造型的特点。汉代艺术恢宏大气、蓬勃向上，主张"横八极、致崇高"，"马踏飞燕"即是典型一例。此马应为汉代引自西域的汗血马，头狭长清癯，眼大、耳薄、裂深，鼻翼翕张，脖颈粗壮，微向右歪，马头相应地向左反转，昂首张口作嘶鸣状；身体浑圆壮实，四肢修长，弯尾上扬，作奔驰状，其中前左腿向内弯折，前右腿尽力前伸，后左腿尽力后蹬，后右腿前伸至马腹正下方，踏在一只鸟形底座上；鸟正在展翅疾飞，回首反视，飞鸟双翅如燕，尾羽齐头收束。整体来看，奔马动感强烈，形神俱佳，四肢及尾巴的形态构建出一种飞奔的感觉，加上超掠鸟背，巧妙运用力学平衡原理，解决了奔马的平衡问题，更衬托奔马凌空腾跃的特质。一般认为所踏之鸟为燕子，故名"马踏飞燕"。

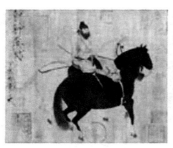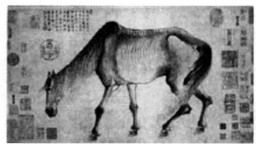

图4-10　左图:韩干《照夜白》　　　右图:龚开《瘦马图》

　　唐代国家强盛,经济繁荣,文化发展。在绘画上,创作热情空前高涨,规模宏大,气象万千,名画家辈出。涌现出很多以画鞍马而知名的画家,如曹霸、韩干、陈闳、韦偃等。韩干画的马代表唐朝最高水平。韩干的代表作《照夜白》(图4-10),画的是唐玄宗的坐骑,骏马系木桩之上,鬃毛飞扬昂首嘶鸣,一幅想要挣脱羁绊的情景,表现马不被束缚的精神。在写实的基础上夸张了臀部和肩部,显得马臀部肥厚有力,在马表情的刻画上更是将人的表情运用于马的面部,将马儿睁大的眼睛做了细致入微的细节刻画,扩张的鼻孔和嘶鸣的嘴部使得马的表情更为深入。龚开是宋末的遗民画家,爱画墨鬼和鞍马,其作品寓意深刻。其作品《瘦马图》画中表现了一匹苍老、瘦骨嶙峋的老马,一幅"今日有谁怜瘦骨,夕阳沙岸影如山"的景象。为了夸张马的衰老之态,缩小了马的头部,对比显现马衰老的、硕大枯槁的躯干。与韩干画中马雄厚的脖颈不同,龚开对马的脖颈进行了拉长变细,瘦到仿佛只剩下一根骨头。为了显现出老态,利用拟人手法加高了背部,马仿佛是一个驼背的老人一般,棱角突出的脊椎骨和太湖石般质感的肩部和腰部显得更加古朴老迈。前腿关节突出动作僵硬,后腿关节向外张开极不自然,一蹄撑地,一蹄无力向前拖动,举步维艰。龚开细致入微地描写了老马的形态,在写实的基础上通过拟人的手法对马的形体夸张,突出了"老"的状态,在绘画历史上别开生面、独具一格。

图4-11 《八骏图》魏民春、李强共同锻造

　　以现代人的造型标准会觉得，有些古代画中马的造型不准，但是这些绘画非常耐看，马的神态优雅，动作优美。这是中国绘画的审美特点所致，中国绘画在造型上注重绘画精神面貌的表现，石涛将其概括为"不似之似似之"。中国绘画中的"似"指的不只是形象上的相似，更重视的是精神、情感的相似。近代齐白石将"不似之似似之"进行解释："作画妙在似与不似之间，太似为媚俗，不似为欺世。"他强调绘画与对象间的关系，画得太像画品就不会高，画得太不像人们会看不懂，要在像与不像之间找到物与神的结合点，最终实现物我两忘的境界，这也是为什么中国画被称为意象艺术的原因。

　　徐悲鸿一生钟情于画马，其中最能体现其文化人格的则是那脱缰而出，奔腾于莽原之上的"奔马"。徐悲鸿的"奔马"常以书法用笔写马首，以写实的素描方

图4-12　左图:徐悲鸿《奔马》
右图:铁画《奔马》

法表现马的躯干，形神兼备地表现出一种昂扬的、激越的、坚韧的气质，不是万马齐喑的"凡马"，而是一马当先、笑傲于尺幅的"天马"。如果将徐悲鸿的"奔马"视作"代表一时代精神；或申诉人民痛苦，或传写历史光荣"的文化批评表征的话，我们就不难理解徐悲鸿在其人生不同时期所创作的"奔马"形象所内蕴的文化精神的一致性。笔者认为，徐悲鸿的奔马形象或许最能够体现徐悲鸿作为"五四"一代知识分子的文化人格，寄托了他对于民族救亡、思想启蒙的崇高理想。站在这个维度，徐悲鸿的"奔马"便具有了对于整个"五四"时代的思想文化进行反思的向度。通过画面的题跋我们可以清楚地获知徐悲鸿心目中"天马"的模样："伏枥生憎恨，穷边破寂寥。风尘动广漠，霜草识秋高。青海有狂浪，天山非不毛。终当引俦侣，看落日萧萧。""哀鸣思战斗，迥立向苍苍"；"天马从西而来，徒流沙，边陲服，令人想象汉代之盛况"。

铁画锻制技艺基础

　　从个人经历来说，徐悲鸿从小在父亲的指导下深入研习传统文化，有深厚的旧学功底，这一点确保了其奔马的民族性，表现的是中国画的审美情趣。在此幅《奔马图》中，徐悲鸿运用饱含奔放的墨色勾勒马的头、颈、胸、腿等大转折部位，另分别用淡墨、浓墨、焦墨绘出鬃、尾的飞舞之状，如迎风飘展的旗帜，为骏马增添了威风。并以白粉施于鼻梁骨最高处形神俱足，实为大写意之典范。浓重粗壮的中锋线条勾勒，恰到好处的渲染，使马体显得厚重、结实，给人一种雄骏、矫健之感。在用墨方面，因为技法的不同，会产生不同的笔墨效果，如画马的鬃毛，先用淡墨画第一层，待快干之时再用焦墨画第二层，使其看上去浓淡相宜，层次变化丰富。另外，在一些细小的关键部位，如眼、鼻、嘴、耳朵等都刻画得栩栩如生，极见功力。此画整体上看，骏马回首顾盼，颈部、腹部、臀部及鬃尾形成有弹性的弧线，力透纸背，极富动感。

第四节　山水类题材

　　山水画在绘画传统中占很重要的地位，在铁画传统中也占很重要的地位。长期以农耕为主的封建社会，任何阶层，接触自然的机会都特别多。所出的作品笔墨疏简，线条枯瘦，意境空寂。江南的山水一直是墨客文人笔下的题材，明末清初居于芜湖的大画家萧云从（字尺木），为姑孰画派创始人。云从国画，师法古人而创新，师造化而独特。山水画，融宋元诸家笔墨、丘壑于一体，"以黄公望的瘦树、山石为之纵横，润以马远泼墨之法"，而能随意成卷丈余。其间丘壑布水墨着色，皴擦渲染，都苍劲秀润，呈现出空间深度；点景人物，自然生动，屋宇、舟车、驮马安排得体。早期作《秋山行游图卷》，显露才华。清乾隆阅后题诗"几点萧萧树，疏皴淡淡山。由来以意胜，无不寓神间。秋景宜寥廓，客人自往还。粗中具工细，识语破天悭。"落笔瘦劲简洁，风格冷峭奇崛，真像铁匠打出来的青铁条。

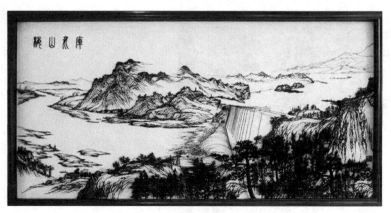

图4-13　《梅山水库》储炎庆作品
原放置人民大会堂 现藏于安徽博物院

早期的山水铁画，受当时新安画派的深刻影响，线条洁净，苍劲奇伟，这时候的铁画既要求铁画艺人具有一定的锤下功夫，又要有善于寓画意于锤下的表现能力。清代金石家朱文藻在《题铁画》一诗中做了生动的描述："乍看似墨泼绢素，山水人物皆空嵌。风飘秀色动兰竹，雪摧老杆撑松杉。华轩逼人有寒气，盛暑亦欲添衣裳。最宜桦烛晓风夜，千枝万蕊发翠岩。元明旧迹共谛视，转觉暗淡精神减。"清代诗人梁同书称铁画"无不入妙""世罕见之"。他作《铁画歌》云："谁教幻作绕指柔，巧夺江南钩镴笔。……采绘易化丹青改，此画铮铮长不毁。"这些诗句描绘出当时铁画的风格。中国历代文人由于政治关系，回归自然，独善其身。隐居于山水，搜尽奇峰打草稿，主张深入生活。画面貌很多，墨雄笔健，酣畅淋漓，新颖奇特，剪裁灵动。他们的作品也非常适合铁画人的锤底生花。早期铁画山也只画轮廓，只勾一些轮廓线，没有皴擦。用笔比较健壮，却很有意境。铁画的另一有贡献的人物——梁再邦，他是个文人，书画俱佳，他的画是诗中有画、画中有诗，有着独特的个性。汤天池创作了铁画，而梁再邦使铁画走向成熟。

早期山水铁画要求其锻法潇洒自如，细腻灵妙，比如梁再邦的山水，画面布局严谨、虚实相衬，作品无论远看近看都是那么耐人寻味，心驰神往。远看像是一幅清秀高雅、韵味神长，充满诗情画意的墨色山水国画；近

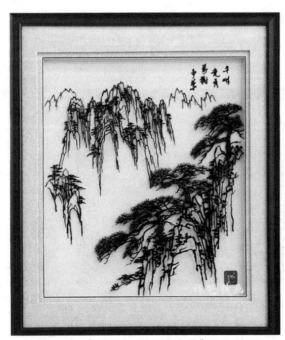

图4-14 《千峰竞秀万树争荣》祥艺铁画

100

看其铁质块面和点线交织形成了强烈的层次，每一棵小树、山石都需要用锤笔交代得细致精微、恰到好处，展现了介于平面与立体之间而韵味独特的铁质雕塑之美，使铁画豪放的特色又增添了精细与雅致的一面，粗细相得益彰。早期铁画作品多为仿古山水题材，运用了疏简干劲的锤法勾勒出虬曲多姿的古松、栩栩如生的人物。整幅作品画面干净，笔简而健，线条苍劲古朴，静中有动，意趣横生。基本上是续汤派的风格，无论在锻制技法、题材内容、艺术风格等方面，均与汤天池作品酷似。

中国传统山水画由唐至宋，发展为两大主要风格，一是重构成，画重峦叠嶂，取其雄奇伟岸之势；一是重韵味，画淡墨轻岚求其淹润姿媚之美。铁画艺术基本上采用了"平远"的构图方式，这与明代董其昌在《画旨》"南北宗论"中提出的"文则南"是相符合的。一方面是因为芜湖属于丘陵地质面貌特征，画师、工匠日夜所见皆为丘陵地、河流、湖泊，所以平远的构图也是最易于表达；另一方面不同地区的人因环境的缘由性格亦有不同，江南人多清秀细腻，稳重内向，又因江南气候较温和湿润，使江南人形成了沉稳、安详、感情丰富而细腻的性格。平远这种柔和、细腻的构图表达方式成为最好的绘画语言。

当代芜湖山水铁画经过各方文化的洗礼，吸收了各个时期不同流派的手法，特别是新中国成立以后，在政府的重视下，委派美术教授及画家对艺人们进行指导下，艺人们画理和美学等知识都得到了提高，后来又成立了铁画设计室。为艺人们提供了丰富多彩的画稿，自此，山水铁画有了一个新的飞跃。就山水题材而言，当今铁画山水的表现题材有仿古和当代山水两种风格。仿古题材的山水铁画艺人们的艺术境界成为影响和规约铁画古典山水画发展格局和走向的一个基本"图式"，并形成了约定俗成的"范式"。即化为"三段式"的平远构成；近景坡石上数株枝叶疏落的林木，一座空荡的茅亭；中景大片空白为辽阔平静的湖水；远景几株平缓缥缈的沙渚

101

岫影，画中不见禽鸟，不见泛舟，亦不见人迹。静谧、空旷、萧瑟、荒寒的景致与气氛，寂寞而无可奈何之境似乎含蓄着一种"大音希声，大象无形"的意蕴。从形式结构言之，树木的竖向长势和远山的逶迤走向遥相呼应，画面气脉贯通为一个完整的画境。

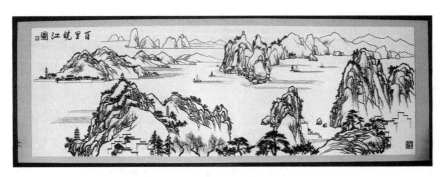

图4-15　《百里皖江图》张德才主锤

倪云林最有代表性的作品是《渔庄秋霁图》，画面采用三段式构图，近处是一土石结合的山冈，上面一丛秋天的枯树，中间大面积留白，远处是一抹平缓的丘阜，画面构图空灵简约，幽亭秀木、杳岑寄浦，一片秋尽江南草未凋的景象，由于其生动富有生活化的造型，即使不懂绘画的人也能领略其美感。画面的主体是近处山冈上的一丛枯树，这也是画面的最精彩之处，五棵树中包含了主次、疏密、阴阳、虚实等多种因素的对比，高低错落、参差有致。一组树有整体的态势，每棵树有每棵树的态势，树与树之间有顾盼，有俯仰，有照应。单株树的态势又完整地统一在整组树的大态势之中，使整组树的态势更加丰满、鲜活、生动。这组树集中体现了中国画的构图原则，变化中有统一，对比中有协调。再看单株树的主干、分枝，小枝各部位之间的比例关系、修短合度、协调适中。当代山水题材的铁画作品，表现内容不仅仅是自然景观，还包括祖国的大好河山，有风光独特的名胜古迹等。在铁画作品的"铁画画语"中表达出深厚的人文内容、悠久的历史文化、和对祖国大好山河的热爱之情；在表现形式上除了继承传统手法，在技艺上又有了新的提

高，画面山水有时用长细线条，有时用大斧劈，画面更加丰富、多层次，在艺术上有了更多的表现。在山水铁画的创作过程中，自然要素影响是深刻且巨大的，丰富多变且有着独特魅力的自然景观直接影响了铁画山水画的创作。黑格尔在《美学》中说："艺术品的美，不仅在于它的外在结构，而且更主要的是在于它的内在结构，即在于物质形式中蕴含的心灵内容"。所以在某种意义上说，铁画艺人们着意表现的不仅仅是山水，而是铁画艺人们虚静空灵的心灵！

芜湖鸠兹古镇的巨幅铁画是一幅山水，画卷以芜湖"地区"为整体骨架和主基调，以芜湖人文为灵魂，以大视野、大角度的表现手法，集中浓缩芜湖大地当下的自然风光和人文景观，呈现芜湖的同源性、地缘性和整体性。

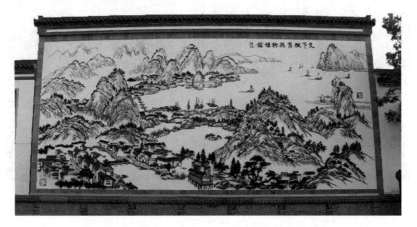

图4-16 《天下徽商 兴于鸠兹》储金霞领锤

第五节 花鸟类题材

中国画中花鸟画历史悠久，是中国传统的三大画科之一。花鸟题材，是中国传统绘画的重要题材之一，也是世界艺术宝库中的一颗璀璨夺目的明珠。清代方薰《山静居画论》有："世以画蔬果花草

随手点簇者谓之写意，细笔勾染者谓之写生。以为意乃随意为之，生乃像生肖物。不知古人写生即写物之生意，初非两称之也。工细点簇，画法虽殊，物理一也。"

铁画锻制技艺基础

就工笔花鸟画独立分科而言，它"始于唐代，成熟于五代，鼎盛于两宋"，千余年来，名家辈出。传统意义上的花鸟画所描绘的对象不仅仅只是花与鸟两种物象，而是对动植物包括花卉、蔬果、翎毛、草虫、禽兽等类的泛指，也因此在国画中，凡以花卉、花鸟、虫鱼等为描绘对象的画称之为花鸟画。

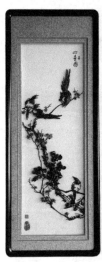

图4-17 《四季花鸟》储金霞锻制

花鸟画经常用象征的手法来表达其主题思想。画中所选题材只是在外观形式上与某些内容仅有偶然的联系，已达到借用某种具体可感的形象，传达和表现人们的思想感情或抽象的概念。这是中国人在现实生活中约定俗成的，使某一象征体或象征意义固定下来成为确定的审美对象。例如，以荷花来象征出淤泥而不染的高尚情操；仙鹤，松树象征长寿和永远长青；竹子象征虚心向上、高风亮节的精神；寿带鸟，象征长寿。它们分别以自己的特性赢得画家们的喜爱，花鸟画意象类型中象征型意象是非常常见的。

宋徽宗赵佶的《祥龙石图》分左右两部分，右部画宫苑中一太湖奇石造型宛若一条游龙，自下而上，从作者对画中之石以"祥龙石"来命名，我们就可以看出作者的良苦用心。左部是赵佶以"瘦金书"所写的题记、题诗。在技法上赵佶对"祥龙石"做了不厌其烦的深度刻画，他以细劲线条勾勒玲珑剔透的奇石

图4-18 《金玉满堂》(纯金画)
储茝文锻制并供稿

的轮廓和纹理，并施水墨层层渍染，表现出石的坚硬和湿润的质感，显得一丝不苟。作为皇帝的画家之所以对描绘"祥龙石"如此感兴趣，则如题诗所说，是因为"彼美蜿蜒势若龙，挺然为瑞独称雄"。从画面石头命名、取势的艺术表现，作者运用拟物法来表达其心中意象。作品具有"瑞应"的寓意。甚至有很多中外学者就《祥龙石图》来研究中国文人的赏石文化。宋代吴炳的《出水芙蓉图》，荷叶用墨绿重色染出，迎风摇曳，舒卷自如，其叶用双勾填色，而荷花花头用淡红色晕染花瓣、花蕊，用白粉点画莲房半露，嫩蕊柔密，整幅画描绘了荷花富贵雍容之貌，象征其出淤泥而不染之质。元代张舜咨《鹰桧图》，画幅宏大，画中一只凝望远方、雄视天下的苍鹰屹立于悬崖处一株古桧枝头，给人以气吞山河的豪迈气概。画面造型写实，法度严谨。明代画家陈洪绶的工笔花鸟画代表作《梅石山禽图》，采用竖构图，画面右上部与左下一大一小两玲珑石自画外而

进，呈呼应之势，从画右边三分之二处探出一折枝梅，一欲飞的小鸟栖于梅枝，画中石造型极为方硬而瘦挺，梅枝也不同寻常，设色淡雅，从画面玲珑、瘦挺的湖石到方形枝干的折枝瘦梅的奇崛造型，加上几点白色梅花的点缀给人以高寒之感，以其独特的意象加强了中国画"梅""石"题材的精神意义。清代郑板桥画石有横块、有竖块，有方块、有圆块，画石常与兰竹为伴，互为映衬。也常画柱石，以显其伟岸，有象征之意。郑板桥曾题《柱石图》，"谁与荒斋伴寂寥，一枝柱石上云霄。挺然直是陶元亮，五斗何能折我腰。"也可知其画石之真意。

花鸟类题材是芜湖铁画的主要题材之一。花鸟画最基本的要点就是精于形象而意味横生。花鸟铁画主要掌握几个方面：即造型、线条的笔法、章法，要把所要表达的意境和情趣通过铁画的技艺手法，用铁的线条，以锤代笔来表现中国画的线条所特有的艺术性。花鸟铁画多采用白描法，纯粹以墨线来塑造对象，自然对线条的要求十分严格。线条遒劲生动、造型要求结构严谨，都是锻造中必需的。线条可表现为柔软秀逸，也可表现为缭绕婉转。锻制花鸟铁画要多种锤法交加使用，经过精锻细锤，热锻冷作，刻画出花鸟的造型。为使画面生动传神，又融入写

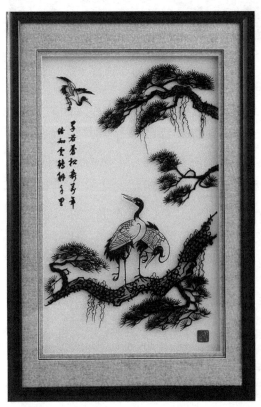

图4-19 《松鹤延年》祥艺出品并供稿

意的方法，重锤精锻，使动物强健有力。在精劲的锤笔之下，画面造型生动美丽而充满实感，使花鸟的内蕴之刚气跃于画幅，展现积极向上的生机和活力，让人赏心悦目。

花鸟题材的铁画中以动静结合是直接影响整体画面灵动的表现。例如，在对鸟的描绘中以静态为主，但配有飞翔、理羽、鸟儿相互嬉戏打闹等动态画面，会使作品表现得更为动感，让观者驻足观看。同样的，花卉植物题材中，如只是单一描绘花卉植物造型则显得画面刻板无生气，但描绘花卉植物随风而动，或雨中吹打等则更加突出了环境影响的整体生动气息。花鸟题材的选择上，每件花鸟铁画画面形式的要求、艺术美感的要求都达到高层次的美感体现，进而提升了花鸟铁画艺术装饰的艺术品位。

而这种题材的选择还表现在随意性的发展方向上，这并不是单一特定的题材选择，它可以是与各种其他层面的不同材料的结合，这也使创作者的想象空间无限延伸。花鸟题材是对传统花鸟艺术绘画的萃取。现当代花鸟铁画艺术依附于传统花鸟画又超脱传统花鸟技法的束缚，用当代的艺术语言去诠释传统的花鸟铁画，这种突破传统，不仅仅是对某种特定材料的运用，而是融合了多种材料元素的综合性表现，展现多元化的艺术形态作品。

图4-20　《花开富贵》《金玉满堂》
祥艺出品并供稿

107

总之，花鸟铁画发展到今天，渐渐出现了多元化的趋势，无论思想内容及表现的多样性都是前所未有的。在吸收传统美学的基础上大胆创新。铁画创作者的情趣、观念、个性与触觉在这里获得了宣泄和发扬。花鸟铁画不仅带有浓烈的烟火味，更带有斑斑的锻迹锤痕，骨力传神、线条强健有力。在精劲的锤笔之下，画面造型生动而充满实感，魁伟、刚劲、豪迈的气势表现得淋漓尽致，使画面内蕴之刚气跃于画幅，不但有无色图画的灿烂和无声音乐的和谐，还有豪迈超逸的质感。将中国花鸟画的笔墨韵味和意境通过锻打、反复的红缎，蘸着熔化的铁水飞快地冷凝而成。它是用其独特的手法加以表达，使其工艺美术特色得到伸延与发展，具有蓬勃的生命力。

第六节　人物类题材

顾恺之《魏晋胜流画赞》有云："凡画，人最难，次山水，次狗马，台榭一定器耳，难成而易好，不待迁想妙得也。"人物画最难是因为人"罄于前"到了熟视无睹的程度，造型的丝毫率意势必会引起感官的觉察。但人物画的迁想妙得又不是和形较真，是在形之外下功夫，即所谓的"得意忘象"。中国的绘画存在一个类似柏拉图所说的"理念"——中国人的审美心理和审美习惯。中国绘画根植于传统文化思想，然华夏哲学"法妙难思"，尚"玄之又玄"，所谓"道可道，非常道；名可名，非常名"。因此中国画与以科学实践为指导的西方绘画存在根本性的区别，西方绘画的如实描摹可以让观画者得到愉悦和享受，但绝不会像中国画一样使人脱离本身的材质而达到精神上的逍遥游。"意境"说古来有之，莫可名状，但中国人却没有丝毫的怀疑，反而将其奉为创作的圭臬，这就是由华夏民族的哲学观念决定的。

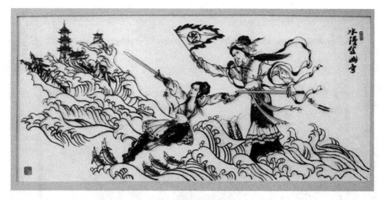

图4-21 《水漫金山寺》储金霞锻制并供稿
现藏于镇江博物馆

中国人物画按题材的不同则可粗分为：一、人物肖像画，主要是帝后贤臣、名人雅士的画像及雅集图；二、政治题材的人物画，既有歌颂皇帝文治武功的场景，又夹杂了皇家出行、宴饮等生活情景；三、历史故事及神话传说人物画，包括先贤明哲的史实列传；四、道释宗教画，以佛教人物画居多；五、描绘皇宫嫔妃生活的仕女画；六、描绘乡土人情的社会风俗画，这类人物画大多生机盎然、别有情趣。如汉宣帝甘露三年，在麒麟阁绘制的霍光、苏武、张安世、赵充国等名臣的画像，是作为赞颂忠君思想的工具而存在的。明帝时创作的"云台二十八将"壁画也是基于维护统治的目的。中国绘画有"钟鼎刻则识魑魅而知神奸"的作用，人物画在古代也较多地承担了道德、秩序、伦理等社会意识。

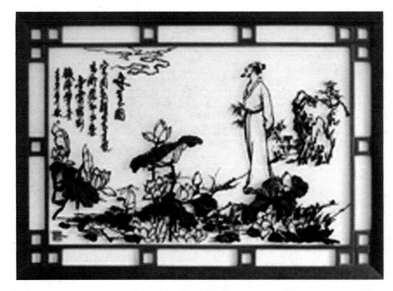

图4-22 《采莲图》储茳文锻制并供稿

人物画教化意义的确立导致了一种禁锢民众思想的社会舆论的产生，正所谓"不在于画上者，子孙耻之"。但至汉末，礼崩乐坏，在诸侯挟天子以令天下的情况下，绘画的礼教功用已荡然无存。魏晋名士面对动荡的社会，纵情于流觞曲水、畅饮谈玄，将现实的苦难转化成精神的超脱。这种生活成就了一种艺术的人生态度和有别于传统功利性的审美精神，于是"传神"成为人物画不可规避的金科玉律。王弼说："存象者，非得意者也。"意为得意不必拘泥于可感可知的外部形体。人物画的首要目的不是存形守象，故以形写神才是其真意。过分局限在实体反而会影响绘画意境，所以形体之外的神发一直是中国画家的追求。《世说新语》记载顾恺之画人，或数年不点睛。人问其故。顾曰："四体妍蚩，本无关于妙处，传神写照，正在阿堵中。"他为谢鲲、裴楷、殷仲堪等人画像的故事更充分说明了人物画创作中风骨神韵至上的道理。恰如陈绶祥先生所说："若再寄希望于《列女传图》以成教化助人伦，不免尴尬可笑了。"但以形写神和形神兼备都强调了绘画中的"形"和"神"，这也是国

画人物创作所要面对的基本命题和考评标准，既要状物传神，又要抒情达意，还要显现个人风格，其难易程度远胜于山水、花鸟画。

人物画在铁画制作中是难度最大的。在古代铁画作品中，几乎是不可见的。用铁打制人物，容易失之于粗笨无神，铁画人物要求做工极其精细，造型生动准确。尤其是面部要逼真形象，能把人物的思想感情表现出来，工艺难度较大。早期的人物铁画如《牛郎织女笑开颜》，虽说形成，但较粗糙，为铁画人物制作奠定了基础。铁画人物画稿多采用中国传统白描，是一种单纯用笔绘画形式，也是中国传统绘画的造型基础训练方式，一方面体现中国绘画的造型理念和具体表现形

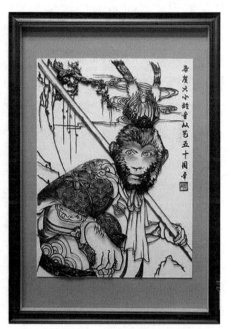

图4-23 《六小龄童从艺五十年》
魏明春锻制并供稿

式，另一方面又通过中国的用笔方式，形成特有画面上点、画、块的组合，铁画表现方式承载着中国绘画的初衷和审美理想。

在安徽师范大学美术学院教授们提供的画稿和精心指导下，以及后来成立了专业设计师将美术知识引入铁画的人的课堂，铁画传统的造型发生了很大变化。创造出一批优秀的人物铁画《铁索桥畔》《红色娘子军》《洛神》等，这些作品中的人物形象生动，面部惟妙惟肖，动感强烈，身姿优美，仪态端庄，线条流畅。每幅作品都具有时代气息，形神兼备，以形传神。这些作品艺人们用铁的线条或铁打块面，将人物的表情、眼中的神采、嘴角的笑纹都打造得恰到好处，达到了炉火纯青、意趣天成的效果，充分说明铁画已达到较高的艺术境界。

著名人物画长卷《法源流长》叙事性的作品在采取横幅或长卷构图中，是一幅在人物活动与环境景物的关系上，抒情性的作品。它是借创造意境氛围，烘托人物情态，叙事性的作品在采取横幅的长卷构图中，是人物铁画历史之最，人物造型生动优美，表情丰富动人，人物个性刻画得逼真传神，气韵生动、形神兼备。其传神之法，把对人物性格的表现，寓于环境、气氛、身段和动态的渲染之中，线条自然畅达，繁简得宜，虚实相生。艺术风格清新流畅，潇洒自然，艺术语言深入浅出，达到了铁为肌骨、画为魂魄的高度。

第七节　书法类题材

中国书法是以笔、墨、纸等为主要工具材料，通过汉字书写，在完成信息交流实用功能的同时，以特有的造型符号和笔墨韵律，融入人们对自然、社会、生命的思考，从而表现出中国人特有的思维方式、人格精神与性情志趣的一种艺术实践。历经三千多年的发展历程，中国书法已成为中国文化的代表性符号。中国书法是汉字的书写艺术，最早可追溯到三千多年前商代的甲骨刻辞和青铜器题铭。在其发展过程中，形成了篆、隶、草、楷、行五种书体以及手札、手卷、扇面、中堂、条幅、对联等多种形式。

最初人们从自然中感悟书法，抽绎天地万物的本质，即生命特征与灵性，使笔下的点画线条与其有着相同的逻辑形式，最终"囊括万殊，裁成一相"，达到"同自然之妙有"。人们以自然物象喻说书法的美感和风格，汉字最初取象自然，亦即书法出于自然。在古人看来，天地万物均由阴阳二气生成，字从物象，因此书法形式也源出于阴阳。书法中的向背、曲直、浓淡、润燥、疏密等无不体现出"阴阳"这一中国古老的哲学思想。书法表达了"阴阳五行""天人合一""中庸中和"等中国哲学思想以及中国人关于时间和空间的

独特意识。人们常从自然中感悟书法，把书法中的文字看作是有生命的形象。

　　汉字书写走的是一条以日常书写为基础、以表现人的内在情感与精神为目标的道路，并逐渐发展成为一门复杂而微妙的极具民族特色的艺术。在古代，书法是中国知识分子必备的一种技能，唐代的科举考试就有"身、言、书、判"之说，其中的"书"即指的书法，其好坏几乎决定了他们能否被录用为管理国家的官员。书法是与生活联系最紧密、参与者最广泛、最受大众喜爱并最具民族特色的中国传统艺术，深刻体现了中国文化的审美意境和艺术精神。书法和文学也紧密相连。"嘤其鸣矣，求其友声"，书法雅集构成了中国文人日常生活的重要组成部分，历史上著名的有东晋时期以王羲之为首的"兰亭雅集"、宋代以苏轼为首的"西园雅集"，以书法为中心展开的一系列活动以及由此而营造出的一种文化氛围，成为文人士大夫摆脱世俗社会、追求心灵自由的一种精神生活方式。中国书法是流动的建筑、凝固的音乐，它以精微笔墨呈现出博大精深的中华文化。依托于汉字的书法，历经三千余年的发展而长盛不衰。早在汉代，汉字及其书法就传播到了深受中国文化影响的朝鲜半岛、日本，这种交流到了唐以后更加频繁。国际书法交流在当代也越来越多。在世界各地，只要有中国人的地方就有书法。很多来中国的外国友人也通过学习书法进而了解中国，认识中国。书法已成为中国文化的代表性符号、世界艺术史上的奇葩。

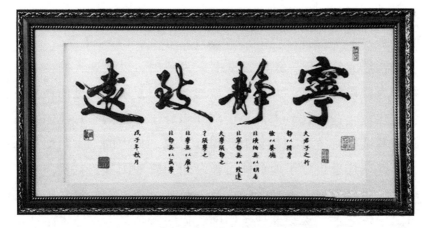

图4-24 《宁静致远》祥艺出品并供稿

　　中国书法是线的艺术，线条是书法最概括、简练的艺术语言。线条的生成是一种既定的笔法现象，线条本身具有很强的表现形式和固定程式，线条的立体感、力量感和节奏感都是构成线条美的重要元素。晋代卫夫人在《笔阵图》中谈到："夫三端之妙，莫先乎用笔；六艺之奥，莫重乎银钩。"可见卫夫人非常推崇书法用笔，以中锋用笔为重，重视线条的立体感。王羲之《用笔赋》中说："藏骨抱筋，含文包质。没没汩汩，若濛汜之落银钩；耀耀晞晞，状扶桑之挂朝日"，可见古代书法家对于用笔的力量感与线条的精神美感所重视的程度。而"凡藏者必深，深即厚而不薄也"说明了古人对于线条"厚度"的追求。

图4-25 《中华颂》储金霞领锤
储金霞铁画公司出品并供稿

114

中国书法也是一门造型艺术，是"形"学，融入了中国人对空间之美的独特的智慧感悟。中国书法表现出两种形态的完美结合：着眼于书法的结构秩序，偏重静态的建筑性的美的规律。汉字结构的复杂，使得中国书法在视觉上产生无穷无尽的变化。沈宗骞说："笔为墨帅，墨为笔充。且笔之所成，亦即墨之所至。"古人的笔法，常有这样的形容："每作一波，常三过折笔；每作一点，常隐锋而为之；每作一横画，如列阵之排云；每作一戈，如百钧之弩发"。

中国的书法与绘画艺术的追求，不仅在于其形式的美，更在于其蕴含的抒情的艺术意境。也就是说，书画同源之"源"不是仅停留于表面的表现形式、笔墨运用上的同源性，而是深入到书法与绘画艺术的精髓之中，具有相同的精髓、意境之源。唐代张彦远《历代名画记·叙画之源流》中说，"颉有四目，仰观垂象。因俪鸟龟之迹，遂定书字之形，造化不能藏其秘，故天雨粟；灵怪不能遁其形，故鬼夜哭。是时也，书画同体而未分，象制肇始而犹略。无以传其意，故有书；无以见其形，故有画。"书与画，同质而异体也。画家观嘉陵江，则见其波涌涛起，写其状貌、追其精髓；书家怀素夜闻嘉陵江涛声，则于状貌之外，得其体势；公孙大娘一舞剑器，天地低昂；张旭观其风韵，神入霜毫。

2009年9月，长18米、高3.72米的储氏铁画作品《中华颂》，走进北京人民大会堂中央金色大厅。当时为迎接中华人民共和国成立60周年，张志和教授用楷书大字书写，历时两个月专门创作了这幅《中华颂》，后经芜湖铁艺大师储金霞携弟子将之锻造成铁艺书法。每字经尺、规模罕见，成为人民大会堂中一道绚丽的风景。

做大型书法作品的难度很大，不仅每个字要各有其势，整体又要贯连成气，而且字形要准，肩架结构要和原作一样；还要强调笔锋，锻造出露锋、藏锋、回锋和飞白。为了力求表现书法原味，所有的铁画字样均为1∶1比例，仅一个铁字的重量就超过500克，标题字样更是超过1000克。全文加上落款一共是398个字，一名熟练

的工艺师一天也只能锻造 2 个字不到。而像标题那样的 3 个大字，则是工艺师们努力了十多天的结果。为了追求完美的艺术效果，在制作之前，工艺师们先将原作借来拍摄，然后再用电脑进行拷贝制作，为铁字制作初期模稿。在制作过程中，为自然地表现书法中笔画的衔接，工艺师们还创新技法，将原本重叠的铁画笔画扁平化变成融通一体，以重现书法的韵味。书法作品的制作完成还只是整个铁画制作的一部分。在储金霞率领众弟子挥汗如雨、铸铁为字的同时，另一组工作人员正辗转全国，寻找最合适的铁画的背衬材料。他们从全国数千家毛毯制作厂家中，最终选中了一种天然的澳毛毛毡，作为铁画背景。之所以选择 66 支等级的特级澳毛毛毡，是因为一方面羊毛的特殊材质能够吸光，是一种很好的背景材料；另一方面柔软的羊毛材质和坚硬的铁质会产生强烈的对比，最终实现铁艺作品整体的独特装饰效果。但是，天然的澳毛毛毡尺寸有限，根本不可能制作出一块长 18 米、宽 3.72 米的整块天然毛毡。于是，工艺师们又开始想办法，将 32 块天然毛毡进行拼接，并在安装时，利用人工整烫技术对接缝进行处理，力求达到完美的艺术效果。

铁画锻制技艺基础

储金霞和制作团队为制作《中华颂》付出了艰辛的努力，从承接任务到安装验收完成的 97 天里，正值盛夏时节，工艺师们在高温的锻炉前坚持工作。年逾六旬的铁艺大师储金霞主锤，12 名工艺师通宵达旦地工作。储金霞一直坚守现场，对铸成的每一个字都要细细检验；储铁艺一边输液一边工作；章正贵工作时铁屑飞到眼睛里，也只是简单处理后就继续工作……储金霞和制作团队深深明白，能够将铁画陈列在北京人民大会堂，这是所有芜湖人、所有安徽人的荣耀。半个世纪前，储炎庆历时两年时间精心打造的巨幅铁画《迎客松》走进了人民大会堂。半个世纪后，储炎庆的女儿储金霞和她的团队，又让铁画《中华颂》再次带着所有安徽人的美好祝愿走进人民大会堂，储金霞对记者说："这是我们几代人的荣幸。更让我感到，传承发扬传统铁画工艺，任重道远。"

图4-26 《长征诗》张家康领锤
徽艺坊出品并供稿

　　毛主席纪念堂的《长征诗》巨幅铁书法是根据毛主席的手书锻制的，不仅要掌握字的"似"，还要体现字的"势"。如其中的"三军过后尽开颜"的"后"字高达1.5米，重10多公斤，因此，必须掌握在刚处要苍劲，柔处要圆润，点如高山崩石之势，横具绵里藏针之力，竖有行云流水之畅，实处笔走龙蛇，虚处牵丝飞白，这样才能体现原作大气磅礴、气贯长虹的艺术效果，方能显现出铁书法饱满充实、力透纸背的强烈气势。

第五章　现代设计中铁画的运用

第一节　铁画艺术在城市环境设计中的应用

　　凯文·林奇在《城市意象》中指出：城市设计是与时间有关的艺术，但又难于运用类似音乐那样的时效艺术所具有的能控制地进行序列。因为在不同的时刻，对于不同的人，城市的序列会发生变化、受到干扰、被放弃乃至被切断。城市可读性是城市的可看可观赏性，而持续必须要在这个可读的基础上。梁思成曾经这样描述过：北京的古城四周雄壮的城墙，城门上是巍峨高大的城楼，紫禁城的黄瓦红墙以及美丽的街市楼牌。巴黎老城区的建筑以有着上千年历史的各个老建筑为主，在色彩规划和建设上，基本上由奶酪色和深灰色系组成，这成为巴黎旧城区的标志性色彩。悠久而厚重的历史是城市建设中的一笔巨大的精神财富，城市的持续性是要靠城市的历史来支撑的。

　　城市文化是城市发展的历史的沉淀，在城市发展的历史长河中，城市因自然地理、历史沿革、社会体制、民族传统、地方风俗等的不同，其城市发展模式、风格、形象、面貌等是不尽相同的，表现出城市发展的时代性、区域性、民族性和多样性特征。城市文化是社会发展到较高阶段表现出来的状态和历史的沉淀，在城市发展的

历史长河中，经过历史的检验、碰撞、陶冶和利用，在大地和社会上留下了许许多多的自然和历史文化的物质遗产以及非物质文化遗产。城市文化正是城市个性的反映和表达，从而展示出自己独有的城市特色和魅力。每个城市都应该依据自己的文化特色，保护原有的建立在历史底蕴上的城市形象。保护城市文化传统、发扬城市新文化，合理处理传统与现代的城市文化的衔接，让每一座城市都发展自身的城市文化，城市的建设要沿着其历史的脚步进行可持续的发展，离开了历史，城市将是一座没有内涵的水泥砂浆建筑物。2010年上海世博会的主题是"城市，让生活更美好"，成为全世界人民对于城市发展的期望共识和文化目标。

图5-1 《百里皖江》储金霞领锤 芜湖高铁贵宾室陈列

如果城市丧失了记忆，抹杀了自己的生命历程和生存价值。没有底蕴的城市，也就没有了文化。保持城市文化脉络的连续性，就要珍惜和保护城市自己本土特有的文化和历史。每一个城市都应拥有自己的文化特色，芜湖也应如此。城市环境设施作为城市环境景观的构成元素是具有地域性的，它的设计应以其所在城市的地貌特征、气候等自然环境以及当地的风俗人情、人文特征为参考。因此，要为安徽芜湖进行城市环境设施设计研究就必须以芜湖的自然、人文等因素为指导，让设施与芜湖当地的自然地理环境和地域人文环

境相适宜。作为国家首批非物质文化遗产保护项目的铁画艺术，是芜湖文化产业中的标志性符号。同时芜湖也是一座旅游城市，让铁画上升到地域文化的高度，使它不仅作为芜湖旅游的一道风景，同时成为城市文化中最为重要的一笔。

一、将铁画建设为芜湖城市地标

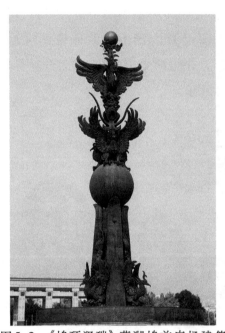

图5-2 《鸠顶泽瑞》芜湖鸠兹广场建筑

将铁画上升到地域文化的高度以后，对铁画进行一个创新的设计，将铁画的元素进行提炼创新，运用到城市建设中去，将铁画作为芜湖城市的一个地标性的艺术。凯文·林奇在《城市意象》中指出：标志物是从一大堆可能元素中挑选出来的，因此其关键的物质特征具有单一性，在某些方面具有唯一性，或是在整个环境中令人难忘。标志物有清晰的形式，要么与背景形成对比，要么占据突出的空间位置。铁画是芜湖特有的，是国家首批非物质文化遗产保护项目。铁画产生于芜湖，这不仅与芜湖地域环境息息相关，也与芜湖本土的自然生态环境、文化传统、宗教、信仰，生产、生活水平有关，以及日常生活习惯、风俗习惯决定了铁画在芜湖的传承。铁画典型地代表了芜湖的地域特色，同时也是唯一性的，所以以铁画为素材建设芜湖城市地标性建设理所当然。

芜湖鸠兹广场依赭山傍镜湖，位置优越，视野开阔，环境优美，是承载芜湖市悠久文化历史内涵、反映芜湖市过去现在与未来的最

富艺术魅力与文化品位的城市开放式展厅，是芜湖市中心的一颗璀璨的明珠。鸠兹广场上韩美林设计的青铜雕塑《鸠顶泽瑞》可以看作是芜湖市的地标，雕塑重在表现芜湖人勤奋智慧和开拓向上的进取精神。体现了芜湖历史文化传统与地方山水城市特征，并具时代特色，满足了广大市民群众休闲生活的需要，深受市民喜爱。广场建成后提高了城市中心区的生态环境质量，创造了新颖优美的城市景观，为芜湖增添了新的旅游景区，改善了城市投资的硬环境，受到省内外、国内外来芜专家们的高度评价，成为芜湖市人民的骄傲。

这尊雕塑准确地把握了芜湖名城的历史特征，韩美林先生出神入化的设计创作赋予了芜湖城市美轮美奂的形象：芜湖古名"鸠鹚"，即是鸠鸟滋生的地方。鸠鹚之"鸠"芳名千古流传，它因闻名于《诗经》而雅气天成，又因为它是一种鹰类而自有雄壮之气。雕塑以底部的三只鸠鹚构成，尾部托起三根耸立的变形如意，如意聚合处托起一个硕大的圆球，圆球之上又有三只尾部相连的鸠鹚，展翅欲飞，再往上，在一朵云浪上一只最大的鸠鹚首耸立，大鹏振翅翱翔，最顶部为象征芜湖市是中华神州大地一颗明珠的金珠。

这座雕塑将芜湖市的象征"鸠鹚"与芜湖"铁的艺术"完美地融合于一体。这座高达35m的巨型青铜雕塑在芜湖市中心广场拔地而起。远远望去，象征大开放的芜湖在新世纪振翅腾飞的鸠鹚凌空翱翔；步入广场，巨型青铜雕塑的宏伟气势令人荡气回肠，震撼不已。

《鸠顶泽瑞》的旁边是历史文化长廊，前12根立柱分别镌刻着繁昌人字洞、南陵古铜冶、吴楚长岸之战、干将莫邪炼剑、李白与天门

图5-3　芜湖鸠兹广场的
历史文化长廊

山、沈括与万春圩、张孝祥与镜湖、芜湖浆染、芜湖铁画、芜湖米市、渡江第一船、芜湖长江大桥12根浮雕。繁昌"人字洞"，告诉人们早在240万年前，芜湖曾经就是亚欧古人类活动的地方。"南陵古铜冶"系国家级古文物保护单位，是中国青铜文化发源地，是一部中国矿冶鸠兹广场景点史的缩影，再现了古铜都的宏伟。"干将炼剑"，通过美好的传说，展现出芜湖人民自古以来勤劳、勇敢、善良的优秀品质。抚今追昔，让人浮想联翩。湖畔六根望柱浮雕，刻有古代圣贤勤勉好学的传说故事。诸如"愚公移山""盘古开天地""女娲补天""夸父追日""断织劝学""囊萤映雪""司马光砸缸""闻鸡起舞"等。整个文化长廊创意非常完整，但如果能将这些历史文化以铁画的形式展现出来，便可堪称完美。因为融入铁画艺术，则是将本地区的文化特色、传统艺术与乡土手工艺相结合，将本地区的特色、传统文化艺术进行挖掘、加工、创新、再创造和再设计，使其作为当地一个人文景观予以展现，这才是真正的历史艺术文化长廊。

二、城市文化主题公园的建设

城市文化主题公园的建设是诠释城市文化形象、地域特色、生态环境的重要途径。文化主题公园属于主题公园的一种，但又不同于一般意义上的主题公园，它更注重在特定的文化主题中对文化的复制、陈列，从而塑造以园林环境和文化传播为载体的特色文化休闲空间。在城市文化中彰显的文化特征便是现代城市文化和城市形态的产物，它承载着一个城市的文明与文化，是一个城市的文化载体，彰显着一个城市的文化气质，反映了这个城市的生活理想与追求。它表达了城市的精神，体现了本地区的地域特色与共同的历史文化价值观，居民通过对城市中公共艺术的欣赏与感知，可以产生对本城市的认同感与自豪感，因此公共艺术也是对公众进行文化与

铁画锻制技艺基础

艺术教育的重要媒介。铁画艺术作为芜湖标志性的历史产物，完全可以作为城市文化的标志。芜湖现在已经建设成功的"雕塑公园"便是一个城市文化公园的典型案例，但对"铁画"这个代表芜湖性的文化特征却未能表达完整诠释。

芜湖雕塑公园位于城东新区核心区神山公园内，与已建成的中央公园东侧带状景观遥相呼应。整个雕塑公园绿化面积8.2万平方米，雕塑作品点缀于青山绿水间，周围环绕着香樟、朴榆等乔木近千株，配以红花继木、阔叶麦冬等100余万株四季花木，形成了春季花开、夏日成荫、秋季多色、冬日有绿的优美画面。作为国内城市公园中唯一将雕塑文化与自然景观结合的主题公园，芜湖雕塑公园巧妙地将

图5-4 《天之粮》芜湖雕塑公园

"立体美术"融入山水风光中，打造出与众不同的城市公共艺术文化空间。处处皆诗画的雕塑公园，让前来游玩的游客乐在其中，更吸引了不少艺术专业学生和爱好者。这些作品风格多元，或古典、或现代、或具象、或抽象，有的表现了都市生活的繁华时尚，有的体现江南山水的灵动多姿，中国文化与西洋元素并存，令人回味悠长。其中的雕塑作品《天之粮》，作者从芜湖的米文化出发，芜湖自古为鱼米之乡，更有着全国"四大米市"之首的美誉。作者取材于大米，将一粒大米放大尺度，试图将一粒微小的米粒作为一个符号，以夸张的形式来表现这种看似不起眼却撑托起天下所有人的粮食。作品《长江巨埠——圆》雕塑整体造型为徽派建筑特有的"马头墙"造型，以不锈钢圆圈将其架起，灰瓦下面设有水幕，水幕流下形成墙

面的造型，当马头墙没有水的时候，不锈钢圆圈反射周围环境，犹如融入了环境中，使上面的青瓦看起来更加神秘，观众也可在不锈钢圆圈左右休息，游玩。

芜湖滨江公园位于安徽省芜湖市城市西部的长江沿岸，北起芜湖造船厂，南至澛港大桥，全长9.5公里，宽度100—200米不等。秉承悠久的"青弋江文化""镜湖文化"，走向更加开放的"长江文化"。芜湖市滨江公园一带历史上曾有"吉祥寺""观澜亭""接官亭""码头寺""李鸿章故居"等建筑群和明清古民宅街坊，现存的古建筑中还有"中江塔""天主教堂""海关大楼"等，历史遗存和文化底蕴十分丰厚。

芜湖市滨江公园追求高品位的设计，通过国际招标，由荷兰国丽塔建筑设计公司中标承担综合设计任务。滨江公园景观带设计吸收了武汉、上海沿江景观带的精华，突显欧式风格，引江入城、推城入江、再铸江魂作为建设理念，将固若金汤的防洪大堤不露痕迹地隐藏在如诗如画的景观之中，使防洪、景观交通、商务诸多功能有机结合，改善了城市人居环境，提高了生活质量，形成中西合璧的建筑风格，同时又保护、修复、整合了具有深厚文化底蕴的古建筑天主教堂、老海关、太古码头、中江塔等。

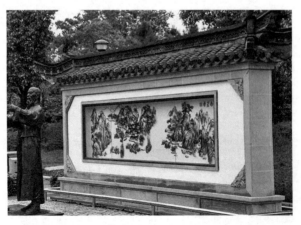

图5-5 《太平山水图》张德才、蒋庆云锻制并供稿

坐落在滨江公园的铁画《太平山水图》，主要由储炎庆的大弟子张德才与中年艺人蒋庆云合作锻制，由芜湖市飞龙铁画有限公司策划主持锻制。《太平山水图》是明末清初著名画家萧云从的作品。图中所画为安徽太平府所属当涂、芜湖、繁昌三地的山水名胜，以写生为主，运用关仝、郭熙、夏珪、马远、黄公望、沈周、唐寅等宋元以来诸名家之笔法，参以己意，妙造自然，无一不具幽远之趣。清康熙年间在发达的冶炼工艺影响下，姑孰派画家萧云从和铁画艺人汤鹏经过磨砺与创新，创造了独特的芜湖铁画。所以运用萧云从的代表作品锻造铁画意义非凡，既展现了姑孰画派绘画枯淡幽冷、峭丽奇傲的风格，同时也展现了铁画苍劲古朴、豪放洒脱、朴实雅洁的独特艺术风格。

三、铁画博物馆建设

美国著名作家和诗人 R.W. 埃默森（R.W.Emerson）指出，城市"是靠记忆而存在的"。城市是人类物质财富的集中地，是人类精神文化的创新地，是人类文化的巨大"容器"。美国学者 L. 芒福德（L. Mumford）认为"城市是一个文化容器之说，鲜明地提示了城市在人类文化进化方面的积极意义"，"那种巨大浩瀚，那种对历史和珍品的保持力，也是大城市的最大价值之一"。博物馆文化是城市文化的重要组成部分。博物馆不仅具有文物收藏、保护管理、科学研究、陈列展示等方面功能，而且具有引领城市文化、弘扬城市精神、搭建城市多元文化交流平台等方面的特殊作用。博物馆文化是对于人类精神需要的满足，是对于人类生活质量的提高，是对于人类文化理想的寄托，是对于人类历史文明的凝聚。联合国教科文组织大会第十一届会议通过的《关于博物馆向公众开放最有效方法的建议》明确指出："各类博物馆均是欣赏教育的根源"。可见，教育一直是现代博物馆的重要社会功能。

博物馆凝聚着人类文化遗产的精华，叙述着人类历史发展的进

程，展现着人类整体文明与智慧，具有独特的教育资源优势。观众在博物馆的文化环境中，跨越时空探寻文明的足迹，博览人类历史文化的丰富内涵，减轻现代社会快节奏的压力，提高文化素质、提升精神境界。同时只有博物馆文化大众化，才能真正成为主流文化，才能成为历史的庄严、世界的光明和温暖的源泉。面对文化领域的平庸化、低俗化倾向，博物馆应牢记文化良心和职业操守，敢于扬清激浊，以敏锐的洞察力，将正确的价值观植入社会民众的日常生活，使之成为日常生活中的自觉选择。博物馆发展是一个动态过程，是博物馆内部因素与外部条件共同参与作用，由博物馆和社会各界，以及利益相关者共同推动促进的结果。今天，博物馆事业发展的总体规模、管理水平和服务质量已成为衡量一个国家、一个民族、一个城市文化发展程度的重要标尺，应以新的视角阐释博物馆的功能。博物馆已经成为文化领域发展最快的系统，具有明显的综合效益。同时，作为城市独特的文化设施，博物馆每年接待来自世界各地的参观者数以亿计，对于社会就业和经济发展的贡献不可轻视。因此可以说，博物馆是城市现代化的必要内容，是城市可持续发展的基础环节，也是衡量城市综合竞争力的关键指标。

博物馆作为公共文化服务机构和社会教育机构，拥有丰富的教育资源和不可替代的教育优势。国际博物馆协会颁布的《博物馆职业道德准则（最新版）》也规定："博物馆负有重要责任，加强其教育职能，吸引更广泛的来自社区、当地或服务群体的观众。""博物馆应该抓住一切机会发展其作为教育资源为各阶层人群服务的职能……"铁画是芜湖一绝，也是芜湖的骄傲。陈列在人民大会堂的《迎客松》，毛主席纪念堂的铁写书法《长征诗》，伦敦大英博物馆收藏的铁画《梅、兰、竹、菊》及赠送香港特别行政区的《霞蔚千秋》均是芜湖铁画的经典之作。

四、铁画意识下的公共设施建设

城市环境设施是在户外公共空间环境中为人们的各项需要提供服务的产品，是城市生活中人与人相互交流的媒介、人与自然对话的道具、城市文明的载体，它除了具备其基本的使用功能外，还能起到协调人与人、人与自然以及人与环境的关系，其设计的优劣直接影响到城市的环境景观以及城市的文明程度。城市的环境设施是一个系统的整体，不可割裂设施间的关系，而应以某种共性特征、元素符号来将各类设施有机联系起来。将铁画艺术运用于芜湖的城市环境设施设计，可以让铁画艺术成为将芜湖城市环境设施有机统一起来的共性表达。将铁画艺术引入城市环境设施的设计，就是让其苍劲古朴、豪放洒脱、朴实雅洁的独特艺术风格和韵味出现在环境设施上，这是优势也是挑战。

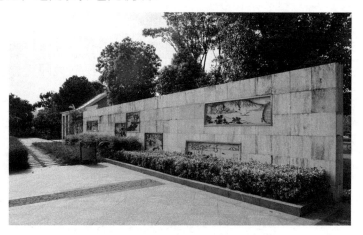

图5-6 西洋湖风景墙 姚和平设计
邢后璠主锤并供稿 蔡文迪拍摄

芜湖的城市环境设施存在很严重的同质化问题：无数造型大同小异的环境设施分布在芜湖大街小巷各个角落，城市形象严重缺乏特色。这些正是漠视了历史文化、地域特色在城市环境设施设计中重要地位的严重后果。成功的环境设施设计能够培育出一个城市强

烈的认知感和地域感，提升城市知名度和影响力。而被誉为"中华一绝"的芜湖铁画艺术作为芜湖特色地域文化的典型代表，它完全能够成为芜湖城市环境设施设计的主体设计元素、灵感源泉。芜湖铁画日渐衰微，产业规模弱小分散、未能实现工业化发展。社会对铁画艺术的认知度不高，铁画的使用价值过于单一，导致消费面狭窄。行业市场无序竞争、技艺传承困难重重，振兴铁画产业已经成为芜湖铁画人和每个市民的迫切愿望。同为国家级非遗的苏绣也曾面临这种窘境，而现在苏绣发展态势良好。目前苏绣的年销售产值已超过5亿元，从业人员超过2万人，产品远销全球数十个国家。在苏绣产业振兴过程中，苏州市组建的苏州刺绣博物馆、中国刺绣艺术馆等方面诸多苏绣类博物馆，在搜集、保存、修护、研究、展览、教育等方面发挥了巨大作用。建立芜湖铁画博物馆，充分展示铁画悠久历史、独特风格和精湛工艺，保护国家级非物质文化遗产。可以从以下几方面进一步完善铁画博物馆的多功能性：展示与传承为主题的多功能专业馆；建立模拟展示区以展示各个时期历史环境形象；建立营销中心方便铁画消费和收藏需求；建立大师工作室方便从事铁画的研发和创作。

芜湖旅游业现在正在蓬勃发展中，由于旅游根本上是人类精神文化的活动，是人对生活中美的追求，因此"求新、求知、求乐"是所有旅游者们心理的共性。广东历经数百年沧桑的"南海 I 号"，从成功出水，到进入博物馆对外展示，不仅增强了阳江市民对这座城市的认同感和归属感。同时因"南海 I 号"文化现象的带动，当年旅游总收入达到 10.68 亿元，同比增长 39.6%。成都，"太阳神鸟"成为文化使者，衔着金沙遗址的古老文明，通过音乐剧、蜀绣、诗歌创作、城市雕塑，将金沙遗址所展示的文化信息传播至四面八方。一系列关于"金沙文化品牌"的宣传，迅速为金沙遗址博物馆注入深刻的城市文化，成为旅游收入的重中之重。旅游不仅仅是一种经济现象，它也是一种文化现象，旅游业也是一项文化产业。唯有有

铁画锻制技艺基础

地方特色、文化归属的旅游才能吸引旅游者。

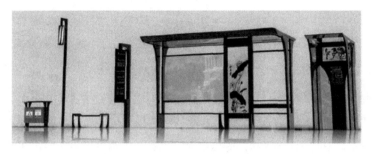

图5-7　铁画城市站台效果图

当今城市建设的过程中都在强调本土、区域，每个城市都有自己独特的自然环境，同时因为自然环境的不同而呈现出来的建筑风格、审美情趣、文化心理都是不同的。铁画正是集合了芜湖的自然环境、社会风尚、文化心理及其审美情趣等一系列的条件，才形成了有自己独特气息的民间工艺美术。这与芜湖本土的自然生态环境、文化传统风俗习惯息息相关。铁画典型地代表了芜湖的地域特色，铁画艺术的色彩主旋律是黑与白，黑与白的相会带来的是清幽淡雅、神秘而又庄重，是极具中国传统艺术魅力的。黑白二色是仅次于灰色的而容易与周边环境融合的色彩，这为城市设施融入复杂的周边环境解决了一大难题，在具体的设计实践中，特别将白色的底色带换成透明，既加强了清秀、雅洁之感，还大大减轻了设施的体量感，而进一步减小了对环境的破坏、影响。

将铁画艺术运用于芜湖的城市环境设施设计，就是让铁画艺术成为将芜湖各城市环境设施有机统一起来的共性元素。但是铁画艺术应用于设计并不是简单地将铁画作品直接移植嫁接到环境设施的结构上，而是将铁画艺术引入城市环境设施的设计，将铁画艺术中所体现出来的美学特征及形态语言应用于芜湖的城市环境设施的造型设计。从心理学角度上，作为社会主体的人在不同环境下会有不同的心理反应。举例而言，一旦步入庄严肃穆的场合如会议礼堂、寺庙、教堂等，无论是何种受教育程度、何等身份的人都会下意识

地端正个人的行为。这种规律也同样适用于文化气息浓郁的地方，例如大学校园、图书馆和博物馆等地。由此可见，通过营造气氛是能够规范人们的行为的。将"铁为肌骨画为魂"的铁画艺术与城市环境设施设计相结合，能够赋予芜湖的环境设施以灵魂，在整个芜湖市都营造出极具中华民族气质以及中国传统文化的氛围。身处这种氛围之中，人们会不由自主地注意个人行为是否端正、进行自我约束，无形中就让芜湖的市民素质提升到更高的层次，进而让芜湖城市精神面貌得到提升、芜湖城市形象得到改善。

总体来说，从区域的入口和中心地带、街区、局部地区以及整体环境的角度来进行芜湖环境设施与铁画艺术相结合的设计探索，将有利于创建一个彰显芜湖城市文化特征、极具魅力的优美环境，有助于让芜湖真正成为名副其实的"铁画之城"。在区域的入口和中心地带去做一组大型的铁画设计，并将其同周围的环境相结合。当人们置于这个公共环境中时，便会被这样"容易识别的符号"所吸引、打动，直至被公众所了解，所以就满足了一个区域标识所具有的条件。在做人文景观、街头小景的时候，可以同城市的历史，当地的历史故事、民俗相结合。用铁画作为芜湖的形象符号，对芜湖这个城市进行展示与宣传。通过铁画这样的文字符号，加上艺术的处理，使他们承载了芜湖城市的精神标志，使其成为芜湖人民的一个精神所系，成为一个标志性的艺术。在芜湖现代的墙面装饰上，要在弘扬铁画文化风格，传承徽派建筑文化精髓，延续徽州历史文脉的同时，加入芜湖城市自己所特有的东西，形成有芜湖城市独特风情的墙面装饰形式。将铁画艺术运用到整个墙面的装饰，气势恢宏。

赭山位于芜湖市中心，土石殷红，故名，赭山由大小两个山头构成，面积47.87公顷，周长4.5公里。清朝胡应翰在《一览亭记》中记述"邑北诸山……则莫如赭阜为雄。山迤北益高，陟其巅则大江在襟带，而遥睇诸山，皆罗列如儿孙。"由于山势较高，风景优

美，是登高远眺，俯视江城的境地。宋代以后，赭麓寺庙庵堂林立，酒馆菜社群建，博得历代游人香客的喜爱。"赭塔晴岚"为芜湖十景之首，久负盛名。明清以来，芜湖既是徽商走向全国各地的门户，更是徽商植根兴业的沃土。尤其是芜湖开埠通商以后，徽商人数众多，经营门类更广。芜湖赭山公园门口的徽商博物馆以仿真场景雕塑展现古徽州及芜湖古城繁华的商业景象。生动再现了当年的豆腐店、茶庄、中药铺、祠堂等。白墙灰瓦间点缀着亭台回廊，恍如在闹市中走进小桥流水的徽州人家。并有历代名人字画、名木古树。辟有文化会所，供藏友及文人墨客聚会，随缘忘忧。徽商博物馆外围在文化建设中结合了芜湖传统的铁画艺术，在整体设计和细节构造上凸显了铁画文化的芜湖个性。

图5-8　徽商博物馆外景墙 储金霞铁画公司出品 蔡文迪拍摄

　　铁画《天下徽商　兴于鸠兹》坐落于鸠兹古镇。在秉承传统技法的基础上又不断创新，突破尺幅小景模式，以国画绘画手法集合铁画精湛的制作技艺，立体、全景式地描绘出一幅徽派皖江山水图画，画幅总面积达112平方米，可谓铁画史上一绝。仰视《天下徽商　兴于鸠兹》，山峦起伏，江帆点点，湖山一览，气势宏伟，令人叹为观止。芜湖铁画以历史悠久、风格独特、技艺高超著称于世。揭幕仪式的当天，由吉尼斯认证官现场认证为"世界最大铁画"。2017年10月21日，中国广告长城奖媒介营销与互动创意颁奖盛典在长沙举行。新华联芜湖鸠

兹古镇世界最大铁画《天下徽商 兴于鸠兹》获得中国广告业最高奖——长城奖。这是芜湖广告史上获得的第一个长城奖。

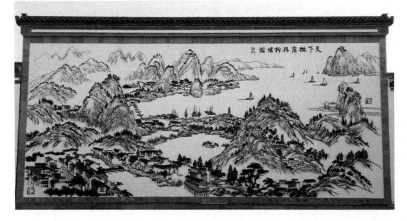

图5-9 《天下徽商 兴于鸠兹》储金霞领锤并供稿 现陈列于芜湖鸠兹古镇

第二节 铁画艺术在室内空间设计中的应用

《道德经》有："凿户牖以为室，当其无，有室之用。故有之以为利，无之以为用"。"室之用"是指建筑的室内空间的功用，"室"是指在室内空间的四个界面开设门窗，但是构成建筑物真正的用途是其"无"，即建筑的空间关系，因此人们是利用有形的物质形式，实现了无形的空间价值。室内设计现在是一个比较大的门类，它要求设计者运用一定的设计手段，对原本的建筑风格进行设计和装饰。在进行设计和装饰的同时，要根据人们的物质需求和精神需求入手，加上一定的社会背景，与周围的环境背景相适应，运用设计的手法将相同的建筑空间做出不同的风格，以此来满足不同人对空间的要求。将铁画作为元素为室内设计所需要，也是室内设计提高整体文化的一种有效手段。

新中式室内设计风格是以传承中华民族传统文化为目的，借助

现代手段对古典艺术形式以及传统元素加以体现和演绎的设计风格。其设计理念为最大限度地借助现代设计语言，恰到好处地表达中华民族的传统审美思想以及审美文化。新中式风格首先设计基础是中式风格，以"中国元素""中国文化""中国意境"为主题，即在中国文化基础上结合现代设计理念。新中式风格设计以中国传统风格为基础，保留中国韵味，体现现代美感。新中式风格不是中国传统文化元素的堆砌，而是将现代元素与传统元素紧密地结合起来，以现代人的审美需求配合现代装饰手法创造富有传统中式风格韵味的空间。新中式室内设计风格在很大程度上可以说是新时代背景下人们生活态度和生活方式的真实写照和反映。它既能很好地统筹并把握"设计中现代和传统的必然联系及辩证、发展关系"以及"室内设计的潜在规律性和延续性"，又能很好地将审美意识、空间形态、自然形态、科学技术以及社会历史等融合在一起，进而推动既与现代居住形态和当下生活要求相符合又与本国国情相适应的设计不断问世，使设计呈现出在传承中华民族传统文化的同时极具当代特色的新意境、新形象。

　　新中式室内设计风格将温馨的人文关怀和细致的文化韵味表达得畅快淋漓，该设计风格是文化潮流的自然汇聚，对外促进文化输出、对内促进中式设计的丰富和改善，内外结合，使得新中式室内设计在国际设计领域占据一席之地。相对于当下繁多而杂乱的室内设计风格，新中式室内设计风格的时代性和民族性十分明显。它完美地表达出对中式韵味美学价值、艺术风格及文化特色的追求，并符合人们对个性多元化以及回归自然的追求，使人们的认同感、安全感、归属感和亲切感被唤醒。"创新""传承"等设计思想贯穿了新中式室内设计的所有环节，使其表现出全新的中式韵味和个性鲜明、古典华贵的民族印记。

133

一、玄关的设计

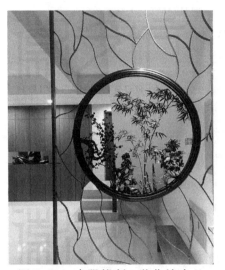

图5-10　李强锻制　徽艺坊出品

"闭玄关"是禅门用语，意思是闭居修道。按照《辞海》中的解释，玄关是指佛教的入道之门，演变到后来，泛指厅堂的外门。现在，经过长期的约定俗成，玄关具体指的是房屋进户门入口的一个区域。玄关是客厅与出、入口处的缓冲，而这里也是居家给人"第一印象"的制造点。从风水上来讲，玄关不宜太狭窄，要有五尺以上，不宜太阴暗，不宜杂乱等。

玄关是现代室内家居中一个不可缺少的设计，甚至也可以说是整个室内空间中给人留下第一印象的地方，玄关设计可以反映出家庭成员的基本审美观点是把中国人的内敛和含蓄体现在室内空间设计上。玄关的设计可以反映出对室内环境的整体构思，科学性的玄关设计可以保证室内环境的私密性，同时也可以给整个房间的设计提供一种层次性的整体感官。在玄关的设计中，可以运用铁画工艺，提升室内设计的整体内涵。大多数玄关的间隔一般以通透或半通透为主，多采用镂空的形式或者间接隔断的形式来做。运用铁画工艺在玄关设计的过程中采用流苏图案，象征性地隔断。设计这种虚拟隔断的形式，使人们在心理上产生一种隔断性的效果。玄关除了功能性要考虑之外，其装饰性也是不能忽视的。融入铁画主要元素如四君子、奔马、迎客松等等，通过装修的手段来完成相关的设计，其简约的方法也逐渐受到现代年轻人的喜爱。这种设计提高设计品位的同时，也能提高室内整体的采光。

二、屏风的设计

屏风的历史悠久，经过漫长岁月的发展，从只有皇家装饰用发展到了平民百姓也在用。古代人对空间的大小有严格的要求，在空间不能扩大的同时，人们开始对居住空间内部做一定的装饰设计，而屏风就是这样一个艺术作品。在古代，由于空间没有现代这么密封，空间内有一定的过堂风，而屏风的作用主要是用来遮挡过堂风。在现代中式居住空间中的作用主要是隔断遮挡，分隔空间或者用于单纯的装饰。屏风的主要作用是把空间分隔开来，对于大型的公共空间来说，如果整个空间没有隔断就会使得空间空洞，而且放眼望去一览无余，如果在适当的位置放置个屏风，空间就有一定的层次感。比如：放置一个折叠式通透型的铁画屏风，使得空间产生一定的间隔，而这种通透的铁画屏风只隔开了空间却没有遮挡空间的光线。不仅与中式风格不冲突，而且还宣扬了中国优秀的传统文化。

在现代中式居住空间中的屏风，不仅使中国传统家具具有了古代文化的内涵，而且也有了现代气息与传统艺术的融合。不但迎合了现代人追求美观时尚的需求，也符合中式家具所推崇质朴、内敛的设计理念，使现代中式居住空间在拥有现代感的同时还有一定的文化底蕴，让空间更加具有民族特色。新中式室内设计风格加入现代感的新中式、简中式的设计，让中式风格在现代室内空间中又开始散发出独特的气息。

常见的屏风装饰主要是山水画和仕女图，随着时间的逐渐推移，屏风上的装饰越来越多姿多彩。例如：将刺绣和屏风的设计结合、现代雕刻艺术同屏风的设计结合等，让屏风的装饰性发挥到了最大极限。在屏风与其他材质和工艺的结合中体现得淋漓尽致。除了刺绣等装饰性及风格比较明显的创新设计结合外，还有简中式风格。设计中，我们可以看到一些作品以中国的传统门窗进行再设计，挖掘出其中比较富有代表性的元素进行再设计，以屏风的形式出现在

人们的眼中，让人们在感受设计创新性的同时，还能看到中国的传统文化。屏风既然能与刺绣雕刻相结合、同中国的传统门窗进行再设计，当然也能同铁画进行结合再设计。芜湖现存的铁画屏风题材最多的还是迎客松，但随着设计理念的发展，花鸟、人物、京剧脸谱等也丰富了铁画的题材。

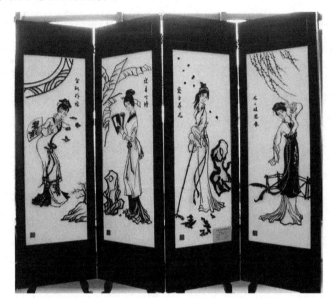

图 5-11　颜昌贵领锤 芜湖工艺美术厂出品

铁画屏风可以结合几种屏风的样式进行设计，将其运用在具有中式风格的室内设计中。在设计的时候，还可以结合铁画的特色，加入浮雕、透雕、阴雕等多种表现方式，达到立体饱满的效果。不仅使铁画屏风具有隔断人们视觉的效果，还可以起到美化室内空间的作用，并让人们对中国传统文化有一定的了解。在现代中式居住空间中，屏风和中式风格的元素相互融合搭配，体现了颇具个性的生活品位，体现了中国传统文化在现代居住空间中的应用效果。

现代屏风设计传承了传统屏风在功能和形式上的优点，现代屏风在不同的环境下的形式和功能有着很大的区别。随着人们物质生活的丰富、民众审美需求的不断提高，对现代屏风装饰性的要求也

日益提升。当代的屏风设计从选材、制造加工工艺和表面工艺上将屏风设计推向一个新的高度。在信息化和全球化的今天，中外不同的文化特色和装饰风格给了我们更多设计创作的启示：锻制屏风装饰的多元风格。

三、室内陈设的设计

室内陈设多指用来装饰空间的摆设品，一般具有一定的观赏性和美化空间的作用。室内陈设关系到人们的日常生活起居，因此一般室内陈设都是结合居住者生活习惯和爱好进行设计的。家庭的陈设更是受到居住者自身的影响。陈设分为室内陈设和室外陈设，室内陈设主要指空间中的家具、隔断、小的器皿或者是艺术品，以及纪念品等。陈设设计主要是用来美化空间环境和改善空间的格局，通过一定的陈设方式，可以改变空间的形态。陈设品的选择可以体现设计者或者居住者的审美情趣和精神追求。陈设风格可以烘托整个环境的气氛，强化整个空间的特色。这些陈设品除了对空间有美化价值外，还给空间定义了一定的风格趋向，能体现出居住者的品位。很多人收藏一些具有文化价值的古玩来做空间的陈设品，增加空间的艺术感和文化底蕴。

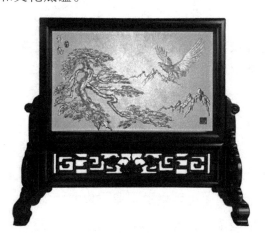

图5-12　《神韵》镀金画　储茁文锻制并供稿

陈设设计主要是用来美化空间环境和改善空间的格局。受各民族风俗习惯和居住环境的影响，我国各地区的陈设方式大不相同。因为人的居住方式受当地的地域空间和人文环境影响，很难在短时间内被改变，这就要求设计的时候要尊重当地的生活方式、文化内涵，将这些元素相结合，做出适合当地人生活习惯的设计。

铁画在室内陈设方面题材主要是山水、花鸟、四君子、奔马、迎客松等。因此可以依据这个特点，设计以装饰画为主要形式的铁画室内陈设作品。铁画艺术呈现为二维静态的装饰画，造型艺术较为直观，可触可视。一方面铁画艺术要依托传统形式存在，以装饰画的形式悬挂或陈设于室内，起到一定的装饰、美化作用。另一方面铁画需要打破装饰画的局限，走出画框，造型立体化、多维化、功能实用化。铁画可以进行新徽派设计，对传统铁画图形及载体进行提炼、加工、改变和重组，结合灯具、陶瓷、烛台、壁饰或镜框等日常用具进行综合设计，这样才能产生更大的实用性，创造出审美价值，带给受众视觉和心灵上的美感和愉悦。

在现代设计中，传统铁画艺术因为现代审美形态的变化，已不能适应市场多元化与信息化的需要。从设计角度而言，室内空间是作为整体而存在的，而铁画艺术只是作为一种单独的艺术形式存在。如何有效地将二者融合创作，是铁画艺术在室内陈设面临的首要问题。其次要突破铁画仅仅作为装饰的特点，打破铁画艺术用途的传统模式。在形式和功能上不断创新，将装饰性能与室内运用相结合，铁画艺术才会获得新的生命力。

"铁为肌骨画为魂"，铁画的妙处不仅在于锻技锤功，更在于精深的绘画艺术。如在商业空间里，铁画锻制的背景墙对客户产生视觉冲击力，进一步让客户对公司形象留下深刻的印象。作为非物质文化遗产，它的文化性可以增加企业形象的附加值。根据企业产品、企业文化打造相匹配的图案、肌理来增加空间的艺术美感，调节室内色调，改善室内氛围。铁画艺术的色彩主旋律是黑与白，黑与白

的相会带来的是清幽淡雅、神秘而又庄重，极具中国传统艺术魅力。黑白二色是容易与室内环境融合的色彩，增强了清秀、雅洁之感。

图5-13　《磁盘摆件》　鸠月轩出品

下 篇

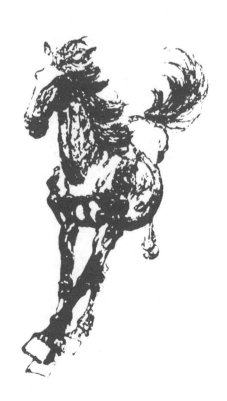

第六章　铁画锻制基本工具与手法

第一节　铁画锻制主要工具与材料

一、铁画专用点焊机：铁画专用点焊机是为了铁画锻制而专门制作的焊接设备。按照铁画制作的尺幅大小以及焊接铁件的需要来选择，通常有3千瓦和5千瓦。它主要分为两类：一类为同轴式，一类为杠杆式。无论哪一种形式，它的结构都是上部有焊机头的两极，即正负极，中部为桌面式的工作台、下部为脚踏式的方形踏板。并安装有脚踏式行程开关，主要是用于接通电流，使电焊机进行加热、焊接。点焊机的踏板结构与工作方式近似于传统的缝纫机。

二、手钳：手钳一般用钢材料制成，全长约35厘米，钳部嘴长5—6厘米，柄长25厘米左右，形态多样。手钳通常备有两把，以便工作中左右手同时使用。

三、两头锤：铁画制作用的两头锤又称方面锤。因其一端为扁口状，另一端为近正方形的形制而得名。两头锤的重量通常有300克、400克、500克，体长11厘米左右。扁口部长2.5厘米左右，厚3毫米左右（主要是用来锻制时锤打工件表面的锤迹、制造肌理）。方形端通常为宽2.5厘米，长2.0—2.2厘米，是用于锻制的主要端部。两头锤的柄长一般为30—35厘米，材料以檀木为好，有时也以杂木

制成。

四、铁砧：铁画制作主要以锻制的方式进行。所使用的铁砧既有传统冶铁业常用的牛角砧，也有平板式铁砧。工作台上最常用的为平板式铁砧。一般来讲，锻制用平板铁砧的大小在长25厘米左右、宽25—27厘米、厚度5厘米左右。它的具体形态没有严格的限制，但是在铁砧的性质上，以含钢性少为佳。（钢性多时锻击的噪音较清脆，影响制作与环境）

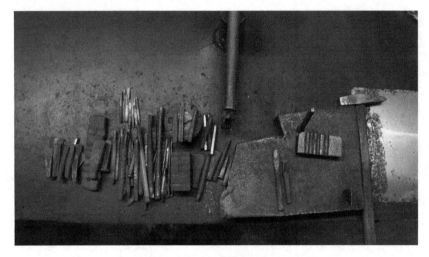

图6-1　铁画锻制工具

一、点焊机

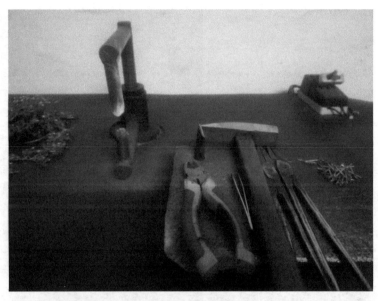

图6-2 上图:3千瓦同轴式铁画点焊机,适合小幅铁画制作
下图:5千瓦杠杆式铁画点焊机,适合大幅铁画制作

二、基本工具

铁画锻制技艺基础

图6-3　左图:退火小喷枪
右上图:锤子、自制手钳
右下图:钳子、市场剪子

图6-4　上图:台虎钳

下图:锤揲工艺的铁砧、冲具

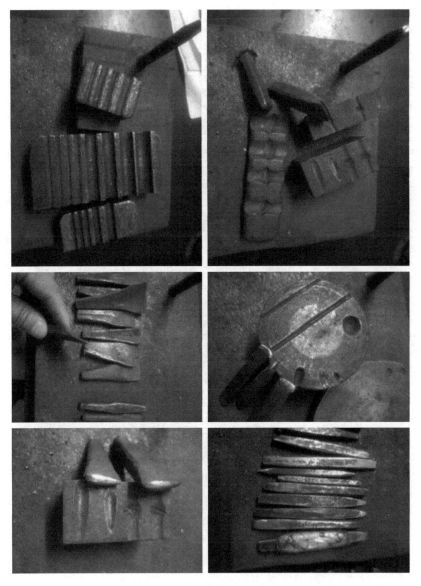

图6-5　上图:各种凹制用的铁槽(左) 竹节模具(右)

　　中图:直线口采具(左)　　菊花模具(右)

　　下图:凹槽和冲子(左)　　钢錾刻刀(右)

三、基本材料

图6-6　制作铁画主要材料:各种型号铁丝(上左)

各种型号的铁条(上右)

各种型号铁板(下左)

各种型号的钢筋(下右)

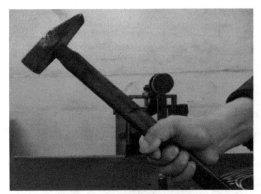

图6-7　正确的执锤方式

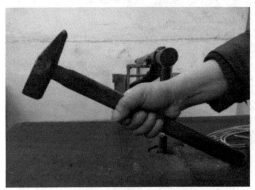

图6-8　错误的执锤式,执点靠近锤头,
不便发力

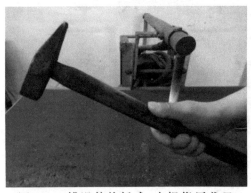

图6-9　错误的执锤式,大拇指压住了
锤柄,阻碍了锤头的上扬发力

第二节　锻制铁画的执锤
方法

执锤式又称握锤式。铁画锻制以右手握锤,左手执铁线为最常见的方式。执锤时,右手自然握住锤柄,以食指、中指、无名指四指自然环抱握住锤柄。大拇指顺势自然压住食指,指头向下,虎口自然向前。锤头的扁口部向上,手握锤的位置一般在整个锤把的三分之一处即可(锤头朝上)。握力松紧自然适度,以挥动锤具时不易脱手为准。

执锤式和书法执笔相类似,以圆转灵活为标准。看似简单实则深含力学的杠杆原理。如执锤时的握点靠近锤柄末端,使锤的重心靠前,锤头可以自然下沉,手的虎口圆转自然。这样握锤,在锻打时就会以右手肘关节为支点,挥动小臂及腕关节、手带动锤头上扬。再用力向下锻击,锻击时肘部自然下沉(如武术练习中的沉肩坠时),利用锤头的重力向下的特点,挥锤用力锻击铁材。锻击后再迅速用力顺锤击的反弹力扬锤,蓄势待再次锻击。

在这种运动过程中,充分地利

用了握锤产生的杠杆原理，以及锤锻产生的反弹力，用在往复回还的动势中产生的惯性力来锻击铁材。可以最大限度地降低劳累程度，也可以最大地产生力。

如果握锤处偏在锤柄的中部或靠前，挥锤锻击时就不能产生良好的惯力，虎口的压力限制也会使手腕不够灵活，使挥锤难以上扬到最佳的施力点（通常是指锻击后挥锤上扬使锤头位于右肩的正上方）。

第三节　打方的锻制方法

一、打方的基本方法

传统铁画的学习一直以来是以师徒相承，口传心授的方式进行的。没有系统的学习方法可供初学者参考，所以本教材根据铁画制作中的长期创作经验，归纳出铁画入门的基本手法及训练方法，希望对初学者能有所裨益。

在铁画的制作中，学员首先要懂得怎样使用工具，学会操作铁画制作专用的设备，如专用电焊机等。铁画是门锻打的艺术，最常见的工具有：铁砧、手钳、两头

图6-10　第一次锻方

图6-11　第二次锻方

锤、专用电焊机。这四样基本的工具构成了"以铁为墨，以锤为笔，以砧为纸。"的铁画锻制工具。铁画技艺入门和其他艺术学习门径一样。如学习书法，绘画，先需要掌握正确的执笔，才能进行书写。铁画学习也须先掌握正确的握锤方式，才能有益于入门手法和各种基本功的练习。

图6-12 第三次锻方

铁画的练习主要是从学习"打方"开始。所谓"打方"，就是将铁丝用专用点焊机进行加热锻制，使原来圆形铁丝的头部因受锻击而变化为正方形。这期间需要左右手之间的

图6-13 第四次锻方

协调配合，一只手锤锻打铁丝面的时候，另一只手则需45度翻转铁丝，故称这个过程为"打方"。"打方"的练习过程主要是为我们学会心、手、脑、眼、脚的配合，以及熟悉专用电焊的结构、性能、工作方式而设计的。这个过程看似简单平凡，但是如果不经过长时间的认真学习，就无法掌握铁画制作的基本功，无法提高铁画锻制水平。

二、打方的练习

掌握了正确的执锤方法，就可以进行"打方"的练习了。练习时我们须准备一些普通的铁线材料，为了更好地掌握电焊机的操作，可以多选几个不同型号的铁丝：如16#、14#、12#、10#、8#。本节打方练习所选铁线为10#（本教材各类线的练习也取此型号）。

为了在练习"打方"时左手执铁线的稳便，可以将铁线折弯再收束成长条圆形。并在收束成卷的铁线前端留出长度10厘米左右的铁线，用于加热锻制"打方"的练习。练习时，以左手握执铁线，左手的食指、拇指配合拿捏住单根铁线，位置是10厘米长度的后部，即靠卷束前3厘米处。其余三指自然地握住铁线卷束部分，并将铁线前端部分整理成直线，等待加热练习。练习的方法是：身体端坐于电焊机前，前胸与机台相距30厘米左右，双脚自然分开踏在焊机踏板上，右脚脚掌前端轻触行程开关，右手握锤，肘关节自然下沉，身体放松。注意力集中于焊机，目光自然下视，做好练习前的准备。

图6-14　铁丝的卷折法

左手执铁线，将铁线的头部交搭在焊机头的一极。根据个人习惯，可以任意选择某一极。再将左手上扬或下垂，将铁线的延伸部交搭在焊机的另一极上，交搭稳定，不可晃动。右脚脚掌下压行程开关，触通电焊机的电源，使铁线加热至明红状态时迅速将须锻制的铁线端放置在铁砧角上，右手迅速扬锤下击。此时需注意练习的要点：铁线加热时的长度通常有2厘米，但是放置在铁砧上的铁线长度

图6-15　铁丝加热交搭点焊机的方法

只有 5 毫米至 1 厘米，且放置位置是铁砧的左前角，即靠身体前方左侧的一角。（通常，铁砧放置位置是位于焊机头的右侧 10～20 厘米处，位于身体前侧右前方 30 厘米处）。放置加热铁线与铁砧角的位置非常关键，放置位置大约是铁砧左角的尖角部的 1.5 厘米乘 1.5 厘米的近方形拐角位置，然后扬锤锻击。

第一次锻击时，右手执锤上扬，锤头位于右肩的正上方，再迅速挥臂下落锻制，以两头锤的方形面击打加热线头。要领是铁线头、铁砧角、两头锤的四方头部三者之间形成点对点的压力，即以最小的点产生最大的力使锻击部位受力变形。一般情况下，左手执铁线时掌心向下，在第一次受锻后，立即翻转手腕，翻转角度大约为 90 度，即由掌心向下变为掌心向后、手背向前、虎口向上，等待二次锻击。

在左手执受锻的铁线翻转的同时，右手执锤开始上扬，待左手翻转动作完成后，再次挥锤下落锻击。锻击部位与前次相同，要点是铁线放置的位置不变，挥锤锻击的

图 6-16　直线的练习，可将铁线
先整理成直的状态

图 6-17　将铁线加热锻打，比对范本，
使线段与范本相同

力度均匀。左手执铁线再次回翻，形成手背向上，掌心向下的形式。右手再次挥锤锻击，要点是与前次相同，铁线的放置位置不变，挥锤锻击的力度也大体一致。通常每次左手翻转的角度大约为90度，经过两次翻转的锻击，圆形的铁线因受力可以变为方形。在打方练习时选用不同型号的铁线来练习，可以获得不同的感受，特别是能较快地熟悉和掌握电焊机的加热速度和铁线的受热时间，加快学习的进度。打方的练习形式主要是受传统冶铁业打制"方形枣核钉"的启发而设计的，是冶铁业授徒的入门方法。打方的目的，主要是训练左右手相互配合，以及了解电焊机的工作状态。初学打方，可以将练习动作放缓，也可将铁线不做加热而练习。练习时，左手翻转配以默念"一、二，一、二"来掌握挥锤的节奏，以达到每次翻转与挥锤锻击同步。

"打方"的初步练习较难掌握，原因在于初学者的锻打控制力较差、锻击时的落点不够准确以及左右手的配合不能同步。为了能熟练掌握打方的技巧，初学者需要勤学苦练。尤其是需要克服恐惧心理，放开心胸，在挥锤用力时做到既能自由率性地发力、又有理性地控制，不仅能在生理上使身体各部配合默契，也能在心理上陆续进入到文艺创作的自由随性。

第四节　线条的锻制方法

一、直线的练习

铁画的练习是双手配合的练习，如通过锻制方形线、圆形线，我们获得了对两头锤的掌握以及双手之间的巧妙配合。为了练习对手钳的使用，本教材设计了直线与曲线的练习。通过对锻制直线的学习，可以锻炼我们的目测能力和手钳的基本使用方法。

在进行直线的练习前，先用毛笔在纸上画出数条直线，可粗可细，线的长度可以设计到30厘米左右，宽度2—5毫米即可。练习时，为了防止锻件铁线烧坏范本线，可以用3毫米厚的透明玻璃覆盖。玻璃大小可以选宽20厘米、长40厘米长方形，边缘稍打磨，防止划伤身体发生意外。练习时可选择与范本粗细一致的铁线，加热锻制成方形线或圆形线来进行训练。具体的练习方法是将范本线条置于身体左侧前方，覆盖玻璃备用。取十号铁线加热进行锻制，两种线形式都可以自由选择。初始锻制时可以不必与范本校对，待锻到10厘米长度时，可以将线条放置于铁砧的平整钢面用两头锤调整成大致的直线，继续加热锻制，直至锻出20厘米长度的线段。然后将线段置于铁砧的平面上进行调整，调整后比对范本直线，按范本要求继续调整。

对于锻制的线条与范本不符的地方，可以通过对弯曲处加热来进行微调。调整时，左手执稳铁线，将锻线对比范本，以右手执手钳，手钳的钳口用力控制住弯曲点，左右手配合进行调整。对弯曲处非常小，手钳难以调整的部位，采用将线条弯曲处置于铁砧平面，弯曲面向上，执两头锤轻轻敲锻，然后再比对范本校正，校正后再目测，检视有无弯曲点，发现有

图6-18　曲线的练习
左图:比对范本　　右图:加热修正

弯曲点再重复上面的办法进行调整。然后，再比对范本仔细检视锻制线条与范本的差异。进行修饰调整，直至锻制的线条与范本相一致。

直线条的练习较为简单，却能练习我们的视力对线条弯直的敏感性、训练我们对锤力大小的控制以及手钳的简单用法、对比范本的方法等。曲线的练习同上一章一样，也是为了学习对手钳的使用，范本的对比临摹。

曲线练习时可以先用毛笔设计出一两条波浪线，长度20到30厘米。练习时在范本线条上覆盖玻璃，将其放置在身体前方左侧备用。左手取铁线材料，从铁线头部加热开始锻打线条。本次练习的线以圆形线为主，所以锻打出的线条应以圆线条的形式来要求。所锻线条要求粗细圆净、流畅、无明显锤迹。锻制20厘米的长线条后，先调整成大致的直线状态，然后再比对范本曲线，将它完成。

二、曲线的练习

曲线的制作要比直线稍难，在比对范本中由于锻线灼热，不便手持，所以必须以右手持手钳，左手持锻线配合来完成。比对设计图稿，动作要细致、用力要柔韧，使制作出的曲线波浪流转自然，不能有明显的硬折处。每有细微的硬折时，须将此处用手钳夹住进行微调，调整后再检视，直到制作的线势与范本一致。曲线的制作学习，可以增加我们对弧线、曲线的线性美的感受，同时提高我们对线势、线性的洞察力。

三、圆形线条的练习

圆形线是铁画创作中常用的线条表现形式之一。如前所述，圆线条具有书法"中锋用笔"的特征。它的形态圆润、饱满、富有弹性。是各种人物画、山水画、花鸟画的主要形式。圆线条则是书画"中锋"用笔的体现。它的形态意趣常表现为饱满圆润、含蓄蕴藉、

有阴柔美的韵致。从书法学的历史来讲通常把方线条认作是隶书的用笔，圆线条则是篆书的用笔。在铁画制作中方形线在空间支撑度上要强于圆形线，具有抗拉力强、不易弯折的特点。同时方形线的峻厚与圆形线的圆通都是制造铁画立体感的基础。因为方形线条的锻制延续了打方的练习方法，使学员很容易掌握。同时学会方形线的锻制，就基本上掌握了铁画制作工艺的基础，可以利用这种方法进行一些简单铁画的制作，比如山水的石线，梅兰竹菊的枝、芽，山石等。

　　铁画制作中圆线条的练习是从方线条锻制基础上发展而来。它练习的目的是将中国书画用笔的基本要求，"骨法用笔""方圆兼备""刚柔相济"的线性之美体现出来。同时又使铁画自身锻打的独特美感，"有意味的形式"及"意外之趣"得以表现。对初学者而言，练习圆线条首先是将线锻制成方形线（方法见打方的练习）。然后再将方形线打制成箸状的线条，并且在锻制中有意识地将原本方峻刚劲的方形与圆形线结合。（有意识地保留方形线，如在将方形线锻成圆形线时，改变锤锻的落点，左手配以自由的翻转、抽送，使原来正方形的线条变化为既有方棱状、也有圆润处。）并且，同方形线一样，线条的起笔（即经锻打的尖锥端）处向线的末尾过渡时粗细自然顺畅、线条圆润中又有涩滞的余韵、饱满圆浑、如篆书的用笔的线质流畅而不滑腻。同时还具有锻制的丰富的肌理、力量的起伏变化（如同书法里面的摩崖石刻的线迹特征）。

　　锻制圆形线的具体做法是：以十号铁线为练习材料，按"打方"及方形线的打制方法打制一段10厘米左右的方形线。要领是将铁线材料加热锻制时不可用力过大，打出的方形线从尖端到末尾粗细过渡自然，再整理成刚直方劲的直线条。将打制好的方线条再进行加热至明红亮度（此时加热时细尖处已不须加热了，应该从细尖部后稍粗处加热），迅速置于铁砧上。与打制方形线条不同的是：放置方形线时，将左手所执的铁线稍做控制，以正方形线条的某一角（边）

置于铁砧上，左手力控制好不让其晃动，随即右手执锤迅速锻击。

锻击时，当锤头接近铁线稍向右侧摆动，即在锻击时有"捋"的意态，锻击后迅速回扬锤头，左手翻转90度，使未经锻制的方形线的一角（边）置于铁砧上。随即右手挥锤锻击，锻击动

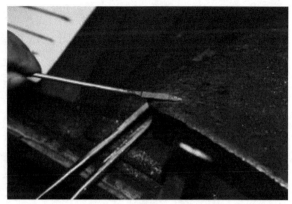

图6-19　锤迹的练习

作如前，用力均匀，使原来方形的线条逐渐变化为圆形的线条。

　　圆形线的锻制就是将原本的方形线棱角通过锻击抹去的过程。这个过程既是强化双手配合的练习，也使初学铁画的学员能够通过对两种线条的不同锻法，领悟到各种线条通过锻打产生的风格韵味的变化，体会锻制艺术的核心价值。要说明的是，前次方形线条的锻打、本次圆线条的锻制，要注意锻制中放置铁线时，铁线前端略微上扬，执铁线的部位略向左下，使放置的铁线加热段与铁砧的前左角尖端间呈5度左右的夹角。另外，加热铁材的受锻点始终处于铁砧的左前角，受锻位置大致不变。并且，铁砧角受力点、受锻铁材加热点与扬锤击锻的锤头施边点大致在一处。所以，无论是方形线条的锻制，还是圆形线条的锻制，在形态的改变上都是借助"以点积线"的形式进行的。即通过不断地对加热铁材进行"点"位形态的锻制（如同初始打方的练习，就是打点进行的），然后不断地对一"点"、一"点"进行锻制，并且使这些"点"的形态符合锻制要求，最后"积点成线"达到锻制完成整条线段的目的。

　　铁画线条的特质正是在这种"积点成线"的锻法中产生的。它的特点就是在流畅中包含着生涩感，使两种不同的速度感、韵律感融合在一起，形成独特的韵味。如同书法美学那样"得疾涩二法，

第六章　铁画锻制基本工具与手法

书尽妙矣"。同锻制方形线一样，圆形线条的练习也是以能顺利完成10厘米长的线段为目标，完成后将线条大致收拾成直线。要求整条线段圆净流畅、方中有圆、圆中见方、富有韵味。

第五节　锤迹的锻制方法

芜湖铁画是吸收了国画的章法与构图、书法的用笔以及雕塑的空间表现而形成的综合性工艺美术。在吸收雕塑元素的意识上，主要注重对作品立体空间的塑造和对表面肌理的刻画，尤其是注重肌理的刻画。以写实的表现形式和形象肌理的刻画，形成了铁画"远看苍劲有力，近看锤痕斑斑"的艺术魅力。铁画用来制造肌理的方法主要是采用不同的锻制锤迹实现的。锤迹，从狭义上讲即锤法，是指在锻制铁画、刻画肌理时所使用的锤路排列方法，或者说是锤锻时扁口部锤头"切"锻铁材表面所留的"疤痕"，所以又称"锤疤"。

锤迹的定义不够严谨，是因为锤迹的使用方法与广义的锤法难以区分清。锤法的总的定义中包含着锤迹的定义。但是锤迹的使用方法又是铁画锻制技艺的重要方法之一。如果要严谨地加以区分，只能从广义的铁画锻制技术上来加以甄别。即锤法包含有锻法、锤迹、锤撵等多种技艺方法。锤迹的表现形式是铁画风格的重要区别因素。从现有的流传下来的传统铁画作品的锤迹来看，民国前即清末的某些作品，锤锻的锤迹虽然简洁，对肌理的刻画也不够丰富，但已经有了左右错落，有意识排列的现象，具有强烈的装饰意味。民国时期，芜湖沈义兴铁铺所产的铁画制品在锤迹的刻画上，也还没能将锤迹与事物的刻画以写实的方法相统一，仍然停留在对装饰性的追求上。作品的锤迹排列清晰，有非常明显的规律性。

"三折法"是从书法里的线条运动形式得来的。也就是书法里讲

的"一波而三折",这种线条的运动与节律变化是中国山水画，人物画，以及花鸟画中用笔最常见的形式之一。它不仅表现在山水画里山石的转折变化上，也表现在树木枝节的生长形态上，在铁画锻制线条的方法中有着广泛的应用。同时，学习掌握这种锤锻的方法，也可以锻炼出锤锻的准确度，加快学习进度，提高锻制技艺熟练度。练习时可用毛笔在纸上画出"一波三折"式的线条，也可以画出简单的山石线，也可以不设计范本式线段随意练习。方法是先用10#铁线打制出一段10厘米左右的圆形线或方形线，将打制好的线条头部加热按范本的形态打制出基本形式，要有书法运笔

图6-20　三折法线条练习

图6-21　对比范本,反复矫正

图6-22　三折法效果图

起笔的意韵。比对范本后再趁热将转折部位用手钳顺范本造型弯曲，加热后将弯曲部位置于铁砧的角部，以两头锤的四方头击锻弯曲点，用力适中，使弯曲点受力变形如人的骨关节形式。

　　将锻制的弯曲点再次加热迅速平置于铁砧的拐角部，右手执锤以两头锤的扁口角部切锻弯曲部。落点是弯曲点的右部，用力要"稳、准、狠"，准确地使受力部位突出，锻击出一个圆弧状的拐角，要形状优美。如果锻击过猛，形成尖锐的拐角，可再次练习。一般"一波三折"有三个弯折点可练习锻迹，练好这种线条的锤锻方法非常有益铁画制作。因为"一波三折"的线条运动形式是最基本的书法用笔形式，铁画在制作中对线条转折点进行锻击，正是将书法用笔的笔意与锻制相结合。以表达出中国书画用笔的节奏与韵律，使线条具有音乐美的同时还具有强烈的雕塑美感。铁画锤迹的练习方式还有很多种，限于篇幅，这里就不再详细介绍了。

第六节　焊接原理与焊接方法

　　通常生活中常见的焊接方法有多种，如电弧焊、氩弧焊、二氧化碳保护焊等。但在铁画制作中主要是压力焊法、电弧焊法、氩弧焊法三种。其中根据制作画幅的大小最常用的就是采用点焊机的压力焊法；在制作大型铁画时，由于焊件粗壮会使用电弧焊法；在制作特殊型如全立体型铁画或焊件过于细微精巧的铁画时，采用氩弧焊焊接。

　　铁画是使用专用的点焊机进行焊接的。它与传统的铁画焊接方法"接火"相同，都是将两个铁件同时加热，当铁材温度达到1600度左右时，用锤或其他方法将两件铁材放置在一起进行重敲重压，使铁件连接在一起。这种焊接方法被称为"压力式焊法"。

　　点焊机对所制的铁材加热，在加热过程中持续地踩脚踏板，使焊机的焊头始终产生向下的压力。最终在两个铁件达到可熔时，用

力下踏电焊机踏板，经过上下焊头的合力将铁件焊接在一起。它与传统的"接火"法不同在于使用了现代科技方法，由传统的火炉加热改变为电加热，有焊制迅速、焊点小、焊接牢固等特点。在焊制铁画部件时，需要根据焊接铁材的粗细选择电流档位，来控制焊件所需要的热能。

如在制作人物画时，焊制人物的胡须、眉毛等造型部件，就需选择电焊机最小的1号挡位。如果焊接直径、厚度较大的焊件时，则应选较大标识的电流挡位。具体情况需看每台焊机的电流大小设置。

铁画制作的焊接技术非常重要，它不仅能使各个断开的锻件焊接完整组成画面，同时也承担着层次的构造。如在山水画中，为了表现山石的空间前后层次，在焊接时，就必须将焊点的层次加高加厚。在焊接铁材熔化时，下踏焊机头下的力度须适当控制，不能将焊点压制得平坦，而是有所保留。在梅兰竹菊的制画焊接时也是如此，比如在进行各种主干、大枝、细枝的组焊时，不能将焊点焊得完全平坦，而是控制好压力，既要使两个焊件紧密相连，又要枝与枝、枝与主干之间有生长的主次关系（即层次感）。在山水画的焊接中，好的焊接能极好地表现山水画的远近关系和层次、空间意态等。在花鸟画中，好的焊接能使各造型之间产生生动逼真的效果，把画做"活"。

铁画的焊接方法是将锻好的线、块、面通过对比范本造型并按范本造型要求进行不断地修正、锻制，使造型能完全符合范本的造型要求，与范本的形、神、意均高度一致，再进行拼接组焊的方法。比如在锻制梅花的主枝、大枝时，先打出枝的大概形态。一般以圆笔线条为主，严格比对范本中枝的线条形象，认真、细致地刻画，反复对比线的形式，如尖、圆、钝、方等。同时也需注意范本中线条的动势、笔意、方圆、厚薄的变化。尽量将这些形式锻制出来。通过检视后如果能满足范本的要求，再按范本中枝线的长短，如在线条与另一线条交接处（即将来需焊接处）用手钳的尖端刻画一个

印记，用仰錾切断备用。

用同样的办法锻制其他枝线，锻好后备用。

焊接时左手持一焊件（如果已冷却，可手持；如果锻出不久，须用手钳夹持以免烫伤）。右手持另一焊件，将两焊件通过比照范本来确定位置（也可以用手钳刻画标记来确定焊点，及时对照范本时在两焊件交接部位刻画一印记）。然后双手将两焊件的焊点持平放置于电焊机的下焊头上，不可晃动。双脚踩踏电焊机踏板，并用右脚掌前端触压电流开关使电焊机产生热能，这时仍需双手持稳，注意力集中于焊件，双脚用力下压踏板，直至焊件逐步被熔化，后经焊接压力压焊在一起。然后迅速松开右脚掌电流，待焊件稍冷却，放置在范本上对比校正，使两个焊件焊制后的形态与范本一致，完成造型的焊接与制作。

第七节　铁画的装裱流程

铁画的装裱形式多种多样，各种材料应有尽有，比如陶瓷、金属、竹料、木料等等。装裱形式大多为框式，偶有摆件使用灯屏式，或者吸收西方油画的装帧方法采用套框叠加，增加画面的现代感，也有不加任何的装裱，直接安装在墙壁上或者其他物品上，显示出更加原始古朴的风貌。现在，市面上的镜框装裱常常有玻璃的保护。这种做法不仅可以防止灰尘的侵蚀，延长铁画的存放寿命，也增加了铁画的艺术美感。其缺点是限制了铁画的创作空间，因为在制作过程中要考虑铁画部件平置的高度，过高会妨碍玻璃的安装和运送，所以玻璃装裱的铁画高度一般限制在4cm以内。

铁画的安装程序一般如下：先计算画面的尺寸，根据画面的尺寸配置框材与衬板。现以木板材料或铝塑板材料为例，说明装裱过程。带有玻璃镜的装裱法首先要丈量后板槽内的尺寸，这个尺寸就

是铁件材料将来固定到板材的尺寸，一般而言，这个尺寸要比画面的尺寸大一些。将铝塑板材料平放在工作台上，按照事前丈量的尺寸，用裁纸刀切取同等板材待用，板材的厚度一般为3—4毫米。切好铝材板后，除去表面的包装膜，应从板材边角开始，逐渐延伸到全部。工作之前应该清洁双手，以免留下污痕。当板材准备完毕，便可以开始安装。

1.安装前，用一把尖锥或手枪钻，采用最小号钻头，用手逐一打眼。

2.将画件后所焊的钉脚调整到90度的垂直状态备用，剪去过长的部分。

3.将设计稿置放在切割好的板材上，将装饰用的卡纸也放置好压在画稿上。计算好四周的尺寸，设计一个理想的尺寸（卡纸四周的尺寸应左右相近、上下相等），两边用夹子夹紧，防止工作中产生移动，使装裱失败。然后将画件按照画上的原图位置放好，用尖锥在钉脚处轻轻打击，留下轻微的痕迹作为标识，用此方法逐一完成所有钉脚的标记。

4.除去画稿、铁件，用手动的方法或电钻的方式逐一打眼，眼的大小应与钉脚的粗细相近或者稍微小于钉脚，便于安装。

5.将画件重新平置，将眼位与钉脚对准，用力下按，直至所有的钉脚安装完成。然后将露出板材部分的钉脚用尖嘴钳用力压弯成90度的形状，让弯曲的一端挂在板材上，这样可以起到固定画件的作用。这里需要注意的是：不是每一个钉脚都需要按紧压严，因为每个钉脚的作用是不同的，有些起固定的作用；有些起支撑画面的作用；有些则是故意悬空托出画面空间的作用。所以在按压钉脚的时候，根据钉脚的不同作用所施压的力度也不同。

6.完成所有钉脚安装后，在每个钉脚上涂抹强力胶，待强力胶干燥后，会起到保护钉脚的作用，使其不会因松动而破坏了画面。

7.扫去板材、画面上的灰尘、杂物、污渍等，进行画面文字、图章的安装，其安装方法同上，只需注意其空间位置便可。

8.完成画面安装后，我们将背板槽内清理干净，用空气压缩机吹去细小杂物，将安装好的画面放置于槽内，四周用螺丝钉或枪钉固定，等待安装玻璃。

9.将玻璃的双面清理干净，平稳地放置于木框内，卡纸清理干净压放在玻璃上，打上枪钉或用手动的方式将螺丝钉拧紧，固定好玻璃和卡纸。用双面胶沿卡纸边缘贴上一圈，除去双面胶中间的保护层，将裁剪好的泡沫卡条粘贴在双面胶上，贴的时候需要竖立张贴，用压缩机吹去灰尘待用。

10.将画框平放在工作台上，把装有铁画的后框背板覆盖在画框上，整理好四边的距离，再根据画板材料边缘的厚度，选用合适尺寸的枪钉。比如板材厚度为3.5厘米宜选用50#的枪钉，用空气压缩机的气枪来安装背面的画板。打枪钉时，枪口应选在框材料的中线上。一般背板材料厚度为1.5厘米*1.5厘米的方形木条，用枪钉工作时，需要垂直放射枪钉，以免枪口偏斜而损坏画件和画框。此过程需要耐心，集中精力以免出错。

11.我们沿着画框背面木条中线打制枪钉，通常每个枪钉间距为10厘米，小件画的距离自然就小一些。开始，先打两个对角，然后打边，直至将整幅画的背面打完整。然后仔细检查有没有损坏的地方，边框有没有磨损或缺陷，如有，及时进行补救。等这些工作做完，再给画框安装两个悬挂的挂件，整幅铁画就大功告成了。

第七章　梅花的锻制

扫描二维码
观看锻制视频

第一节　锻制梅花的工具与分类

一、锻制所需的主要工具

传统铁画主要是火炉加工制作，主要用到钳子、剪刀、铁砧、锉刀、錾刀等工具。主要是"接火"加铆制焊接工艺。从流传下来的传统梅花作品来看，其制作工艺较为简单。主干的制作采用锻打和简单的锤揲，制作过程中没有对形象进行细致入微的刻画。制作铁

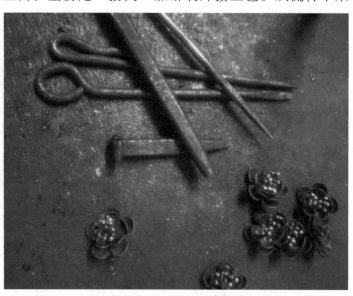

图7-1　铆制梅花的套筒工具：小套筒、拔针、冲锥

167

画梅花的主要工具有：

一、铁画专用点焊机：通常有 3kW、5kW 两种功率。制作小件用 3kW，大件用 5kW。

二、钳工锤：根据实际工作须要，常备有多种重量和形式，以 300 克、400 克、500 克最为常见。

三、台虎钳：用手铆制梅花花朵、花蕊等，同时也可用于加工各种材料。

四、剪刀：用于剪切冷轧板及花蕊用。

五、铆制錾刀：用于铆制梅花花朵及其他部件。

六、拨针：用于铆制梅花时挑拨花蕊。

七、錾刀：用于铆制梅花花朵及其他部件。

八、C型冲錾刀：用于纯手工制作梅花花瓣及花蕾。

九、铁砧：锻制铁砧板。

十、手钳：由专业铁工打制，是制作铁画的专用手钳，一般配备一副。

十一、锡块：纯锡制成，用途广泛。外观尺寸不固定。

十二、坑铁具：形制多样，用途广泛。

十三、錾具：多种规格和形状，配合 C 型冲錾刀使用，具有上下模具关系。

十四、斜口钳：用于剪截铁丝。

所需要的主要材料有 8#、10#、12#、14#、16# 常规铁丝。低碳钢材料，如直径 6 毫米的铁丝、扁铁条等。厚度 0.5 或 0.8 毫米的冷轧板材。同时还需备有 0.15 至 0.2 毫米厚的冷板铁皮，用于剪制梅花花蕊。

二、锻制梅花的主要分类

国画中的梅花从表现形式上讲有工笔白描法、小写意法、大写意法、工笔兼写意等；从表现方法上讲主要有以线勾勒的圈花法、

以墨或色点染的点乩法（点乩法也称没骨法）。这些画法大多数只要经过适当的改进或变换形式都是可以用铁画的形式来表现的。

铁画梅花锻制方法的分类就是按上述的大致范围来区分的。一是按国画中的没骨法并采用写实法，用冷轧板制作花瓣，再反复冲压铆制出梅花的花朵，花朵为象形的实花。二是按国画中的勾勒法并采用写意的圈花法，花形为镂空的状态，具有中国画"笔断意连"的特色。在以圈花法制作铁画时，是严格按照范本的造型和笔墨形态进行的，制作出的梅花虚实相生，富有强烈的中国画的笔墨特色。

以写实为主的表现方法，对梅花的主干，主枝多以锻打或锤揲堆塑的工艺方法。制作出的梅干、梅枝形象逼真、刻画传神、栩栩如生，使作品达到了形神兼备的艺术境界。对花朵的处理大多采用实花（模拟自然真花）铆制，使制成的梅花花型接近自然真实的状态，具有强烈的写实特征。花蕾的造型也是取同样的工艺方法。此类作品完成后，大多黑白对比强烈、端庄凝重、具有鲜明的雕塑感和国画的笔情墨韵。

圈花法则表现特有的写意精神与笔墨韵味。它在制作中极力模仿中国画的用笔形式，追求国画用笔的灵动与神采飞扬，又融入了锻制技艺的巧思。不仅使作品具有中国画的笔情墨韵、笔力笔意及空间韵味，同时还具有强烈的立体感、雕塑感，达到了抽象美与具象美的和谐统一。这两种不同的铁画梅花的制作方法难分优劣。有的以力量气势胜、有的以韵味悠长胜，显示出独特的艺术美感，并影响着铁画梅花在创作上对素材的选择和表现。

第二节　锻制梅花的前期准备

一、设计画稿

如前所述，大部分国画梅花作品都是可以用来制作铁画的。即使是以勾勒法绘制的梅花作品，同样是可以转换为没骨法采用写实的风格来表现铁画梅花的形式。所以，铁画梅花制作的素材选择十分广泛，并没有太多的局限。只是在选择范本时，只有挑选优秀的并适合自身的国画作品作为创作学习的范本，才能达到事半功倍的效果。

铁画的选稿应满足以下几个方面的要求：一、构图章法完整优美、造型准确生动、空白与景物之间的对比虚实有度、意境耐人寻味；二、造型形象结构完整清晰、线条、块面、点画等意态容易理解把握，便于制作铁画时比对范本临摹；三、作品的绘制水平较高、不入俗流、艺术性高、能满足社会各阶层对审美的要求；四、作品的绘制形式能满足铁画锻制工艺的要求，如常见的工笔或小写意的形式较适合。

作为铁画的初学者，选择范本、素材可以从古代画谱或典籍中获得。如《芥子园画传》《新镌梅兰竹菊谱》等。这些画谱中有许多的梅花范本可供选择，它们大都形象简约生动、清晰明确，便于在制作铁画时比对范本。同时，这些画谱中还有浅显易学的画理，能使学员在铁画制作学习的过程中获得相应的理论指导，有益学习进步。当代画梅名家的作品也是很好的选稿对象，如董寿平、王成喜，他们的梅花作品清新可爱、雅俗共赏，都是初学者较好的范本素材。

二、审稿校稿

制作铁画的过程中，选稿和审稿没有严格的界限，而是紧密相连。选稿的同时伴有审稿。选稿是为了满足制作铁画基本工艺的需要；审稿则是在选稿感性认识的基础上对范本进行理性的分析、思考、酝酿，对范本的艺术风格、审美意境进行考查。同时也需对范本中的用笔、用墨、枝节的穿插避让、空间层次做全面的分析研究，做好创作前的基本了解与心理准备。

审稿时须注意预想各焊件在锻好后的焊接次序，对较难焊接的地方想好解决方法。铁画的制作过程不是简单地对范本进行复制，须紧密联系实际，"师法自然"，但又注重"法心源"，即在创作时能做到写实、写意相结合。在审稿时，就需对范本展开"二次创作"的设想与构思，将客观对象的精神气韵与主观想象的意境紧密结合，才能创作出好的铁画作品来。所以说，没有严谨、认真、细致的审稿，就不可能有良好的作品产生。无论是铁画的初学阶段，还是高级创作阶段都离不开认真的审稿。

第三节　梅花的锻制过程

一、梅花花朵的锻制

1.花瓣的锻制

梅花花瓣的制作方法主要有两类：即传统的手工冲切法与现代机械冲切法。手工加工花瓣时所需的主要工具有：C型冲錾刀、圆头錾刀、锡块、钳工锤、材料为0.25毫米厚度的冷轧板。梅花的制作过程中，花形的大小受画面尺寸的影响，在制作时须准备多种规格的C型冲錾刀以满足花形尺寸及花瓣大小的制作要求。冲切花瓣须

171

以圆头状的錾刀进行凹制而成。使冲切下来的平面花瓣变化为具有写实意味的立体花形。通常冲制是在锡块或特定的坑铁上进行的。冲具的圆头面积与冲切的花瓣大小相近。

冲切花瓣的工艺方法：冲切时根据实际需要可选择0.25—0.75毫米厚度的冷轧板作材料。剪取长30厘米、宽40厘米左右的冷轧板待用。将锡块放置在工作台上，再将冷轧板单置于锡块上，左手执C型冲錾刀垂直放置在冷轧板上，冲錾刀口与板面要平稳接触。右手执锤击打錾刀顶部进行冲切。

圈梅法又称勾勒法。即以白描式的线条表现梅花的花形。圈梅法主要是以构线的粗细、造型的正侧、下斜、上仰、下垂等方向性的变化来表现梅花的透视、空间形态和意趣，笔墨情趣浓厚。在用铁画的形式来表现这种画法时，具有强烈的线面对比，以及灵动的立体笔墨形态。在表达传统的写意梅花所具有的韵味时，别有一种直观、立体的笔墨美感，将抽象与具象的美统一。制作圈梅法的关键是花的勾勒，这是因为圈花法的造型是镂空、通透的，注重书写性，一点一画都有情致。在制作铁画时要尤其注意。同时，因为制作出的花形通透，不能遮挡画面中枝的穿插和前后关系。所以在焊接焊点与画面构成上必须与图稿高度一致。

圈梅法的工艺方法精致细腻，消耗的时间及精力较多。作为初学者可选择简单的范本来学习。圈梅法中梅花的主干、枝干的打法与没骨法相同，这里主要讲圈梅的制作。在圈梅法的范本中，大多为细线勾勒，也有较写意的勾勒笔法，线条粗细度变化稍大，笔线、提点变化丰富。这些都是圈梅法用铁材锻制的难点，所以在制作中须严格比对范本进行临范制作。由于圈梅法的线条多"笔断意连"，断笔多，不便于制作焊接，所以在实际制作中需选择一段梅枝作为可持的焊接部件进行制作。即可以从某个较易的局部入手，然后扩展到其他地方最终完成全部的制作。

圈梅法的花瓣有五片，每片如C形，只是缺口朝花蕊中部，以

各片的大小来表现它的正侧偃仰、向背等透视关系。铁画圈梅法就是依照范本中每朵花花瓣的勾勒线来制作造型，然后焊接成画，工艺较没骨法精细。焊制蕊丝是圈梅法的难点。其蕊丝细如发丝，又长短参差，且蕊头的墨点形态各异、意韵有别，所以是铁画圈梅法表现的关键。制作方法是按照花蕊的形态选取不同型号的铁丝制作。按图稿的花蕊长短剪切，用钳子夹住逐根焊接，需符合图稿造型。焊接后严格对比图稿校正，并用手钳将平面的花形整理出立体状，即如真实梅花的凹形状。

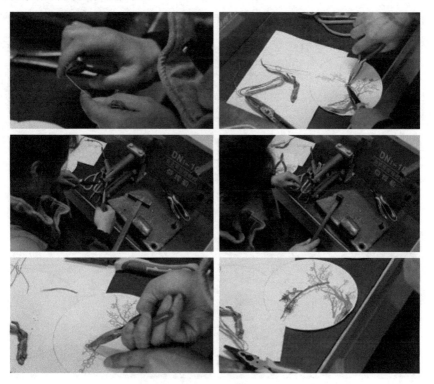

图7-2　圈梅法制花瓣

用同样的手法按图稿制作。对于主干、主枝的空间穿插的意态严格按图稿制作。对于有些花形与枝干如果直接焊接会缺乏立体感，可以将花制好后加焊短柄进行焊接，以增加画面的立体感。圈梅法在制作中受花形镂刻通透的限制，以及"笔断意连"产生的断笔较

多。使画面的整体金属力学强度下降，并且透视也使画面难以整理成片，所以在安装时须以范本为模范进行各部分的衔接。

　　传统的錾刻法制作花瓣，为了便于初学者学习，可将冲錾刀垂直放置在冷板材料上，用颜色记号笔顺 C 形冲錾刀的外轮廓画出梅花单瓣的造型、再依序画完其他四片，画出的梅花要造型准确，瓣与瓣分布均匀。如圈花法勾勒出的完整梅花形。然后可持錾进行冲切，冲切时可按画好的图形进行。用力稍重，须将冷板冲切通彻，冲完后便于下料取用。这种方法在熟练后不必刻画花形，可以用錾刀直接进行花瓣的冲切工作。冲制梅花瓣需根据画面花型大小的需要，冲制出多种规格尺寸的花瓣，一般在铆制梅花花朵时由两片不同尺寸的花瓣构成，形成复瓣式梅花花型。花瓣的大小直径相距在数毫米左右，在常见铁画梅花的制作中根据画面花瓣尺寸制作不同型号的花瓣。

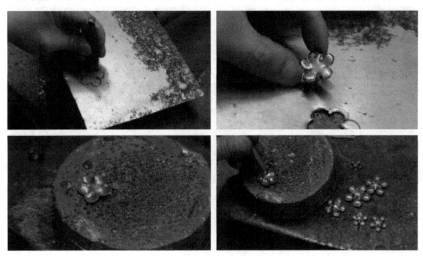

图7-3　錾刻法制花瓣

　　经用冲錾刀下料的花形通常为扁平的花形部件，需用冲具再加工才可用于铆制梅花花朵。其方法是，选择与花瓣单片大小相近的冲具（它是和 C 形冲錾刀相配合的用具），将花瓣置于锡块的表面。

左手执冲子，以冲具圆弧状的头部按住花瓣的单片，右手执锤用力击打冲具的尾部，使冲具与下压的花瓣陷落进锡块中。继续用力击打，使冲制的花瓣有凹凸感并以此完成每个花瓣的造型。要求冲制出的梅花花形饱满圆润、分片均匀。也可以利用坑铁进行冲制，方法和上述相同。

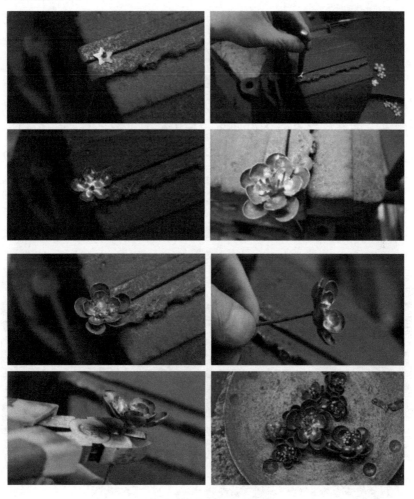

图7-4　铆制法制花瓣

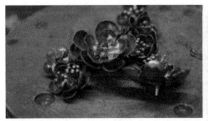

图7-5　铆制的梅花花瓣、花蕾

2.花蕊的锻制

　　花蕊的制作方法也有多种形式，以剪切法最为常见。制作的工具有铁画专用剪刀、材料为0.1毫米厚度的冷轧板。方法是先剪取长30厘米、宽约2厘米的冷板长条，再用剪刀沿一边剪切，剪切深度约4—6毫米，剪切宽度为1毫米的1/3。剪出的蕊丝挺直、钢如发丝。用此法将铁材一边剪完，再剪切另一边，方法相同。需注意的是，不能完全剪穿铁片条，须留出中间完好部分用于铆制。铁片条剪切完成后，将卷曲的蕊丝整理拉直，再用剪刀剪切成5毫米宽、2厘米长的小条（即按每隔5毫米的间隔下料，直至剪完铁片材料），花蕊的制备就完成了。

图7-6　梅花花蕊的剪制

铆制梅花的主要工具有：台虎钳、空心圆錾刀、平口錾刀、錾冲具、拨针，以及制备的花瓣、花蕊、16#铁丝等。制作时先用斜口钳将相应的铁丝剪成适合的线段。取一根铁丝，用台虎钳夹口夹牢，线条顶部大约露出与虎钳夹口相应的长度，并垂直于夹口。

　　为了便于初学者操作，学员可在锻制前将各部件如花瓣、花托的中心部打一小眼，便于制作时掌握同心度。操作时先取梅花的花托将中心点对准铁线头部，左手持空心錾刀对准铁线头部，重压花托轻击錾刀，直至花托穿孔到台虎钳夹口部。取大花瓣，方法同上，穿孔于铁丝上，再取小花瓣及花蕊，依次穿孔套在铁丝上，调整花瓣的角度后，用平口錾刀压住铁丝头，锤击铁丝头至扁平状，方能压紧各层花瓣。接着用拨针挑拨花蕊，让花蕊均匀地分散在花瓣的中间部位，并遮盖住铁线头，使其更加美观。松开台虎钳的夹具，用斜口钳在花托下4—6毫米处剪断，留花柄用于焊制。这样梅花的花朵就制作完成了。梅花铆制过程中，夹具类制的铁线一定要垂直，不可过长或过短，在以冲锥铆制下冲的过程中控制好力度，发现铁线歪曲偏移时及时调整角度，以保持垂直为标准。铆出的梅花须检查，要牢固不晃动。

二、梅花主杆的锻制

　　梅花主干的制作有两种方法：一是锻制法、二是锤揲法。锻制法适用于小件铁画作品；锤揲法用于尺寸较大的铁画制品。按图稿中枝干的宽窄选取略宽的材料进行锻打，如铁丝和钢筋等，具体情况依图稿而定。先对铁材进行加热，执锤迅速锻打加热部分，方法如前文所述的"打方"。根据图稿中枝干的造型先从主干的稍细部位锻制。

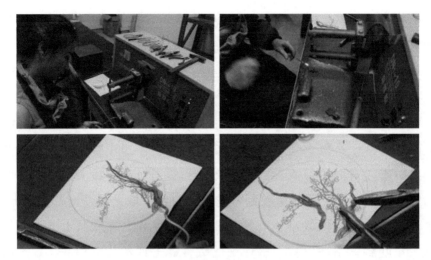

图7-7　梅花主杆的剪制

工艺流程主要是临稿、下料、退火、揲制等。选用透明的拷贝纸将图稿中梅花主干的外轮廓描摹下来，将描摹的图形粘贴在冷轧板上，再以剪刀或錾刀镂刻图案。退火后先除去铁材表面的污渍，将铁材的边缘收拾出2毫米左右的轮廓，以凹槽打制成半圆的造型。再将铁材反面平置于槽上，落锤时，心中要有梅干自然的意韵，利用下锤的轻重，配合凹槽口的形式锤锻出梅干表面的凹凸感、苍涩感、粗糙感，刻画出梅干遒劲苍老的风神意韵。初学梅枝的锻制，首先是要"师法自然"，从自然中观察写生，发现梅枝自然生长的形象规律，又须紧密联系绘画理论和范本中的线条形势意趣，如笔线笔势的方、圆、刚、柔，笔意的迟、疾、缓、涩、力量、韵律与立体感等。

梅枝的起笔形态有尖、钝、方圆多种变化，具件的形态可以从范本中的造型获得。锻制梅枝的形态，用锤较复杂，必须经过长期的学习，从实践中找到方法与技巧。如向当代优秀的铁画作品学习，学习那些经过长期实践积淀下来的制作梅枝的程式化的技巧和表现形式。如在细枝的打法上，采用如同书法起笔的"切锋法"，打制出的梅枝尖端似尖而稍有弯曲，似书法书写时切锋入纸的动作形态。

打制的形象非活物却又顾盼有情、含蓄蕴藉。

总之，学习梅枝的制作方法，首先须掌握住铁画入门锻技"先方后圆"的方法。又需深入自然观察学习，更需要从传统绘画理论中寻找启示和指导。这样才能在制作时紧密联系范本形象，做到"以意领锤"、意在锤前、成竹在胸，将梅枝自然形态与心中之形态融为一体，又能糅合其他艺术元素，将梅枝的形象刻画得"真境逼而神境生"，使梅的形象鲜活而传神。

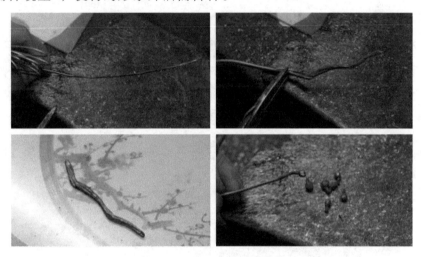

图7-8　梅花侧枝的锻制

第四节　梅花的焊接制作与整形

梅花的焊接整形是整个作品中非常关键的工艺流程。通常，一件铁画梅花作品的制作是由主干开始的，主干制作完成后再制作细枝。并在细枝制作的过程中根据造型工艺的需要，开始花朵、花蕾及各种笔墨点线的焊接。焊接时，根据画幅尺寸中焊件的不同粗细需求，选择不同功率的焊机来进行加工制作。梅枝锻制结束时就需要按照图稿的构图来进行梅花花朵、花蕾、花芽、笔墨点线的焊接。

并根据锻制过程中出现的创作灵感随时调整锻制手法和创作思路、审美角度等。焊接花朵时特别要注意花形的姿态，通过花朵生长的正、侧、偃、仰、向、背的姿势变化，以及蕾、丁、苔等的聚散离合，表现出梅花的顾盼生韵、眉目传情的生气，使画面极具欣赏力。梅花的生长极富有特点，末叶先花、花柄极短。在制作梅花时为画面的美观，截留的花柄也较短，给焊接带来了不便，为了花形不被焊接破坏，也为了能达到图稿的要求，选择焊头较小的焊机，并且焊头平整便于制作。焊接时一般先从主枝开始，锻好小枝、小丁（这里指极小的部件，如图稿中的点苔、花芽、墨点、枝芽等）焊接后比对范本，调整造型的准确度，使焊件造型与范本形象一致。如果同段枝条上有两个相邻的小枝或丁，可以在梅枝上不同的层面进行焊接。以此来表现梅枝的层次感、错落感及前后的空间关系。同时，焊接后的部件须进行趁热整理造型，使它们表现出形态各异的意趣。

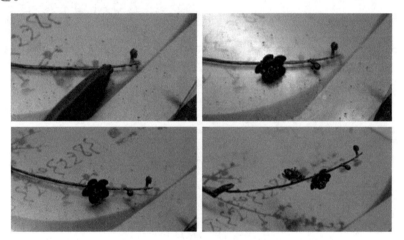

图7-9　梅花的焊接与整形

在焊两朵相邻的花时，同焊丁、枝一样，需有不同的空间位置（即花的生长着枝总有前后、上下、左右的变化）。这种焊接空间处理的方法贯穿在梅花所有的制作环节中。只有这样处理，制作出的

梅花才能有良好的写实表现，才能栩栩如生、逼真感人。用相同的方法一边锻制梅花的枝条，一边按照范本中花朵、花蕾、丁芽笔墨关系逐一焊接，最后将焊好的各花枝部件按照范本的造型再进行完整的组合焊接。在主干与主枝或其他梅枝的焊接时，需根据焊接的实际需要选择不同的焊机进行焊接。最后焊制完各部件，组合成完整的画面。再次放置在范本上仔细比对校正，使制作出的图形与范本高度相似。并将画作置于眼前仔细观察它形神意韵的空间意态，如有不足可继续修改，直至画面与范本中的笔情墨韵、空间意境等完全相似。这样，一幅梅花铁画的制作过程才算完全结束。

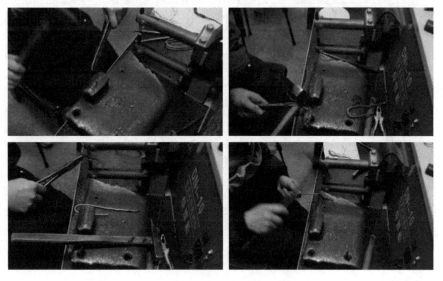

图7-10　梅花的焊接与整形

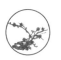

图7-11　梅花锻制最终稿　储莅文锻制

小结：

铁画梅花的大致制作方法如上所述，虽然可能还不够详尽，但是对于初学者来讲已经很全面了。学者也可以在此基础上举一反三，继续挖掘学习铁画更多、更好的工艺方法，制作出优美的铁画作品。梅兰竹菊作为铁画学习的入门基础，与迎客松的制作工艺一样，具有鲜明的代表性，在制作上也包含了铁画大部分的工艺，对掌握铁画技艺大有裨益。

第八章　兰花的锻制

扫描二维码
观看锻制视频

第一节　锻制兰花的工具

铁画的制作离不开专用的工具，梅兰竹菊的制作都有专门工具。如在兰花花朵的制作时，就需准备特制的錾刀。一般来讲，有写实方法也有写意的技法，但在花朵形式的制作方法上多以专用的冲具进行錾冲。冲具头的形状如葵花子形，坑铁上的凹槽也如此，与錾冲是上下模的关系。錾冲头的大小可以按画幅中的花形进行制作。如果缺乏形状合适的坑铁，也可在锡块上进行制作。下面对所需的工具作简单的介绍：

一、脚踏点焊机：用于兰花制作的焊接。因其电流平稳易于掌握，是初学的首选。

二、钳工锤：锤的形式与重量都没有什么特殊的要求。只是在制作兰叶时可选备一把扁口部稍窄的锤具，便于后期凹制兰叶。

三、铁砧：制作兰花时须以铁砧的直线边缘锤撵叶片，所以制作兰花最好选用长方形或正方形的铁砧，并且边缘较直，切面与平面有90度的角，这种形式有利于兰叶茎脉的凹制与撵行。

四、手钳：常规形式即可。

五、坑铁：有U形和V形，在制兰叶时最好选择V形整形槽。

六、专用錾冲：各种尺寸的錾冲。

七、锡块：锡块形式没有固定，规格也没有限制。但较厚，常见者5厘米左右。

八、剪刀：专用于冷轧板的剪切，要求钢性好、锋利。

九、台虎钳：用于夹住剪刀，剪裁兰叶时较省力。

十、退火枪、液化气具等。

第二节　锻制兰花的前期准备

铁画兰花主要可分为两大类，即写实法、写意法。但在铁画的制作中，写实法与写意法的区别在于叶片、花朵、花蕾的制作工艺方法上。常见的以写实主义的表现方法制作的兰花在叶片、花朵、花蕾上，主要是对自然生长的兰花形态的模拟。极力追求造型的真实感、逼真感。但它又不完全是单一的仿真，紧密结合图画的章法、构图、笔量情趣，使制作出的作品达到形神兼备、生动感人的艺术魅力。

写意法则是建立在中国画的笔情墨韵之上，使制作出的兰花不仅具有立体的空间形态，同时还表现出中国铁画独有的线性美、韵律美以及笔意的空间顺序，是对中国画笔情笔意的主体展现。另外还有一种以铁线锻制的方法，只是有极少的表现。本章主要讲述上面两种形式的制作工艺与表现形式，使初学者能够快速掌握兰花的制作方法。

一、设计画稿

中国画的学习，常选择兰花作为笔墨练习的基础。是因为兰叶具有较好的笔墨表现形态，能够很好地训练初学者的运笔、行笔以及对兰叶造型的掌握能力。尤其是叶片的组织方法与具体形态上的

认识与把握，是学好兰花画法的关键。兰花的绘制对兰叶的组织极为讲究，三片叶中已有聚散多少的对比变化，整幅作品更是要注意兰叶的长短、聚散、疏密、宾主等，所以古人有"写兰取姿"的说法。也就是指通过笔墨的提、按、顿、挫的变化，描绘出兰叶舒展飘逸的情韵。

初学者不宜选择个性强烈，太过于写意的作品作为范本，可以选择较为简单的写意稿来学习。因为铁画兰花的制作上非常有针对性，对于构图、章法、笔线，兰花的花形对

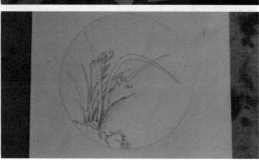

图8-1　画稿的设计

制作工艺的表现都有或多或少的制约。初学者应从简单的兰花作品入手，逐步掌握兰叶的制作方法、叶片的组织与焊接，以及最后的造型等。初学兰花的选稿范围较为广泛，如古代流传下来的兰谱、画谱中都有适合的形式、素材可供选择。如《芥子园画谱》，既是画家学习兰花入门的选择，也是可供铁画兰花学习的好素材。另外，当代也有许多画兰名家的作品可以临范，如刘福林著的《墨兰画谱》等，都是可供选择的好材料。总之，初学不易用复杂的作品，以简约为主，要结合铁画兰花的制作工艺进行选择。

二、审稿校稿

审稿即铁画制作构思、酝酿、分析，是对选稿进行制作工艺分析的过程。兰花的画稿主要考虑的因素有以下几个。

对所选的稿件作拆开分析。对兰花叶中的翻叶、鼠尾叶、螳肚叶、逆笔叶等笔势、笔意进行透视上的转换思考。即将兰花的写意笔法变化为如何用写实的方法来表现，以及思考将叶片转换为写实法后的组织方法与焊接整理。特别是在写意兰花的制作上，还需要对叶片的笔法进行详细思考，比如老叶、残叶、枯叶的笔意如何用工艺方法来表现等。

除了对上述问题进行分析考虑，对叶片的空间形态的表现也要作思考安排。考虑它与其他部分的组合焊接，如山石、苔点、花根、花朵等。特别是要考虑花叶交叉组织的断连关系，这些都是铁画制作表现中的难点和关键点。

兰花的花形意态与整体的形势配合也很重要。花的姿态造型是作品好坏的关键，是花中的眼。所以，在审稿时对花朵的制作形态提前做好准备。总之，审稿是制作铁画前的重要工作。好的作品都是精心考虑、用心安排的结果。审稿后，即可按步骤来选择工艺制作了，通常先从叶片的制作开始。

第三节　兰花的锻制过程

一、兰花花朵的制作

兰花的花形随着品种的不同有着多种样式。但是在用水墨表现时大约有两种，即点墨法和白描法。但两种画法虽不同，在花的造型及意态上大致相近。这些画法都特别讲求对花的全放、将放、偃

仰、向背及含苞的各种形态的表现。同时也注意它们在各种气象环境下特有的形态，如风、晴、雨、露等。另外还须注意生长的花形与品类的关系，如兰与蕙的区别就是以"一茎一花为兰，一茎多花为蕙"来区分的。

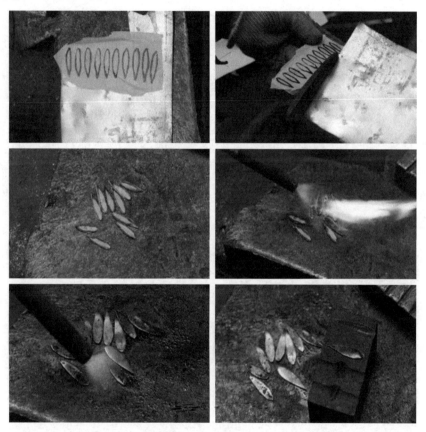

图8-2 剪切法 兰花花朵：拷贝、剪切步骤

在铁画兰花花朵的制作上按画法划分也是大致的这两种：一为写实法，即按生活中常见的兰花花形来进行制作；另一种为写意法，即按画中花形的用笔方法、笔墨形态、行笔的次序来进行制作。有时两种方法可以混合，即可以写实、写意相结合的方式进行。兰花的花形花色有多种形态。花色有白色、乳白、淡绿、褐红等多种；花瓣有五瓣也有六瓣。瓣有两层，外层三瓣较长，叫主瓣，形状相

同，一瓣在中心上部，两瓣分在左右两旁，两瓣之间大约有六十度交角。内层三瓣，在前面，较短，其中一瓣在正中下部，向外反卷叫"舌"，另两瓣往上左右对称在三瓣之间。写意兰花即以此形象为画意的表现对象，用不同的墨色和笔意表现花的形、意、韵、神。写实的兰花则以写实的兰花瓣形来追求兰花的展现姿态，如兰花的全放、半放、含苞，表达出兰花的韵致。本章讲的兰花花朵的制作主要是指此种点乱法即写实花的制作。

写实兰花的花瓣在制作时也可以分为两种：一、剪切法；二、锻制法。先讲剪切法。写实兰花的花瓣制作以五瓣为主。制作剪切法的材料同兰叶相同，可以采用0.8毫米的冷轧板来进行加工制作。制作前须先按兰花的花形设计好单瓣造型。再将设计好的造型用拷贝纸复制后粘贴在冷轧板材料上。然后用手剪切下料或用錾刀镂刻下料。

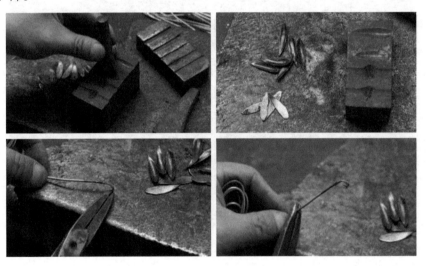

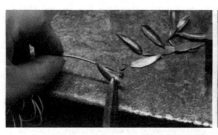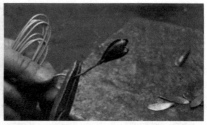

图8-3　剪切法　兰花花朵：组装步骤

　　将花瓣下料后用火枪退火，再将退火后的花瓣放进特制的坑铁中，使形状与凹槽的形状相一致。执冲具也按花瓣形态放置，用钳工锤敲击冲具尾部。用力稍重，反复多次，使花瓣向下陷落，造型如匙状。经过几次冲制后，形成一面向外凸出，表面圆润饱满，一面凹陷的形式即可。然后用相同的手法冲制其余的花瓣备用。取一段细铁线锻制兰花的"舌"，在电焊机上加热，用两头锤将铁线头部稍锻成扁形，宽约3毫米。然后用手钳将它钳住向外翻卷做成卷"舌"状，也不可过大，大约有5—6毫米的椭圆形。用同样的手法再打制一个形制大小相同"卷舌"，然后用仰錾切断。再将切断下的"卷舌"与另一个"卷舌"相焊接，焊接时可稍上下错落一点，方向相反即可。

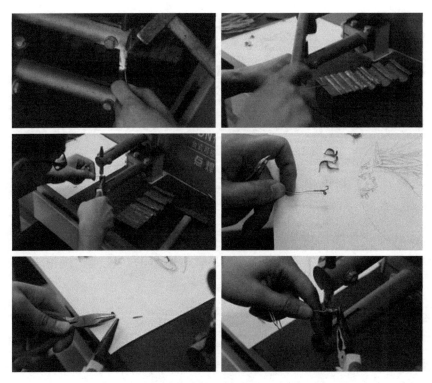

图8-4　锻制法 兰花花朵:花瓣、花蕊锻制

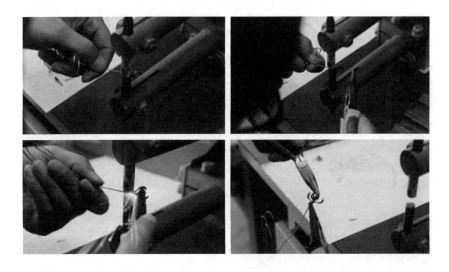

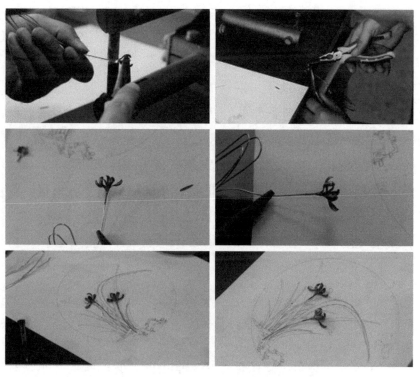

图8-5　锻制法　兰花花朵:组装步骤

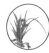

　　将上述的兰花"卷舌"制作完成后。再将制好的花瓣以环抱的形式焊接在兰花"卷舌"的四周，焊接时分布要均匀，可以有上下略微的错落。焊接要牢固，焊点平整、均匀，初制的花瓣要包裹住卷舌，形似未开的花蕾。用同样的方法制作画幅中所需的花朵、花蕾，完成后用火枪进行退火。退火时的温度须将每朵花加热至明红状，待冷却后进行花形的整理塑造。

　　塑造花形时，右手持手钳将花瓣拉开，将花朵整理成全放、半放、花苞等各种形态。在进行兰花花形的塑造过程中，如果发现有的花瓣不便于手钳扳动造型，也可将兰花置于火枪下带火加热，"趁热"扳动改变造型。兰花的花形制作没有固定的形态，都是从生活中观察得来，也有通过学习传统铁画兰花花形的塑造方式得来的。所以说，铁画兰花的制作是以传统的写实居多，故其花朵的制作较

容易掌握，写意的较少，不便于学习。

兰花的花苞制法和花朵相似，但也要注意形态上的意趣和生气。在组织画面时也要注意花苞、花朵形态的配合。除上述剪切法制作兰花的花朵外，也可以采用锻制的方法进行制作。其方法与剪切法大同小异。制作前设计好形式与大小，然后采用铁线材锻制，锻制时先将铁线头部打出片状的花瓣，然后再用冲具、槽具进行冲制，方法和剪切法相同。待花瓣冲制完成后依剪切法进行焊接、整形、塑造。大小花苞的制作工艺基本相近，在选材上的厚薄不仅影响作品的风格，同时也影响产品的质量。取材厚实，作品多凝重朴实、不易变形；取材薄，作品则轻灵飘逸，但不易保存、易变形、抗拉力弱。

二、兰花花叶的锻制

铁画兰花叶片的制作形式和方法主要有两种，即前文所讲的剪切法和锻打法。剪切法是初学铁画最常用的，它不需要加热铁材锻制。而是在兰叶制作过程中选择0.5毫米或0.8毫米厚度的冷轧板，利用专用的铁画剪裁工具进行剪切而成。经过剪切后再将初胚按范本的造型进行制作。具有方法简单、操作容易、耗时较少的特点，是一种简单的工艺方法。剪切法制作兰叶的主要工具有：铁皮剪、台虎钳、铁砧、坑铁、锡块、退火枪等。材料为0.8或1.5毫米厚度的冷轧板。制作工艺方法是先准备好冷轧板，冷轧板的面积须大于范本中兰叶的长度。将冷轧板表面清理干净、平整。依据范本中兰花叶片的宽窄度，用尺和有色记号笔在冷轧板上画出兰叶片。兰叶的宽度可以有略微的粗细变化，剪切时，可将铁皮剪用台虎钳夹紧固定，也可以直接进行剪切。用台虎钳剪切时给剪刀的柄套上一段加力杆，剪切时更快、更省力。按照冷轧板上画出的直线将所需的兰叶坯料全部剪下，并锤平直。

铁画锻制技艺基础

<p align="center">图8-6　剪切法 兰花花叶剪切步骤</p>

　　将坑铁平置于工作台上（槽具的口要略窄于剪切的兰叶）。凹制前可对兰叶进行肌理的锤击刻画，如用钳工锤的窄口部对兰叶片的表面进行锻击。对画面中一些特异造型，如老叶、断叶、残叶、枯叶等，按范本的形式处理。

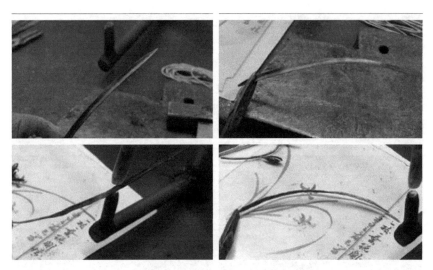

图8-7　剪切法　兰花花叶锤揲步骤

　　剪切完所有的兰叶后，开始制作兰叶的表面肌理，多以冷锻为主，击打兰叶表面。兰叶一般呈弧线状态，所以兰叶制作需弧度优美流畅、富有弹性与张力。制作时要求多审视设计稿，使制作出的兰叶能准确地反映出绘画的笔势、笔意及空间意蕴。制作完成后的兰叶待用，等其他部件完成时可组织焊接，将截断的兰叶按范本造型进行制作。

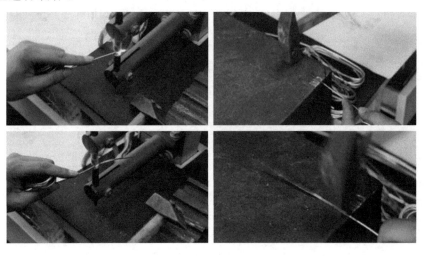

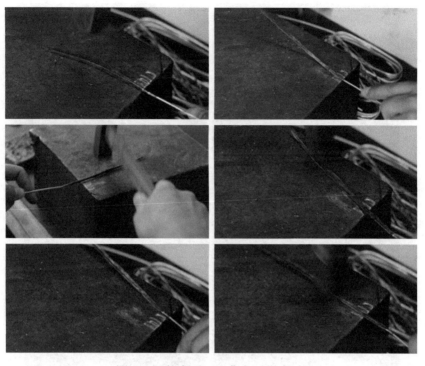

图8-8 锻制法 兰花主叶的锻制

　　直接锻法制作的兰叶具有较强的硬度、丰富的肌理、更多的笔意笔韵。如在对枯叶、花叶的锻制上，仍用枯笔飞白的方法来表现，工艺上较剪切法复杂得多。好的兰花作品大多是采用锻制法进行创作的。热锻法制作兰叶首先要根据范本中兰叶的长短、宽窄选择铁线材料。铁画的兰花可以有多种风格，无论哪种风格都和制品的厚薄相关。如有的作品古拙凝重，即须将兰叶锻得厚实圆润，也有的作品轻灵，就须将兰叶打制得薄一点。这些都是可以根据创作而灵活选择的。

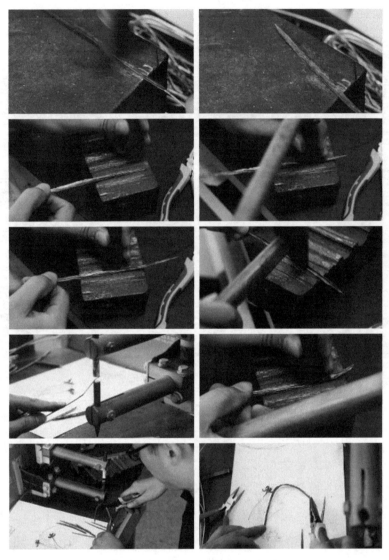

图8-9 锻制法 兰花副叶的锻制

选择好铁材后将其加热，先将铁材顶端打制成尖锥状后，再将铁材由顶端至尾部逐步加热锻成扁平的铁条，稍留点厚度。调整好线条的流畅度后，将铁材再次加热用锤窄口端进行敲击，挤压铁材使兰叶表面宽度加大，保留锤痕，调整好兰叶造型。对枯叶、老叶的形象刻画可按范本中的造型及笔意进行再加工。如飞白笔意表现

可按照范本中笔线进行锻制，经过多次锻制焊接而成。特别需要注重点、线、面之间的关系，所以在制作中须熟练掌握焊接技巧。

三、兰花花茎的锻制

兰花的茎多粗而肥，在水墨画的表现中以泼墨画出，极富有韵味。画花茎多用中锋，因花茎圆润秀雅。在铁画的制作中，花茎的锻制多采用比范本中的线条略粗的铁线打制，追求一种似篆似隶的笔味，圆润蕴藉、含蓄有韵。体现出书法中锋用笔的通彻与立体感。在用电焊机加热打制时，参考范本中茎线条的转折，使锻迹与线巧妙结合，生动流畅中存顿挫的节奏与韵律。

花茎制好后，可按范本中花的位置焊接花朵。焊时需注意花的多少与兰的品种关系及花瓣的造型姿态，使兰花的整体造型能达到生动逼真，令人赏心悦目。

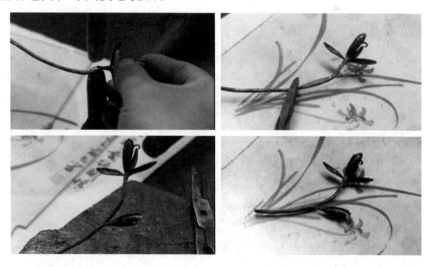

197

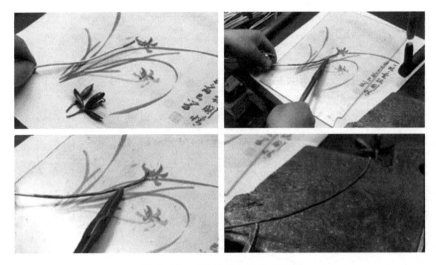

图 8-10　锻制法　兰花花茎

四、兰花的根的锻制方法

兰花的根粗壮肥嫩，又常相互弯曲交错。兰花根的锻制同茎的打法极为相似，但又有不同。茎须在方圆兼备中显示出刚柔相济、含蓄蕴藉的美感，根需要在圆润粗壮中最能见出线的流畅与笔势美意的顿挫回环。打制根时，依据范本中根的形态来选择相应的铁材，再将铁材加热锻制，将铁材打成圆形线条，依范本塑造根的形态。线条流畅圆通、顿笔回锋，将范本中笔势笔意通过铁材的体积感及铁线交错的空间感表现出兰花的造型美。

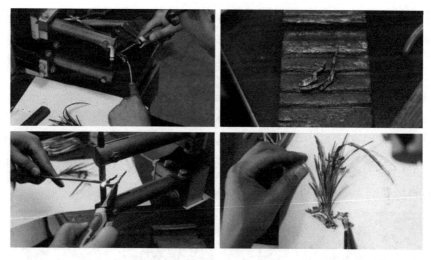

图8-11　锻制法　兰花花根

第四节　兰花整体的焊接与整形

　　兰花的各部件锻制完成后，即可按范本的造型进行组织焊接了。在组织焊接中须注意的是由于受兰花自然生长的形态影响（兰花多束状簇生），焊接时根部抱紧，而上叶舒展飘逸。所以在焊制根时，可将原先扁平的兰叶尾端锻制成束条状（即兰叶破土发叶时的扁来条状），便于组织焊接。枝叶的舒展、转侧的变化，可以依据范本来进行调整。

　　写实法兰花在组织焊接时以两片或三片焊成一组。根部抱紧，上叶可按范本叶形制作。焊制中注意叶片的交叉错落，以及对"破风眼"表现方法的了解。即对花的形象意态的用笔方法进行了解后结合写实法进行制作，切忌形态单一缺少变化。焊制时使叶片之间形成有序的宾主、长短、正侧、转折的变化。对于难以冷扳的兰叶可以加热调整，使形态符合范本的造型。对于有些细微的结构，叶

片不易处理的地方，可以利用画面上点苔的笔墨进行创作，丰富画面的空间感。对花茎的焊法按范本构图制作。

写意法的兰花在制作中须注重焊接方法，通过巧妙的工艺制作出花形"妙在似与不似之间"的韵味。总之兰花的焊接较为不易，主要受兰叶形态影响较大，尤其是在叶片的交叉重叠时会使画面的层次高而杂乱，所以在叶片的组织焊接时，必须充分考虑叶片的架构与画面的美观之间的矛盾。通过合理的组织、巧妙的安排，使制出的兰花作品既能灵动逼真，又随笔墨传神。

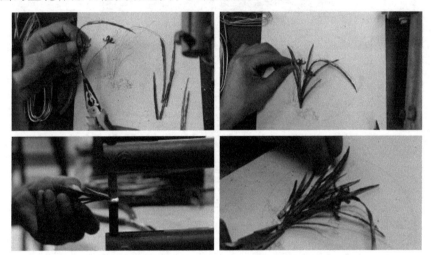

图8-12　锻制法　兰花的焊接与整形

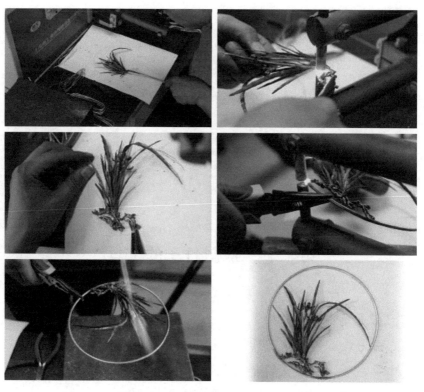

图 8-13　锻制法 兰花的焊接与整形（聂传春锻制）

小结

兰花的制作方法是梅兰竹菊中较为容易的。说它较为容易是指它所用到的工具较少，工艺方法也较其他品种简单。作为初学者，只要掌握了兰花叶花、花朵的制作，再按照范本进行造型的制作，很快就能掌握住基本的工艺方法。但是兰花的制作又是非常不易的，在兰叶的组织焊接时需多思考、巧安排。对写意兰花的制作也可以按写实法的花朵形式来结合处理，增加画面的美感。学习兰花的制作须多从生活中观察，注意兰花不同的意趣形态，将它们的美融入实践创作中来。

第九章　竹子的锻制

扫描二维码
观看锻制视频

第一节　锻制竹子的工具

"工欲善而必先利其器"，没有好的工具就不可能产生好的作品。铁画的常用设备和生产工具是专用的点焊机、钳工锤、手钳、铁砧等。除了这些工具，在竹子的制作中还需有特制的竹节模、冲子、槽具、剪刀、砂轮机、退火枪、锡块等。

铁画制作竹节有两种表现手法，运用竹节模具制作竹节是其中的一种方法。这种工具大多是铁画匠人们选用特殊的钢材在火炉上锻制作出的，模具由上下两部分构成，上部为冲具或称采具，下模通常为长条形，材料为工具钢，上面有按竹节的形状做成的凹槽。制作竹节时将镂刻下来的图形部件平置在坑铁上，再用冲具进行冲制就可以制作出竹节来。这种竹节模一般根据平常铁画制竹的尺寸需要，有不同的大小规格。以普通的梅兰竹菊为例，这种模具常备有宽度1.2厘米、1.5厘米、2厘米左右的凹槽口以满足不同粗度竹子主竿的制作。

点焊机也是重要的工具。在竹子的制作中，因为普通的梅兰竹菊的作品尺幅都不是很大，用来加热锻制的铁材多以普通的铁丝为主，所以选用三千瓦的电焊机也就可以满足工作的需求了。

另外，喷火枪也是必不可少的。常用是液化气喷火枪，可以选用稍大号的，因为火力猛、退火效果好。另外，也可以使用一种高温小焊枪，也是使用液化气，但是它的形制很小，可以持在手里使用。火力强劲、体积小、操作方便，用来退竹叶的火或者是少量的铁材是不错的选择。坑铁也是铁画制作中最常用的工具之一，主要是对锻制的铁件凹制成半圆用的。如竹竿制节后须将它打制成半圆的立体状，竹叶锻制后进行凹制和檦形等。槽具的口有多种形态，以U型和V型最常见。U型主要是为了凹制半圆，V型主要是为了凹制叶片至90度进行檦形的用具。

钳工锤是常用工具之一。在梅兰竹菊的制作中，须备有两种形式的两头锤，一般来讲，重力在400克左右的主要用于锻打，如竹枝、竹叶、山石的锻制等。另外还须备有300克左右的钳工锤，扁口部也可以略窄，作为凹制檦形的用具。此外，锡块、手钳、剪刀都是铁画制作的常用工具。

第二节　铁画竹子的前期准备

一、设计画稿

铁画竹子的制作工艺，尤其是在竹叶的锻制与组织焊接上，对初学者来说都是不太容易掌握的事情。所以初期学习制作墨竹作品应该遵循由浅到深、由易到难、循序渐进的原则来选择适合的稿件或范本进行学习。

初学铁画竹子可以小写意的墨竹为主，构图上不必太复杂，以简约为好。但是所选的范本中需要有主竿、主枝等元素，便于竹节的练习与制作。同时，竹叶的组织形态要美观，点线面的变化要丰富、疏密有致。如《芥子园画传》中竹叶的组织形式与笔墨都是非

常好的范本，虽然大多是折枝法，没有大的主竿可供学习中的练习，但也可以参考竹叶、竹枝的笔意、笔趣拿来学习。等到对竹叶、竹枝的制作、焊接有一定的基础了，再选择一些复杂的范本进行学习也是一种好的方法。

墨竹画法的作品比较多，有小写意的、白描的，当代画竹有许多的名家高手，他们的作品都是很好的初学范本。如董寿平、潘天寿、黄叶村等。总之，铁画制竹的选稿范围十分广泛，可以根据个人的喜好有针对性地选择，而后进行制作。

二、审稿校稿

审稿几乎是每件铁画创作前都要经历的，制作铁画竹子也不例外。铁画制竹的审稿主要是对范本中的造型意蕴作初步的理解与感受，即思考范本的绘画形式如何用铁画制竹的工艺方法来进行表现。既要考虑在创作中怎样保持范本的精神气韵，又要能体现出铁画制竹的独特性。尤其是对范本中的主竿、大枝的焊接、层次的制作等进行充分的酝酿。对小枝与主体之间的关系，竹叶的大小变化产生的节奏，以及它们的空间布置都提前考虑，以便在制作时做到"胸有成竹"。

在制竹中对竹叶的焊制与造型的整理是整个作品中的关键，绘画上表现在竹叶的层次与造型具有高度的概括性，它以写意的形式将并不具体的细节展现出来。因为它是绘在纸上或其他媒介上的平面形象，所以它的笔墨形式没有太多的局限。但是在进行铁画制作时，受空间表现形态的约束以及工艺表现方法的影响，绘画的笔墨形态并不能完全地用铁画特有的语言形式表现出来。比如绘画中讲的"笔断意连"的空间、时间形态表现在铁画制竹的竹叶组织时，就很难用焊接制作的工艺原汁原味地体现出来。受组织画面的影响，制作时必须为造型重新制造焊接点，这些就是在审稿时必须加以考虑的。除了这些，焊制竹叶的次序也是重点思考的对象，只有在制

作前经过深思熟虑、巧妙安排才能有利于制作的进行。总之，审稿是件非常重要的工作，只有认真、仔细、严谨地思考酝酿，才能为后期的制作做好铺垫，以达到事半功倍的效果。

第三节　竹子的锻制过程

一、竹节的锻制

铁画竹子的制作首先是对主竿的制作与刻画。在铁画主竿的制作过程中须根据范本中竹子的造型来确定主竿的制作方法，通常范本中主竿的直径超过1.5厘米即需要采用冷轧板进行冲制，对直径不超过1厘米的主竿可采用铁材直接锻制。

对主竿和主枝的制作，主要在于对竹节的制作与刻画，竹节制作、表现的优与劣关系到作品的成与败。铁画制作竹节的工艺方法大约有四种：在大型竹制作品时采用模具冲制法；在制作古竹类作品或是实心（模具冲制是空心半圆形）的竹竿竹枝时采用堆焊锉制法；还有根据范本的造型进行对绘画形式表现的写意法（包括白描法）；最后还有在对小件制竹作品以及小枝细节上刻画所采用的铁线绕制法等。

1.模具冲制法

模具冲制法的工艺流程为选稿、临摹、上稿、下料、退火、冲制、整形等。

所需的工具有竹节模、冲子、钳工锤、坑铁、喷火枪、剪刀、錾刻刀、台虎钳、液化气等。材料有0.8、1、1.2、1.5毫米厚的冷轧板等，可根据画幅尺寸或所需要的画面强度来选择不同的材料以及透明拷贝纸。

上稿，将选择好的范本平置于工作台上，再将透明纸覆盖在范

本上，用一重物压在拷贝纸的一角以防走动变形。用手将拷贝纸抹平，让它平稳地压在范本上，然后用红色的记号笔沿范本的外轮廓描摹。考虑到铁材在拉伸时会产生一定的收缩，使制作出的造型与范本不一致，可以在描摹范本竹竿外轮廓时，沿轮廓线适当放宽1—2毫米，使制作出的竹竿造型能满足范本的形式要求。

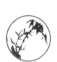

图9-1　剪切法竹节制作：剪切步骤

　　稿件描摹完成后，用剪刀剪去多余的拷贝纸待用。取用适合竹竿长度的冷轧板（为了增加竹竿制成后的抗拉力，可以选择稍厚的冷轧板），用砂纸稍加打磨，除去表面的锈迹与污渍，然后刷上浆糊或粘上双面胶，将剪裁好的竹竿造型小心地粘贴在铁板上，再用报纸或双手将它抹平、服帖，要求造型完整、不能有大的变形，以免下料后造型与范本不相符。粘贴后可以用铁画专用手剪进行剪切下料，也可以使用錾刀进行镂刻下料。下料时沿描摹线的外边缘剪切或錾刻，要求下料剪切准确。下料后将造型铁件在铁砧上整理得平正服帖，再放置到范本上进行比对，如有较大的误差，可及时用火枪进行加热修正。

　　下料后如经检视没有较大的误差，可采用液化气退火枪对材料

加热退火处理。使材料受热软化，增加它的可塑性，便于制作。退火时须将铁材烧至明红，温度大致有500—600度，冷却后除去表面的污渍即可进行竹节的冲制了。

冲制竹节须有特制的竹节模具，将模具放置在工作台的铁砧上，再从剪切退火后的竹竿竹节中选择一个适合的模具口放置平正。左手取竹节模的上冲具，压平、压准，右手执两头锤用力锻击冲具的顶部，使剪切的竹竿竹节部位受力下陷落入凹槽中。反复用力冲制后，将竹节从模具中取出，检视造型是否清晰完整。如果冲制的造型清晰明确、形象逼真，就达到制作的要求了。用相同的方法进行第二节的冲制。冲制时须同前次一样，反面向上，但须注意竹节的生长形态与方向上的变化，不能将两个竹节冲制成平行状，需要有略微的方向改变，或上斜、或下斜、或平正。然后再反复冲制，冲制方法与上一节相同。用同样的方法冲制完竹竿上所有的竹节，等待凹制。

铁画作品多是立体的浮雕类作品，所有造型形象呈现的多是半立体状态，制竹也是如此。所以冲制的灯竿还需要经过槽具的凹制，成为180度的半圆形竹竿造型才能满足铁画制作的要求。凹制竹竿的槽具有多种类型，槽口呈U形状，可以将平面的铁材凹制成半圆形。竹竿就是采用U形槽具进行制作的。制作时将槽具放置在工作台的铁砧上，将竹竿顶部或尾部的任何一端与槽具口方向一致平放。左手执稳竹竿，右手执两头锤以扁口部锤击竹竿，用力须均匀，先中间后两边，逐步将平面的竹竿制作成半圆。锻制竹节时，如遇竹竿较硬，不便凹制，可将竹节部反复加热退火，使其便于制作。用同样的方法将平面的竹竿打制成半圆形，然后再将它放在范本上进行校正、比对。对意蕴不达要求的地方，如竹竿表面不够饱满圆润可利用稍宽的U形槽具口反复搓制，直至竹竿的造型变得饱满、圆润、富有弹力，能够满足作品对意境的表现要求。以上就是用冷轧板制作竹节的工艺方法。这种方法比较简单，但需要专用模具，制成的

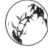

竹竿通常为半圆形。受材料厚薄的影响，在抗拉力、支撑力上有不同的表现与要求，所以可以根据铁画尺寸的大小以及对抗拉力的要求对制成的竹竿作填充，增加它的强度。同时也便于焊接，使制品变得更加刚硬、挺直，从而满足对竹竿的形与神的要求和塑造。

图9-2　锻制法竹节、竹枝制作

填充的工艺方法是选择适合的铁线沿制好的竹竿内边缘进行焊接，要求是焊迹干净、牢固。焊完后对竹竿的造型再次比对、校正，将焊接的边缘稍做打磨即可。制好的竹竿放置在范本上，组合、比对，检视它们的形与意是否能与范本一致，等待后续工艺的制作。

2. 古竹类竹节的制作

在铁画竹子的制作中，除了上述冷轧板冲制的竹竿外，也有用铁材直接锻成竹竿，再用堆焊打磨的方法制作竹节。这种工艺制作出的竹竿显得更加质朴、古拙，有浓厚的原始手工艺风味。加上大多与传统的国画墨竹形式相契合，古韵盎然，具有强烈的中国画意韵。

用冷轧板制作出的竹竿须经凹槽揲制，形态上可以简单称呼为空心的半圆。锻制古竹竿不需要凹制，是实心的立体状，强度上高于冷轧板凹制的竹竿。缺点是不适合大型竹制作品的表现。锻制主竹竿时，通常需要选择直径较粗的圆形低碳钢，如依据范本中竹竿的粗细度，常用有 8 毫米直径以上的钢筋、厚铁条等。所用工具有 5kW 电焊机、牛角铁砧、钳工锤，手钳等。

制作时，先选择铁材用电焊机加热进行锻制。在选材时需注意材料的粗细度要大于范本竹竿的直径，如范本竹竿的直径为 6 毫米左右，选材至少要有 8 毫米，才能满足锻制塑形的要求。锻制时，按范本将材料锻成方圆兼备的铁线，根据范本造型的粗细、转折等形式将铁线加热"做出"范本中竹竿的形象。反复比对、校正，使造型与范本一致。

将锻好的竹竿比对范本后，竹节部分以铁线材料焊制出膨大的"节"，焊好后用砂轮机打磨，初步打磨出竹节的自然形态。再进行另一边的焊制，方法相同，只是须注意两个竹节部分可以有宾主的区分（即为了竹节制作的方便，一般一个竹节是由两个部分构成的）。将两端竹节焊好后，仍须精雕细琢，利用砂轮机仔细打磨刻画竹节的形象，因竹节中部的裂缺砂轮机无法制作的，可以采用锉刀

手工锉制。经过反复地锉制，最终使竹节能够生动逼真，且带有笔墨的夸张色彩。

用相同的手法进行第二节的制作。与冲制法相同，制作时也须注意竹节之间的关系，即须紧密联系竹节的自然生长形态。通常竹竿的竹节密度是上下密、中间疏，即竹节是在根部粗而密、中间间距稍大、至顶时又密。并且在竹节的生长方向上并非同一形态，而是略有平正、上斜、下倾的变化等。这些都是竹节制作过程中须加以注意的地方。所以，在以同样的方法制作第二节时，可以改变竹节的方向，略微有所变化。竹竿竹节的制法还有其他的方法和形式，除上述的冲制法、焊制打磨法外，通过对范本笔墨造型的模拟锻制也是常用方法。它既是小品墨竹主竿的制作方法，也是各种制作中枝节的锻制方法。

竹梢顶部的竹节不仅有方向的变化，同时竹节的大小也随竹竿的粗细而变化，这种竹节的制作要比冲制法制作的竹节耗时费力。但是因采用铁材直接锻制而成，制成的竹竿更具有立体感、抗拉力、空间的支撑力都较强。所制竹节膨大逼真，略显夸张更能显示出中国画墨竹的笔情墨韵。

写节法的制法是按照范本中墨竹的主竿造型，选取适合的铁材进行锻制。制时须注意竹节的表现与书法的联系，即将竹节的膨大部位锻成隶书笔意的雁尾状。再将两段锻后的笔线交搭错开焊接，焊接时须牢固，焊完后对比范本校正造型，再按范本中竹节的写节法进行打制焊接。写节法通常有"八字法""乙字法"两种，是用行书的写法将竹节形象"书写"出来，表现出中国画独特的笔墨形式和审美意态。

这种方法和画竹法相同，是中国画墨竹画法的立体展现。还有绕节法也和此法相似，只不过是将竹节的书写形式改变为快捷的铁丝绕制。方法是将两段竹节锻打好，以同样的方法进行焊接，制作好竹节的膨大形式后用稍细的铁丝绕制出竹节的形状。这种形式较

为简单快捷，可以制作较为细小的竹节，是小件铁画竹子的常用方法。

空勾白描法也是竹竿的一种表现方法，它的表现形式和画法相同。既通过对范本笔墨表现的临摹，又以铁画的焊接方式整理成画，所以具有黑白分明、虚实相生的独特韵味。

总之，制竹须紧密联系实际、师法自然。在锻制竹竿、竹枝时以自然为师，努力将形象刻画得真实自然。同时又须严格按照范本的造型、形态、笔势、笔意等，通过严谨细致的刻画，将范本中的意境及情韵完整地表现出来，做到"真景逼而神境生"。

二、竹叶的锻制方法

铁画竹叶的制作方法大约有三种形式：即剪切法、锻制法、勾勒法。其中剪切法和锻制法比较常见，是铁画创作中最常使用的方法。

1.剪切法

剪切法是传统铁画竹叶的制作方法。从流传下来的清末民国时期的铁画作品看，竹叶的表面光滑、锻痕较少，竹叶的形态也比较质朴、古拙、明显具有裁剪的痕迹。同时也有竹叶的制法不太明确，质地比较厚实、表面肌理也不太丰富，边缘较光滑，似乎是以剪刀剪制的。可能是因为早期材料的缺乏而先将材料经火炉加热锻成薄片后再经剪切而成，这种方法制作的竹叶质朴浑厚、造型变化较少，有种简约之美。近代铁画早期作品的竹叶形式仍然使用的是剪切法，但是有了材料工艺上的变化。有的还使用了现代机械的冲切工艺，竹子的造型比传统的剪切造型变化大、形象更加准确、叶片的厚度比早期略薄。这种方法仍然在铁画商品中大量使用。在形式较大的特异型铁画中，因竹叶较大无法锻制或因耗时太多而仍以剪切法来进行加工制作。

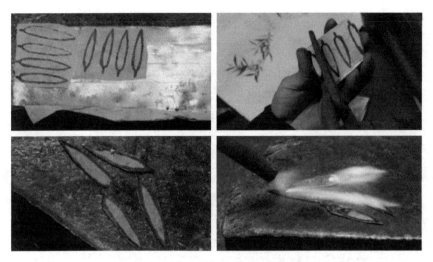

图9-3　剪切法竹叶制作：剪切步骤

剪切法制作竹叶的主要工具有：3kW电焊机、铁砧、钳工锤、手钳、剪刀、坑铁、喷火枪等，材料有0.5毫米至0.8毫米的冷轧板。制作竹叶和兰花叶有点类似。制作前需先按照范本中竹叶的大小设计出竹叶形态，或根据竹叶的形式用拷贝纸描摹，将冷轧板用砂纸稍加打磨除去表面的锈迹和污渍，用双面胶粘贴或刷上乳胶，再将设计稿或描摹的竹叶粘贴在铁板上。用手将它们抹平整，然后以专用的铁画剪刀剪制，也可以将剪刀固定在台虎钳上并配加力杆进行剪制。剪制时沿设计稿竹叶的边线剪切，对叶片尾部与叶柄的交接处可以采用錾刀补錾，使竹叶完整地剪切下来，要求剪切的竹叶造型准确、形象逼真。

将剪切好的竹叶放置在工作台或专门加热的用具上，用液化气喷火枪进行加热。退火加热需将竹叶烧至明红状，冷却后再进行加工制作。将冷却的竹叶除去污渍后用坑铁凹制，也可以用采子采制。为了丰富竹叶表面的肌理，可以用钳工锤的扁口部锤击竹叶的表面，锻制时心中须有叶片、叶脉的形象，做到以意领锤，但锻制时用力不可过大，只要将叶片表面击打出脉纹即可。

将锻击过的竹叶正面向上，顺着 V 型槽口平放，左手拿稳，右手执两头锤以扁口部击打竹叶的中线部位，使竹叶中线部位凹陷，两边向上翘起，幅度不必过大，略微下陷 2 毫米左右即可。用这种方法将全部的竹叶凹制。将凹制完成的竹叶按撰制兰叶的方法进行竹叶边的修饰，左手持竹叶的尾部，将竹叶正面向下、反面向上，以中线叶脉部分顺着铁砧的边线平放。右手执锤稍用力锻击竹叶片，使竹叶的表面变得平坦，并且随着撰形的受力略微有自然的弧面变化，使竹叶富有弹力。锻完一边后，再以相同的方法制作竹叶的另一面。完成的竹叶要叶面略微下陷、平展、从叶尾至叶尖自然成弧面状、形态自然逼真。对于过小的竹叶，需以手钳夹持制作，方法相同。

撰形完成后，还须对叶柄进行加工，使制作的竹叶便于组织焊接。方法是手持竹叶的尖部、将尾柄放置在铁砧的边角上，右手执锤锻击尾柄，将它收束成 1 毫米左右的竹叶柄即可。如果剪切竹叶时预留的叶柄部位较粗，冷作时不易制作，可以用加热退火后再锻制的方法进行处理。剪切法制作竹叶的劳动强度较低，能适应各种铁画竹叶的生产需要。

2.锻制法

锻制法制作竹叶的主要材料是各种不同规格的钳工锤，采用电焊机加热，再以两头锤锻制而成。具有制作方法灵活、能够适应各种中国墨竹画风格的特点，制作的竹叶形态逼真、肌理丰富、立体感强，是当代铁画制竹中最主要的竹叶制作形式。白描法也是锻制竹叶的另外一种形式，即采用铁线勾勒的方法。这种方法是以工笔白描的勾写方式来表现竹叶的形态，特点是精细工整、典雅秀丽。

锻制法制作竹叶的主要工具有：3kW 的铁画专用焊机、铁砧、钳工锤、手钳、坑铁等。铁丝根据范本中竹叶的大小形态，可备有多种规格。如 8#、10#、12#、14#、16#等。从常见的铁画制竹作品看，12#、10#、14#为多。锻制时，左手执铁丝，右手执钳工锤。铁丝加热至明红状态时，右手执钳工锤迅速将铁丝头部打制成尖锥状。再

213

根据范本中竹叶的形态的大小、宽窄、肥瘦、尖圆及长短等变化，迅速将铁丝初锻成扁平的竹叶状（此时须注意不能将铁材打制得过于扁平，须留有一定的厚度）。

将初锻的竹叶片继续加热至明红状，右手执钳工锤以扁口部用力锻击。落锤要准，依靠落锤的准确度将竹叶沿中线向两边分布拓展，锻制时心中要牢牢树立竹叶的形象，铁材受锻打的力量按照造型的要求不断延展、变化。在锻造竹叶尖部时需用力稍小、小心收拾，锻出竹叶大致的形象。将初次锻出的竹叶再次进行加热，用同样的方法从尾部锻击至竹叶的尖部，要求落锤准确。锻击处由竹叶尾至叶尖大致成直线状，锻击出竹叶的叶脉中间部位，然后再将竹叶加热，继续对竹叶的形象进行刻画。可以从竹尾开始，先将尾柄处的形态打出，即加热后沿中线两边锻制，叶片继续向两边拓展，使竹叶面的宽度符合范本的造型要求。

将竹叶继续加热，此时须注意加热不能以竹叶的边缘做交搭焊机的接触点，以免加热过程中烧坏竹叶（加热时须以叶片的正反面做交搭点，且加热的电流须用小挡电流）。对加热后的竹叶继续拓展锻制，落锤用力要稳、准确，先中间、后两边，将竹叶逐步打制成自然生长的形象。对落锤不准造成的竹叶边缘突出的地方，须及时修饰、整理，使锻击的竹叶形态自然、真实，锻击的锤迹凹凸有力、有强烈的质感。将锻好的竹叶按照范本的造型进行凹制撇形，方法同剪切法，凹制撇形后比对范本或以目测法估算竹叶的大小，从叶尾处留下3—4毫米的铁丝在仰錾上截断，以留作竹叶柄的锻制。

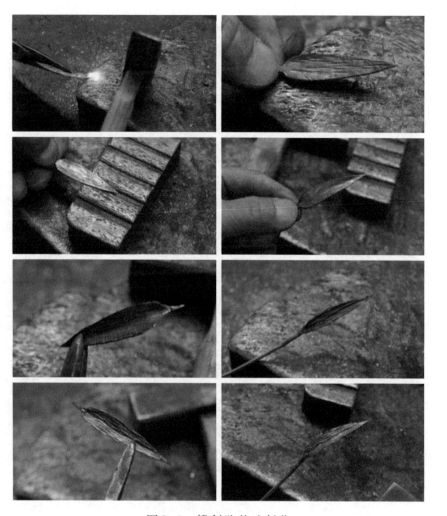

图9-4　锻制法竹叶制作

　　左手持冷却后的竹叶尖部，将尾部的铁丝用点焊机进行加热。加热后放置在铁砧边角上，右手执锤趁热迅速锻击铁线头部，方法如同"打方"，迅速将铁线锻成细线状。锻击时落锤要准确，不能锻击到竹叶的尾部破坏造型。打制竹叶尾柄时如果手法不熟，可以用小电流反复加热，多次锻制完成叶柄的制作。对于小型的竹叶，可采用手钳或镊子夹持打制。完成后将过长的尾柄用斜口钳剪去，留下4—5毫米尾柄留作焊接，小型竹叶则只需2—3毫米。

锻制竹叶对锤技的要求比较高，不仅要求有很高的准确度，同时对落锤的力度也要有很好的控制。这些技巧都是需要经过长期反复的制作练习才能获得的。勾勒法制作的墨竹竹叶形式以白描法的线描为主，体现出中国画以线造型的特色风貌。但在铁画制作中此类作品比较少见，而且尺幅不大，多为小品，在此不再赘述。

三、竹枝的锻制

铁画竹枝的锻制相对竹竿的制作简单。锻制时，主要依据范本竹枝的造型选择不同粗细的铁丝加热后进行锻制。锻出的线条形态以写实的圆形线为主，既要有竹枝自然真实的形象意态也需有绘画"中锋"用笔的形式。并且要注意笔味与锻打锤味的结合，即锻打的竹枝不能是单纯圆润的线性，还需要有锻打时提按顿挫的变化，体现出锻打的形式和风味，做到方圆结合、形神兼备，如同齐白石所讲的"妙在似与不似之间"。较粗的竹枝还需要制作竹节，方法是先选取铁线参以隶书的笔法打制成圆形的竹枝，竹节部位似隶书雁尾的挑笔状。用相同的方法再锻出相邻的竹枝，将两个竹枝雁尾挑笔的部分稍微错开焊接牢固，再以细的铁线绕制竹节，完成一段竹枝的制作。以同样的方法锻制完竹枝的其他部分，注意竹枝粗细过渡要自然，然后比对范本校正造型，完成后待用。

一般来讲，铁画竹子作品的制作和绘制竹作品相同，对细小竹节的表现往往忽略不计，主要注意笔力、笔意的表达。在整个铁画制竹作品中，除了竹竿多采用冲制法制作外，大的竹枝锻法如前所述。除了因作品尺幅大小的需要，在竹节上会有不同的制法，其余竹枝的制法大部分都是相同的。在小枝的锻制上则随意性较强，笔线的方圆肥瘦、正侧厚薄等变化十分丰富，起笔时的形态也多种多样，锻出的线条造型更有绘画笔味。但无论何种变化，都要表现出竹枝的刚直与挺拔的生命力，切忌锻出的铁线疲软无力、缺乏生气。总之，铁画竹枝的锻制既需注重写实的表现，也需要结合范本达到

写意的再现，将写实、写意相结合，加上锻制时恰到好处的刻画，从而形成铁画制竹的独特韵味。

第四节　竹子整体的焊接与整形

一、竹叶、竹枝的锻制

铁画在制作中主要工艺有三个方面：一是锻制，将铁材加热按范本的图形锻打出造型；二是焊接，即将锻制出的铁材造型拼接焊连在一起；三是整型，即是在焊接成形的基础上按照范本中画面表现出来的形态进行整理，使焊接的造型不仅连接成完整的画面，同时，制成的画面还需要与范本空间意蕴一致。铁画竹子的制作在竹竿、竹枝、竹叶的组织焊接上也遵循这样的方法，焊接中所涉及的主竿与大枝的焊接、竹枝与竹枝的焊接，还有竹叶与小竹枝的焊接等都需要按上述的要求进行。尤其是在竹叶与小枝的焊接中，不仅要将竹叶焊得牢，还要通过反复比对范本，使焊制出的竹叶造型能与范本大致相似。同时需要注意竹叶之间的穿插避让与形式的关系，使焊接出的造型既符合范本构图形态，又有生动的空间韵味。再经过枝与枝的焊接，完成整个画面的制作。竹叶、竹枝、竹竿的焊接，成画的工艺流程是比较复杂的，尤其是在竹叶、竹枝、竹竿的空间构成与绘画的笔墨表现形式上。铁画制竹还没有固定的形式可供参考学习（中国画墨竹的绘制风格多样，其笔墨形式在空间的点线面的交织转换上复杂而丰富，铁画制竹在表现这种绘画的形式时方法各异、手法多样），所以，初学可从简单的小枝与竹叶的组织焊接逐渐扩大到其他竹枝的焊接，即先可从简单的局部入手再扩展到其他复杂的部分，最终完成整个画面的制作。

1. 小枝及上仰叶的焊接

铁画制竹时竹叶的焊接主要是从局部某枝的第一片竹叶焊起，也就是范本中绘制墨竹着叶的最后一个竹枝与竹叶的构成部位，即主枝到次枝再到末枝后着叶的部分。这里是竹叶主要生长布势的地方，即第一片竹叶生长处。由第一片竹叶的焊接，再依据范本竹叶布势的造型，逐渐梳理出局部完整的竹叶布置形式。进行逐一焊接、整形、制成画面，再用同样的方法对画面中竹叶的组织造型进行梳理、组织、焊接，结合已经焊接完成的竹叶部分，进行构成上的组织安排，再焊接成画面。然后对比范本，进行造型整理，使焊制出的画面结构与范本一致，在竹叶与竹叶之间也要有逼真的立体感，就可以完成制作的要求了。

通常，着叶的竹枝都是最小的枝，并且在竹叶生长的方式与形态上有丰富的变化，正、侧、偃、仰、宽、窄、长、短等。这些变化形式对竹叶的焊接都提出了不同的要求，焊接时需注意竹叶在空间里相互的关系，使焊制出的造型能满足画面意趣的要求。绘画上对竹枝的小枝画法讲得很明确，如上仰枝的鹊枝法、鹿角枝等，这些竹枝的用笔短而方劲，以此来表现竹枝的挺劲与活力。铁画在锻制小枝时多用方形线来表现竹枝的刚直挺拔，但刚中又要有柔的意态，即线条上需方圆兼备、刚柔相济。锻制的小枝形态似"钉头鼠尾"，锻好小枝后，可根据范本竹叶的布势次序来进行焊接。同时，对竹叶的组织方法可以参考古代墨竹画法，如《芥子园画传》等。

古人画竹，是画好竹枝后再从枝上生叶，随形布势，讲究笔墨的疏与密、聚与散，有较强的概括性和自由性。焊制竹叶无法像绘画那样自由和随意，它往往是从枝的第一片竹叶焊起。如《芥子园画传》中竹叶的布势，仰上叶时"一笔横舟"式。即如果所制的铁画竹子叶面向上，则第一片竹叶与枝的关系往往是向上，即叶与枝顺势生长。焊这样的叶是容易的，焊制时左手执枝、右手取叶，比对范本的着叶位置后，双手持稳焊件将它们平稳地放置在焊机头上，

根据焊件的粗细大小，选择适合的焊机电流挡位。如焊件直径在2毫米左右，可采用较小的电流，如3千瓦焊机的2、3电流挡进行焊接。焊接时，用双脚踏下焊机踏板，用焊机头压住焊件，不可晃动。再用右脚掌轻触焊机的行程开关，通电后迅速松开电源对焊件进行一次"点焊"，经过点焊的焊件因通电拉弧，已经黏合在一起了，只是并不牢固，然后双脚继续下踏焊机踏板，将焊机头下压焊件，稍用力，不可松懈。右脚掌下压行程开关，接通电源再次进行焊接。持续双脚下压焊机头两秒钟，待铁件受热熔化经过焊机压迫连接在一起时，迅速松开双脚，将焊件放置在范本上，检视焊点的位置是否符合范本的要求。待冷却后用手钳及时调整竹叶与小枝的空间形态（即按竹叶在范本上的透视造型进行塑造形态），检查焊接是牢固。焊制的竹叶柄是否如生长般自然，如发现有多出的焊点毛头、毛刺须及时修整，使焊迹浑然天成，没有明显的痕迹。

　　然后再焊接第二片竹叶。第二片竹叶如有极短的小枝，就需要选择较细的铁线按范本的笔意、笔势锻制，锻制后用焊制第一片竹叶的方法进行焊接。焊接后同样须检视焊点是否光洁无毛刺，检视正常后再将此片竹叶焊制在小枝上。一般来讲，在画竹时叶与叶大致是以三片五片为一个单位进行组织的，所以在竹叶的焊制组织上也需按照范本中叶与枝构成的次序来进行焊制安排。由少到多、由简单到复杂、由个体到全部，逐步地焊完全部的组织部件。

　　绘画上讲究叶的形态，即从上仰、下偃的各种形态中分辨出竹叶老嫩及风晴雨露的姿态形象。如新篁、嫩竹、晴竹叶多上仰，雨露竹叶老、叶多下偃、下垂等。在铁画制竹中，上仰的竹叶容易焊制也好组织，下垂的竹叶较难，这是由竹叶的组织方式决定的。上述讲了单片叶的焊接及第二片叶的焊接，这都是容易学习的。到了第三片叶的焊接时，焊接方法虽不变，但组织方法产生了变化，也就带来了焊接层次上的变化。

　　古人画竹在组织竹叶时有"一笔横舟""二笔鱼尾""三笔飞雁"

"四笔交鱼尾"等方法。制作铁画时，焊接这些竹叶形态时一笔、二笔、三笔可能都不难，难在四笔、五笔、六笔之后的层次安排。这种安排是需要在铁画中进行再创作，它主要的特点是需要创造新的焊接点使范本中相互交叠的叶片形成焊制结构，并通过焊接、组织，使制作出的图形与范本一致。所以，在整个铁画制竹时上仰叶易制，下垂叶较难。这不仅仅表现在下垂叶的组织形式变了，同时焊制后的处理方法也变了。上仰叶焊制后不需要过多地整理，只要将每片竹叶按范本的形态进行穿插、交架，将每片竹叶在空间中的正、侧、转、折、翻等形态经过焊接，整理出造型、表现出范本的透视和空间意蕴就能达到创作的要求。下垂的叶片则需要反转，形成下垂的形态，焊接、造型都有新的变化。

2.下垂枝叶焊接

下垂枝叶与上仰叶不同，上仰叶每片叶大都带有叶柄或小枝，焊接时可以做到"焊有着点"。下垂枝叶则叶柄，小枝多为叶片翻折而遮盖，呈现出"笔断意连"的形式，竹叶的正侧转折也比上仰叶复杂多变。当写意的竹叶变化为写实的竹叶进行焊接时，困难也由此而生。

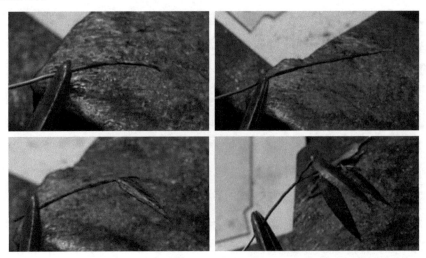

图9-5　竹子的焊接

220

焊接下垂叶时，焊法和上仰叶没有什么不同。但在焊制时有些竹叶为了表现它下垂时的生气，并不是按范本中竹叶下垂的形式直接焊接，而是将竹叶先按上仰式焊接，趁热用手钳夹住竹叶向下反卷拧动，使它产生下垂的动势。其特点是竹叶虽然下垂，但叶柄至叶尖有种微妙的弧线形，它产生的弹性的张力让人觉得它仿佛是有生命力的。为了产生这个弹性的张力，大多数的下垂叶都需向上焊然后再向下扳制，制造出它虽然下垂，但又似乎想反弹的动势。

所以，焊制这种组织形态的竹叶一是要焊牢，焊点要干净无毛刺；二是要预见竹叶翻转下来的位置与范本造型大致相近；三是能合理安排好焊接的先后次序；四是组织焊制中为没有焊点的竹叶找到新的焊点，如增加短枝、延长叶柄，或不按写实法表现，以范本的写意笔墨法来表现等，（即按照范本中竹叶的笔墨形式直接焊接）完成画面的组织焊接。

在这种小枝与叶的组织焊接中，"破"的方法最为重要。画竹上的"破"是指在组织竹叶时用一笔与另一组进行交搭的方法。如《芥子园画传》竹篇所讲的"破个字""破分字""七笔破双个字"等。指在画竹中如何组织画出的竹叶达到形式美的要求，这些方法对铁画制竹同样重要，有重要的参考借鉴价值。但在铁画中，"破"还有另外一层含义，即通过破的方法，重新组织枝的关系，给竹叶找到另一个"焊有着点"，使画面产生丰富的层次感和立体感。这是"破"法在铁画制竹中一个重要的功能。所以在铁画制竹的时候，怎样焊接组织竹叶、竹枝的关系，就必须懂得怎样"破"。使这个"破"既不破坏范本原有的结构美、笔意美，又能强化和突显范本中原有的空间美。从而使制作出的铁画作品既能保持绘画原作的风貌又有铁画自身的特色，超越绘画。在焊制下垂的竹叶时，就需要充分考虑这种"破"的方法的灵活运用，使制作出的作品合乎范本的要求，达到艺术的美。

3.枝与枝的焊接

竹枝的焊接不同于任何一种铁画花鸟画中树和植物的焊接，这是由竹枝的生长特点决定的。即竹枝的出枝点大都是有竹节处生发的，在竹枝的焊接时尽可能地做到将枝焊接在竹节处，这是铁画的写实性表现形式决定的。当然也不是必须焊在竹节上，有时也须按范本的出枝情况来决定。

铁画在处理焊接时常服从于层次的制造和视觉欣赏的要求，处理枝的焊接层次大多是以前后交替焊接的方式进行。通过错开焊点，利用铁材自然层面的厚薄焊制出枝与枝前后及透视的关系，这种方法在处理竹枝上的各种笔墨关系时也是同样适用的。即如有一主枝上并列的三段笔墨线条，焊接时须按范本中笔墨的空间前后形式，依顺序错开焊接来达到错落有致的层次美，和生动的意蕴美。焊制枝与枝的连接时也不可有毛头、毛刺，焊接时多将焊点安置在铁材的背面，以免影响作品的美观。必须将焊点放在正面的，须将上枝的焊头略为修饰，使焊头的切断圭角消失，焊制后再以焊机烧灼，使焊点变得浑然模糊、不易被察觉。

焊制竹枝的电流要稍大于焊竹叶，但也须视具体的情况来决定。如直径在3—4毫米左右的铁件，通常为3千瓦焊机的4—5挡，焊时须动作迅速。小于这个直径的仍须用2—3挡的小电流焊接，动作可稍缓。总之，竹枝除了它自身的生长特点在焊接中须加以注意外，它具体焊接形态须依范本而决定。比如枝与枝之间的暗插、枝与主竿之间的穿插等，都须要根据范本的笔墨透露出的空间意识来进行焊接。使焊接整理出造型的笔意、笔势及空间意境能与范本高度一致。

4.主竿、枝的焊接

通常在水墨竹子的构图上，除了大中幅的作品有主竿与枝的关系。比如竿上生枝，竿上生枝的绘画技艺古代画谱中已有论述，具体的表现也是以写实为主，离不开观察竹子的自然生长规律。如果

是制作此类铁画竹作品，须按照范本中竹枝的出枝点进行焊接。但须注意竹枝的生长出枝与全部构图间的穿插关系，既须照顾到出枝的完整性（绘画作品中的气息的连贯性），又兼顾装裱时的观赏性。大竿出枝焊接如此，小枝间的避让衔接也如此。都要服从画面的平整度与装饰性、观赏性。

在中小件作品中，主竿往往没有出枝的情况，也就不需要进行枝与竿的焊接。但是须注意枝与主竿的交搭穿插关系。比如枝从主竿后穿过，这种情况可以进行调整。有时为了枝的形象的完整性，可以将枝调整到主竿的前面，也可以将枝按范本中主竿与枝的关系进行焊接，焊完后进行造型的整理。总之，在竹竿与枝的焊接时可以依据范本的造型要求或个人的审美偏好进行创作，完成画面的制作。

二、整形、装裱

铁画的制作过程始终贯穿着整形，整形即造型。也就是说，从铁画制作初始部件到焊接部件时，就已经严格比对范本进行造型的创作、整理了。比如本章在竹叶、小枝的焊接中，每焊一片竹叶都须及时地用手钳夹持焊件比对范本的造型定形。使竹枝与叶的焊接形态与范本中表现出来的动态意蕴一致，这就是整形。整形的基本目的和要求就是使制作的画面能与范本中的形、神、意、韵相同。

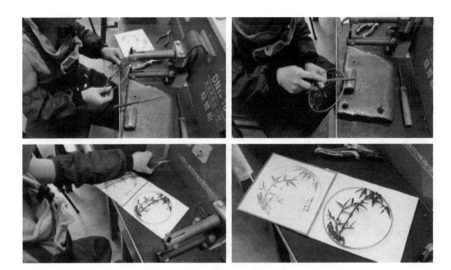

图9-6　竹子的组装　储莅文锻制

　　所以说，整形必须从刚开始贯穿到作品的结束。比如，制作主竿时就须反复比对范本，使主竿的形式、动态能与范本形象高度相似。制作从枝时，也须反复比对范本，整理、修饰所锻线条的意态能与范本的笔意笔趣相同。待到焊制时，不仅需焊制的位置无误，同时也需将焊件整理出它在范本中所显示出来的空间动态、意趣，这些都是整形的基础。

　　铁画作品的整形都是建立在制作中整理造型的基础上的，只有制作中做好每一步的整形工艺，最后的整形才能水到渠成。当然，最后的整形也是有要求的。因为铁画作品装裱后大多数是浮雕类的形式，所以在最后需调整各部分的焊点、焊层，以满足装裱后浮雕的表现形式。总之，最后的整形就是要把握总体的感觉，使各部分调整后能达到和谐美观的目的，这就是整形的目的。整形后按照画面的平整度需在适合的位置焊上钉脚，以便装裱。

　　通常焊制钉脚的办法是将制作好的画面平置在工作台上，预想它装裱后呈现的状态。比如画面应该呈现的浮雕感，哪里需以钉脚固定，哪里需以钉脚锁住使层次更加美观等。然后在相应的点上根

据画面的大小选用适合的铁线焊制钉脚，小型作品一般以18#铁线焊制即可。

焊制前将铁丝剪成2厘米左右的线段，焊制时先将钉脚放置在画面背面相应的位置，用焊竹叶的方法轻点焊机使铁丝初步焊接在画件上。然后双手端平画面，再用电焊机加热焊接，此时注意力需集中在双手所持的画件上，尽量保持画件水平。如有因焊机压力造成画件下陷、弯曲变形的，须以加热的形式及时纠正。钉脚焊制完成后，用手钳将钉脚根部向上拧起90度，并以手钳左右拧动几次，检查钉脚是否焊接牢固。用相同的方法将画件上所需钉脚全部焊完并检查是否牢固。没有异常情况就可以等待后面的除锈、酸洗、配框的装裱工作了。

小结

铁画竹子的制作工艺，重点在于竹竿的冲制、竹叶的锻制与焊制。其中竹叶的焊接与组织是最不易掌握的部分，初学者可以从简单的范本入手，由易到难、由浅入深、循序渐进地逐步掌握。对于主竿、大枝、小枝的锻制，初学者应以自然为师，从现实生活中多观察竹的自然形态及生长方式。同时也需要以古代的画谱、画论为师，学习绘画的用笔形式与表现意蕴，这样在竹子的制作过程中就能将写实主义与表现主义相结合。做到巧妙变化、随式而作（依照范本造型有所取舍），创作出满意的作品。

第十章　菊花的锻制

扫描二维码
观看锻制视频

第一节　锻制菊花的工具与步骤

一、锻制菊花的主要工具

制作菊花的工具：脚踏式点焊机、鸭嘴锤、圆头锤、手钳、铁砧、钝口平錾、弧形錾子、半圆錾子、仰錾、锡块、椭圆头錾子、坑铁、铁皮剪刀等，以及各种形状的小采子。在制作某些特殊局部时，可根据画面需要临时制作辅助工具，其中这些工具又有大、中、小号之分。

主要的材料有：普通的各种规格的铁线、低碳钢类材料、钢筋、铁条等。板材有0.5—1毫米厚的冷轧板。

二、锻制菊花的主要步骤

1.花头的制作：设计、制作、铆接花头

2.菊叶的制作：设计、下料、制作、焊接

3.菊花主枝的锻制与焊接

4.整体的焊接整形

第二节　锻制菊花的前期准备

一、设计画稿：

初学菊花制作可选简单的小写意菊花国画作品作为范本，也可以自行设计构图进行制作。对白描类作品只要经过适当的修改也可以作为制作的范本。

图10-1　设计画稿

白描菊叶的画法结构清晰、动势明朗、容易被理解和把握。菊花头的形态画法以没骨法为好，因其造型最接近铁画菊头的表现形式。一般来讲，初学者以选择折枝法最为容易掌握。当然，也可以自行设计，设计时主要以水墨线条的形式来表现菊花的枝、叶，以没骨法画花头即可。菊花的制作除了这些没骨写实的表现方法外，白描勾勒的勾花法也是一种形式，可以根据学习的需要进行练习。在传统的梅兰竹菊的题材中，菊花的构图和画法大都比较简约，常以菊花配合简约的山石构成画面，制作成的铁画风格粗犷，具有单纯的简约之美。初学制作菊花的选稿范围很宽泛，可以根据学习的目标和需要进行选择。

二、审稿校稿

初学时选稿不宜过于复杂，通过选择简单的范本，在制作中体会选材、制作与材料对铁画风格技巧和韵味的影响，能够更早地进入到铁画的创作状态。

当然，和其他铁画题材审稿一样，审稿中仍需对画面传达出的风格意蕴有初步的感受，对画中菊叶的各种姿态做初步的创作构思等。铁画审稿阶段不仅要对范本进行考察与体会酝酿，同时也需要对相关的绘画知识进行补充学习，获得相应的鉴赏分析能力，才能在审稿时准确地抓住范本作品的艺术感觉进行铁画的创作。总之铁画制作离不开创作前的认真准备和酝酿，只有考虑充分、周到、详尽才能制作出优美的铁画作品。

第三节　菊花的锻制过程

一、菊花头的锻制

铁菊花头一般做三到四层重叠花瓣，花瓣每根卷曲向花蕊层层包裹起来，具有很强的雕塑感。但铁画多属墙面挂饰画，艺术表现形式有一定的空间局限性。故要用空间压缩技法制作出半立体、表现出圆雕视觉效果的菊花。铁画菊花制作在选好范本后，首先是根据范本中花头形态的大小设计出相适宜的菊花头，以便进行制作。通常一朵菊花头由里、中、外三层花瓣组成。由里至外，每层卷曲相抱、层层重叠错落、极富有写实性。设计花头时就是根据这样的写实性造型先用圆规画出一个最大花头的外圆，考虑到铁材在制作菊花时需要弯曲，视觉上会变小。例如范本中的花头为10厘米左右，设计铁花头时直径最大可以放大到15厘米。通过这种预先放大的设

计，使制作出的菊花头能与范本中绘制的花头大小相近，近似范本造型。

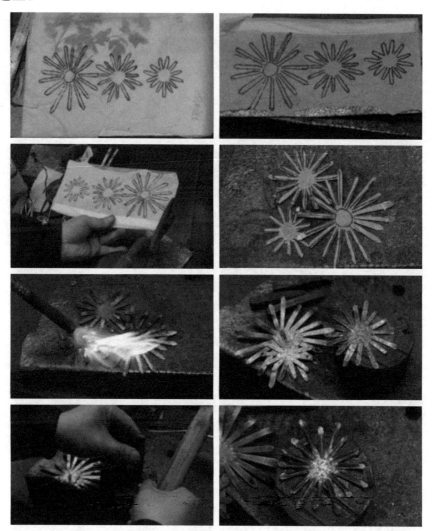

图10-2　菊花头的第一种锻制方式：拷贝图案、剪切步骤

　　设计菊花头时，用尺子量好花头尺寸，然后将尺寸放大30%画出最大花头所需的椭圆，并在椭圆中心点上再画出一个直径约2厘米的小圆。以小圆的外边缘向椭圆的边缘画放射状直线，每两条直线的间距就是花瓣的宽度。并且花瓣的宽度须根据花头的大小而有所

229

变化。一般外层的花瓣稍宽、里层的稍窄。同时，可根据花头的形态来决定花瓣的密度。通常花瓣的密度越大，制成的菊花头层次就越丰富、造型就更加逼真生动。

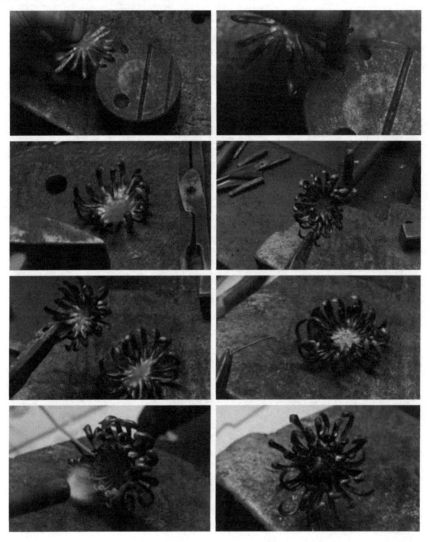

图10-3　菊花头的第一种制作方式：采制步骤

设计好第一层后，用同样的方法设计第二层，要点是花瓣的直径尺寸要比最外层略小2—3厘米。最里层的花瓣设计也是同样的方

法，画出的圆形直径也需比第二层圆略小2厘米左右，在设计菊花头花瓣时需注意花瓣每层的宽度都大致相同。同时，这三层花瓣的中心点是在一个同心轴上，并留有1.5厘米左右的圆形空白点，方便以后的铆制或焊制。并且，设计出的菊花头花瓣条的长度，要根据花头制作造型的需要有长短不同的变化。每层的花瓣条的长短参差要相互配合好，这样才能制作出造型优美的菊花。设计好菊花头的图形后，选择0.5—0.8毫米厚的冷轧板，剪取适当的块面、用砂纸将冷轧板稍做打磨，除去表面的锈迹和污渍，刷上白乳胶或粘贴上双面胶，用手整理抹平好贴在上面的设计稿，用手剪进行剪切下料。

剪切时可将手剪固定在台虎钳上，加上加力杆，可先将花头设计稿从冷板上剪取下来，再进行剪切。剪切时沿着设计稿花瓣条的边线逐条剪切，从外圆的边缘剪至同心圆的边缘，可以按逆时针剪制，这样剪制的花瓣不易翻卷、多呈直线条，有利于后期的制作。剪切后对同心处不易剪除的铁材可以用小锋钢錾刀刻除。用同样的方法将另外的花头也剪切完成，将剪切好的花瓣条逐条进行修剪。

修剪时须注意范本花形的姿态以及花头上仰时的透视关系，对花瓣的长短再进行造型的设计剪切。逐条将花瓣的头端修剪成匙形圆头状，用同样的方法将全部的花瓣条修剪完成，待后续制作。

花瓣条剪切完成后，放置在工作台上，轻锤平整后进行退火。退火时须将铁材加热至明红状，冷却后除去表面的污渍，进行花瓣的采制。采制花瓣条有多种方法，常见的方法就是用一字采子和相应的坑铁直槽（通常这种直线凹槽的宽度大约在3—4毫米，深度2—3毫米）。制作时将花瓣条放置在直线槽口上，用直线采子压住花瓣条的中间部位。左手执采子平稳压实，不可晃动，右手指两头锤击打采子的顶部，使花瓣条受力凹陷于槽具口中。右手执锤继续用力击打采子，使花瓣条凹陷深度达到1.5毫米左右，中部下落，两边向上大约呈90度夹角。用同样的方法，沿花瓣条中线继续采制，采制时的线迹须呈直线状。花瓣条头部留下4—6毫米不必采制，留作

冲制匙状瓣头，将花瓣条全部采制完成（此法也可在锡块上制作，工具手法相同）。

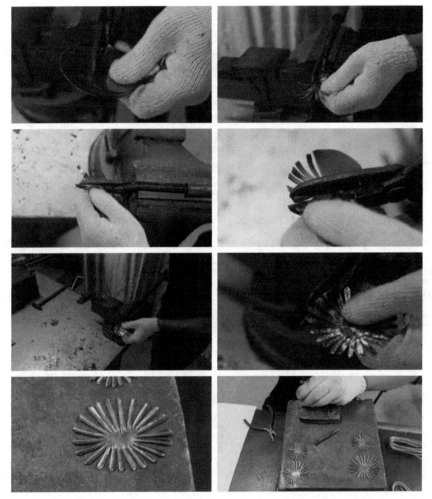

图10-4　菊花头的第二种制作方式：直接剪切步骤

　　将采制好的花瓣条平置在锡块上，左手执冲压花瓣头的工具。如常用的椭圆形采子，压紧后右手执锤用力锤击采子的顶部，使花瓣条头受力下陷，形成汤匙状。反复用力锻击采具的顶部，使花瓣头继续下陷2—3毫米左右，取出后再用同样的方法继续采制其他花瓣头，直至全部冲制完成。要求是冲制完成的花瓣头造型饱满、圆

润有力。将冲制好的花瓣头稍加整理平整，再进行花瓣的塑形采制。

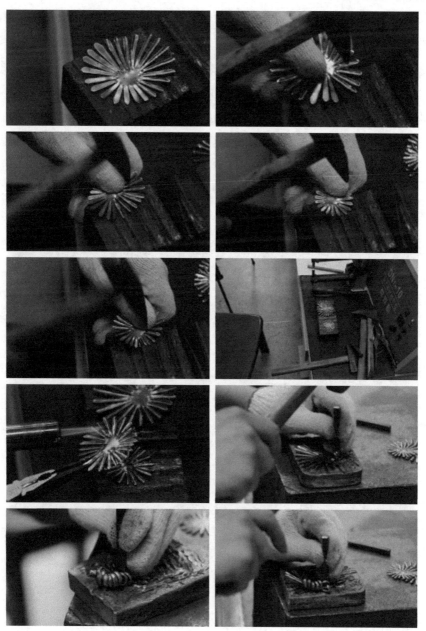

图10-5 菊花头的第二种锻制方式:采制步骤

菊花花瓣头采制完成后，还须将花瓣条采制成半圆的管状。采

233

制花瓣条既可选择在锡块上制作，也可选择专用的模具进行制作。采制菊花头花瓣条的模具匙形头有大、中、小三个规格，采制时根据花瓣匙头的形状大小来选择适合的采具和匙形槽。采制时，将菊花匙头模具平稳放置在工作台的铁砧上，将花瓣的匙头平置在匙形凹槽上并以左手执匙头采具压住花瓣匙头，右手执锤稍用力锻击采子的尾部，使花瓣的匙头陷落进匙形模具中，并随着槽具的形状自然弯曲。左手将花瓣匙头稍向右移动，右手执锤继续稍用力冲制采子。

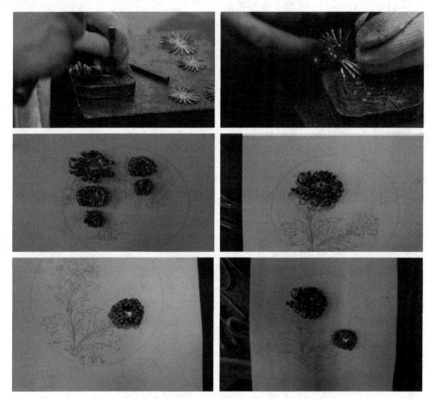

图10-6　菊花头的第二种制作方式：组装步骤

采制时沿花瓣的中线移动采具，使花瓣条受力冲制成半圆的管状。用这样的方法，通过左右手有节奏地、同步地协调配合，将花瓣采制成自然向内卷曲的半管状形态。并且随着花瓣的逐渐弯曲，由匙

头处形成的半圆管状花瓣到花瓣尾部时，渐之平复。使它的形态能符合菊花的自然生长的形状，这样的处理也有利于后期花形的塑造。

制作过程中要注意花瓣条匙形饱满，采制出的管形瓣条弯曲流畅、自然卷曲成菊花的初步形态。瓣条长短自然，无明显的弯折，全部采制完成后待用。

二、花蕊的锻制

菊花花蕊的制作有多种形式。传统的工艺方法是用较细的铁线将其头部卷曲，再经稍加锻制形成各种不规则的卷曲形半椭圆，再经焊接而成。

具体的方法是：选择20—22号普通细铁线，退火后待冷却，用手钳或尖嘴钳夹住铁线头部约2毫米稍用力扭转钳头，将铁线头卷曲成小的椭圆。用两头锤稍加锻打形成多变而不规则的形态，再用剪刀剪切出1.5厘米左右的小段，用0.5—0.8毫米厚的冷板按花头中间预留的同心圆大小，剪制出相同尺寸的小圆片。然后将花蕊条逐条焊接在小圆片的四周。根据个人对花蕊造型的审美偏好，可以在焊制时将花蕊的长短焊接得稍有变化，也可将花蕊丝焊制的密度增大一点，通常最少需要焊接到30—35根左右。

制作花头除了上述的花瓣、花蕊外还需要再制作一个多角形的花萼，一般为六角形或五角形，直径2.5厘米左右，大小能盖住菊花头底部的同心圆。将这些部件制作完成后即可以进行花头的总装焊接或铆制了。传统菊花头的制作受设备与工艺技术的影响，大多采用铆制工艺进行花头部件的组合制作。方法是将制作好的各部件在中心点上打制一个小孔，再将铁材锻制成菊枝，并将菊枝固定在台虎钳上，依次将花萼、花瓣、花蕊依照花头的层次串连在铁件上，然后进行铆制。铆制时用锋钢錾刀将菊枝头剔开呈十字状的口，用冲具冲压使铁件头反卷下扣住菊花头的各部分，再用冲具冲平铁件头，因其上下受力而产生变形，并牢牢地夹住菊花部件，完成菊花

头的铆制。这种方法随着点焊机的出现，逐渐被焊接法取代。

菊花头大多数为电焊机焊制，具有省时省力、焊接牢固的特点。它的方法是先将最大的花头与花萼进行焊接，焊接时将花萼的中心点与花头的中心点对齐，用焊接机将它们焊接在一起。然后再将第二片花头放进焊过的花头中，调整各花瓣的位置，使各花瓣相互错位，然后将它们用电焊机牢牢地焊接在一起。用同样的方法将最里面的一片花头焊接在一起。最后将花蕊挑成竖直状，将它与花头焊连成一体。为了造型时的方便，可用粗的铁线略微锻制将它与花头焊制在一起，然后将花头进行退火，待冷却后进行造型塑造。

菊花头的形态完全是写实的。塑造形象时，左手执花枝、右手执手钳将花瓣条按真实菊花的形象进行制作，有的花瓣须伸展，就用手钳将它拉出伸展的样子。有的花瓣须收缩卷曲，就用手钳将花瓣向里卷制，并且花瓣条之间需错落有致、穿插交错有序、有正有侧、有上展有下垂……形态自然逼真。将花瓣整形完成后，再用尖嘴钳将里面的花蕊条逐条进行整理。要点是将它们整理并覆盖住菊花头中心的焊迹处，使花头变得更加美观，花蕊要疏散得自然，也可以按花头的动势倾向一侧，制造出花头的意态。对在塑形时不易整理的花瓣条可以用火枪继续加热，以左手持住花枝、右手持手钳，趁热对花头形象进行塑造。

菊花头整体完成后，用毛刷清理表面的黑壳及氧化物。将花头后的铁线剪断，留下5—6厘米的铁线，作为后期菊花整装备用。菊花蕾的设计制作与上述方法大致相同，造型时可按"握拳伸指次第开放"的方法制作出菊花将放未放的形态。同样，也可以先焊上一段短柄，留待后期的焊接。

三、菊花叶的制作

菊花叶的制作与绘画表现形式密切相关。其根据画面构图布局、菊花头的墨色浓淡、所占的空间体积等多重因素，而选择不同的画

法以协调画面和统一笔墨风格。菊花叶子的画法分为白描、小写意、大写意、工兼写等。因铁画工艺的独特性，有时一幅画面里有多种菊花叶子的画法，无论何种画法、何种锻制技艺，一切为铁画菊花的整体艺术效果服务。菊花叶的画法和笔墨形态直接影响着铁菊花的制作。总体上讲，铁画的创作就是以国画为范本，兼笔意肌理及雕塑的空间表现形

图10-7　菊叶制作：拷贝图案、剪切步骤

式，运用铁材经过特殊的制作工艺来表现出国画的神、形、意、韵以及雕塑的空间形式美等。菊花叶的制作就是根据范本的造型及笔墨形式，采用錾、锻、揲、焊等复杂的工艺制作。使菊叶的形象既要形态逼真、气韵生动，有强烈的写实性特征，又兼有国画之神韵、雕塑的视觉冲击力。

　　制作菊叶的主要工具有各种锋钢錾刻刀、冲錾、坑铁、锡块等。

材料为冷轧板。铁画菊叶选材通常选用0.5—0.8mm厚的冷轧板进行制作。制作的工艺流程为临稿、下料、锤揲、焊接等环节。菊花叶的生长有多种的形式，有正叶、长叶。以裂度分有浅裂、深裂，这些叶的形式在绘画中有各种概括性的表现。不管哪一种画法，在制作铁画时，对叶的制作方法都是先临摹上稿，再经镂刻下料后进行深入的刻画。准备好合适的冷轧板，常用0.8毫米厚度的冷轧板，将透明的拷贝纸覆盖在范本的菊叶上，按范本菊叶造型轮廓进行勾勒、拷贝。如果菊叶

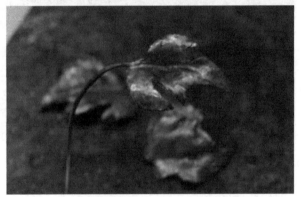

图 10-8　菊叶制作：采制步骤

的脉纹清晰，也可以同时将他们勾勒在拷贝纸的图形上。

　　在铁板上用细油性笔大致按画稿中的菊叶外形尺寸比例画好菊叶的轮廓线，再用刃口宽度约为5毫米的锋钢錾垂直平压在画好的外形轮廓线上，左手捏紧锋钢錾，右手拿锤敲击锋钢錾刀末端，每一

锤力度以錾刃够切开菊叶即可。镂刻时以锋钢錾刀口沿着菊叶造型的轮廓线进行錾刻。左手执锋钢錾均匀移动并敲击，每次移动时錾刀的尾部压住前刀刻口的四分之一处，即压住1毫米左右。然后右手执锤用力敲击锋钢錾刀的顶部，将冷轧板镂刻至穿。以这种方法将菊叶的轮廓线全部錾刻完，将菊叶从铁材上取下，要求錾刻后的刀痕切口整齐、无过多的毛刺，用同样的方法将全部的菊叶錾刻完。再轻捶菊叶至平整，将每片菊叶放置在画面中的相应位置上，检视它们的造型是否一致，然后根据叶脉走向进行錾刻。

通常菊叶的主筋脉纹较粗，从筋脉纹略细、主筋脉直、从筋脉纹略有弯曲的弧度，根据这些叶脉纹的特点，錾刻脉纹时须选用各种弧形的顿口錾刀。制作时，将菊叶放置在锡块上，执浅弧口錾刀，将它按照錾刻下来的菊叶主脉的线描位置放置，右手执锤用力敲击錾刀的顶端，使錾刀受力錾刻出清晰的脉纹。一般靠近叶柄处的叶脉纹较粗，可以敲击力度大些，錾刻得粗一些、深一些。然后移动錾刀向叶尖边缘处錾刻，敲击稍轻些，每锤錾刻痕迹能与前一錾口自然衔接，没有明显的接搭痕迹。錾刻的纹路深度略小于前一錾，然后继续向叶尖处移动錾刻。方法相同，用力逐渐减弱，使錾刻出的叶纹由粗渐细，符合叶脉生长的自然特性。錾刻叶脉纹时，不必刻至叶尖边缘，须留有余地，刻制时也需注意敲击力度的控制，不能将冷轧板錾穿，影响后期锤揲制作。主筋脉刻制完成后，再刻细筋脉纹。细筋脉纹也用弧形錾刀制作，同刻制主筋脉纹相似，刻制细筋脉纹时与主筋脉纹相交的地方可以刻得深一点，至叶的边缘逐渐轻细，表现出叶的自然生长的真实的形态。方法是将弧线口的錾刀按图形中叶脉纹的线迹放置，右手执锤敲击錾刀的顶端，将叶脉纹錾刻出来。全部菊叶錾刻完成后，用退火枪对菊叶进行退火，加热至明红状为佳，待冷却后除去污渍以待用。

左手执菊叶，将叶片的边缘放置在铁砧边角上，利用铁砧边角的自然弯曲度，右手执锤用扁口部击打菊叶的边缘，击打时用力要

适中。顺着叶的边缘进行初步的形象塑造。击打的着力处往往是菊叶的裂隙处，即通过适当的锻击揲制除去錾刻过于整齐的刀痕，使叶的平展面变得自然生动一些。用同样的方法制作完所有的菊叶后，取一种圆头状的钢墩（钢墩：又称墩具，通常高度在10—15厘米左右，有多种形状），用台虎钳将其夹牢，左手执菊叶将它放置在圆头钢墩上，右手执锤轻击菊叶的表面。要避开菊叶的经脉线，利用铁的可延展性，随着锤击次数增加敲打处会慢慢凸起来，这样的工艺在铁画技艺里叫"叠"，也叫锤揲工艺。随着反复敲打，叶脉就会愈发深凹，立体感开始呈现。根据叶子的造型要求锤揲出富有体积扭转变化、饱满的叶子。局部写实又概括性表现出菊花叶子的筋脉和叶肉，把国画的笔墨韵味用立体造型表现出来，利用压缩空间技法结合镂空产生的光影从而达到国画的笔墨浓淡效果。

揲制菊叶时须时时审视范本中菊叶的形态和意蕴，结合揲制时的技法、锤法。如敲击的轻重、落锤的密度，以及转动移动菊叶片的角度等，使制作出的菊花叶片表面具有丰富的锤痕肌理和镂空立体的韵味。通过强化叶脉的凹与叶面的凸的关系，使

图10-9　菊花主枝侧枝的锻制

制作出的菊叶更加富有立体感和铁画独有的艺术风格。将菊叶制作完成后，按照每片菊叶在范本中着叶的位置，用铁线加热锻制出叶柄，将叶柄与菊叶焊接在一起，焊接时须处理好叶柄与叶基的生长关系，做到焊点整洁、枝叶生长自然。

中国画在表现菊花时有多种方法，没骨、勾勒、点叶都具有高度的概括性。尤其是在画叶时往往采用墨法点厾、笔线勾勒，通过墨色的浓淡枯湿焦的不同变化来表现菊叶的空间形态和意韵，有着非常丰富的表现力。对菊叶脉纹的勾勒也是高度概括和写意的，这些在铁画的制作中可以用独特的工艺方法表现出来。如对枯笔、飞白的笔触表现往往要将范本中的留白处进行镂空处理，再以锤揲的手法破去錾刀口的整齐的刀痕，然后用细铁线锻成细碎的小笔触，再比对范本中的笔意及造型位置进行焊接。通过反复地焊接制作，使最终塑造的铁画造型形态、意蕴与范本中的笔墨形式高度相似。在表现叶筋脉纹的勾勒法时，则是按照范本中的绘制方法，采用适当的铁线按范本的形式锻出造型，局部线条凌空于叶片之上焊接，以表现出绘画时的笔墨意蕴。菊花的制作还有很多种方法，可以在创作中不断学习积累，这里就不再赘述。

四、菊花主枝、辅枝的锻制

中国画对菊枝的表现主要是写意的形式，多以中锋用笔，使线条表现出菊枝的各种形势和穿插的意态。虽是写意但仍然注意菊枝的自然生长规律特征。这里单就以菊花设计稿的线条造型为基础进行制作。菊花的花头和叶子都是按自然规律生长在主枝周围，铁菊花画稿在设计时就考虑过国画里的笔墨韵味和铁画工艺的局限性，有概括和写实手法并存的表现方式。菊花头和菊叶一般直接或间接焊接在主枝上，这就需要菊花主枝必须能够承载所有的重量、金属力学结构稳定。传统铁画菊花枝的刻画多从写实角度出发，又吸收木刻线条的表现意韵、师法自然，将主枝多锻打成粗犷的圆劲的线

241

条，以满足铁材对菊花头及各部件焊接后承载力的需要，同时也是对菊花枝条客观现实的再现。

当代铁画在继承传统优秀技法与表现形式外，又将写实与写意相结合。在锻制主枝时，取用含碳量稍高的钢筋为原材料，使用点焊机高温加热进行锻制。锻制时既需紧密联系范本的造型形式，如笔墨线条的飘逸、圆劲、秀润、灵动等各种意态韵味的变化。又要吸收其他艺术的表现方式，在锻制中强调对菊枝表面肌理的刻画，使用不同的锻迹手法，锻制出符合菊枝的自然生长形态的作品。是将"师法自然"与"法心源"进行了完美的结合与创造。使制作出的菊花的形神酷似真实菊花，但又超越了现实，赋予了人文精神，使它具有了深刻的文化象征意义。

作品的精神气韵不仅会受材料影响，而且锻法及制作工具也可左右作品风格。铁画的美妙之处就是因受材料和工具的限制，会在锻制中出现不可控、不可复制的"意外之趣"。选择不同锻制方法就是要将有方向的创作与这种随机的"意外之趣"相结合，获得一种偶然的艺术效果，使"笔墨情趣""意外之趣"共同构成铁画作品耐人寻味的艺术风格。

所以在锻制菊枝时，一般根据范本中菊枝的线条粗细度，有意识地放大坯料体积来选择铁材。根据制作者对整体艺术韵味的感悟，使用不同锻锤肌理的方法，比对范本造型进行深入刻画，精敲细锻。使锻制出的线条的形、意、韵能符合范本造型形式。具体表现在锻制铁线的起笔形态，线条的方圆、粗细、直曲等微妙的变化与范本高度相似。如同书法学习中临摹一样，达到"拟之者贵似"的境界。

辅枝、小枝同主枝的锻法大同小异，只是根据范本中笔墨线条的粗细选取适合的铁材进行锻制。大枝多是菊花的主杆，宜老不宜嫩，可以锻得苍劲一点，刚中不乏柔韧；小枝略细、宜嫩，锻的时候可以光滑柔韧些，表现出主枝苍老与小枝秀新的区别。

铁画锻制技艺基础

第三节　菊花整体的焊接与整形

菊花枝锻制完成后，可以先焊菊花头。按范本相应位置测量好各部件的焊制点，錾去多余的铁料，将主枝、花头放置在点焊机头部，踩下踏板通电加热需焊接部位，达熔点后，使熔化的焊接部位受挤压而牢固地连接在一起。趁焊点高温状态时比对范本，及时调整好花头与主枝的位置、角度、姿态等。

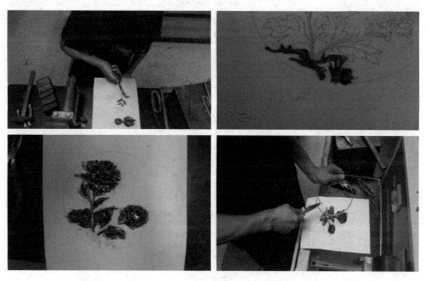

图10-10　菊花焊接前的准备工作

焊接菊叶须注意菊叶的前后、正斜、上仰、下垂等透视的变化，以及焊接时的先后次序。对于没有着点的菊叶需巧妙安排，焊接完成后校正好姿态，使各菊叶能相互呼应、顾盼有情，组成富有意蕴的完整画面。菊叶在叶柄和枝干焊接好后趁热锻击焊点，使焊点看起来平整，使枝叶"生长自然"。焊接完成后将焊件放置在范本上校正造型，使焊件造型与范本基本相同。用同样的方法焊制小枝上的菊叶，注意菊叶与小枝的空间层次，最后将各部分焊好的组件按范

本的形态焊接在一起。并放置在范本上进行对比整理，使制作出的菊花作品能准确地反映范本所表达的笔情墨韵及艺术意境。并按装裱要求给各部分焊上适合的钉脚，等待装裱。

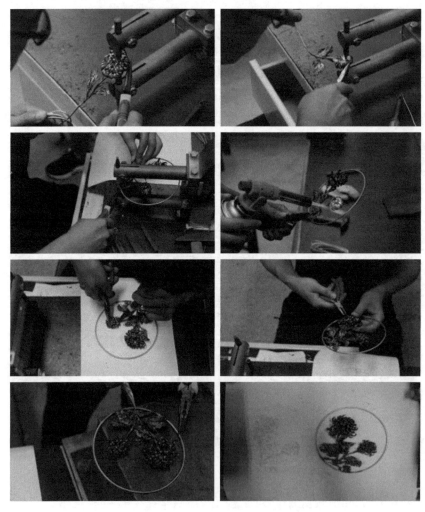

图 10-11　菊花的焊接　聂传春锻制

小结

关于铁画菊花的制作方法有多种，本章内容主要讲述了没骨法

244

铁画菊花的制作过程。重点是花头的设计与制作，以及菊花叶的下料与锤揲等。铁画的表现力与中国画的笔墨意韵密不可分，制作过程中需严谨、细致地对比范本校正误差。只有通过认真比对范本，抓住表现对象的形与神，才能使制作出的铁画具有较好的艺术感染力，这在菊花的制作中尤为重要。

第十章 菊花的锻制

245

第十一章　单马的锻制

扫描二维码
观看锻制视频

　　铁画的创作和其他艺术创作一样，在创作前也需要一个思考、酝酿的过程。这个过程就是要去学习和了解创作对象的一些基本常识，尤其是要注重对画家的生平事迹、画风、画法的了解。通过前期的学习准备，可以加深我们对创作的作品的理解，强化我们的创作感受，从而提升在创作时由被动转为主动的能力。当我们完成上述的准备后，我们就已经初步具备了创作一件作品的条件。

　　一般来说，在锻制名家画稿时，大多数采用复印件的形式来临摹。这样做的目的，主要是最大限度地保留原作的笔墨精神，以便带动我们的创作情绪。通常是准备大小稿各一份，画稿放大到我们所需要的尺寸。因为复印机的关系，稿件的笔墨情调和底稿有了很大的区别，很多的墨色和笔触变化丢失了，不利于我们在铁画的制作中对原作精神神韵的把握。小尺寸的复印稿能够完整地展现原作的笔情墨韵，让我们清晰理解作品的笔墨关系。总之，从外观上讲，大稿有利于把握气势、小稿有利于我们把握情趣和细节。

第一节　单马锻制工具和材料

一、所需材料和工具

一般情况下，制作尺寸1米以内的奔马图。所需要的工具为：1.铁画专用电焊机一台（5kW）；2.厚铁砧一块；3.平坦的铁板一块，厚度约0.5—1mm；4.厚实的锡块；5.羊角锤（300—500克）；6.冲子若干（以冲子的种类最多，冲子的形制受画面大小而定，有时还需要临时打制，冲子的作用主要用于冲制马的眼、鼻、四肢关节）；7.手钳；8.退火设备（通常用大号的液化气退火枪）；9.特制的剪刀；10.平口錾；11.錾刀；12.弧形口錾及其他工具；13.异型镫子若干；14.台虎钳和自制剪刀。

二、总体制作步骤

以1米以内的奔马制作为例，选用的材料为1毫米厚的冷轧板。铁画制作中，材料的选用是件很关键的事情，它直接决定我们作品的风格和气势。有关材料与制作的关系此处不再分析，仅说明马的制作过程和表现手法。因为每个铁画技师对马的制作工艺方法认识取舍的不同，所以采用的工艺流程也不一样。

1.对选用的铁板进行前期的工艺处理

首先，选取一块面积大于画面尺

图11-1　处理铁板（整理平整、除锈）

寸约1毫米厚的冷轧板（板材面积大一点好，这样可以防止材料缺少和制作的麻烦）。利用大号的液化气火枪进行铁板的加热处理，烧去铁板表面的油渍，如果火枪的温度不能达到我们理想的要求时，还可以选用其他设备和方法。比如，将铁板放在木炭层上，利用木炭的温度，进行上下两面同时加热，使铁板温度能够达到800—1000摄氏度的高温，达到明显的红色状态。这一环节十分重要，只有加热充分，温度达到理想的要求，才能改变铁板的原有属性，增加它的延伸性和可塑性，才不会在制作中产生开裂的现象。

2. 上稿

经过对原作风格的学习和把握，我们在制作时，需要对设计稿重新划分，把画作分为若干个块面进行逐块加工。待每部分分工制作后，再焊接整形，形成一个完整的作品。我们将这一过程称作"分析稿"，以徐悲鸿的这幅单马为例，我们需要将它分割成马头、马尾、躯干、四肢几部分，其中躯干中的四肢又可细分为前肢、后肢。

上稿，就是按照规划好的布置，用透明的拷贝薄纸，逐块地将图形拷贝到透明纸上。所要拷贝的，主要是马的墨块部分。在拷贝画稿时，需要注意的是不能完全按照原稿件或设计稿的外轮廓进行。因为在制作时，我们要将平面的图形拉伸到半立体状态，在此状态下，原本尺寸的图形会因为拉伸向上的作用力，出现一个收缩

图11-2 拷贝徐悲鸿的单马作品

的现象，这样制作出的作品就和原设计的作品产生一个比较大的误差，使造型姿态不准确，影响了作品的神韵。

为了避免这一现象的发生，我们在拷贝作品图案时，就有意识地将图案外轮廓放大2—3毫米。如果想拉伸的立体度更高，就应适当放大稿件的外轮廓，这样的做法，主要是使完成的作品能完美地契合原作的尺寸和要求。我们把之前处理好的铁板除去表面的污渍，用普通的铁砂纸打磨，除去黑壳及脏物，就可以将拷贝好的图形粘贴在铁板上了。粘贴画稿的材料一般为普通的糨糊木工胶，待胶干后就可以下料了。

3.下料

下料所用的工具一般为平口的锋钢錾和特制的剪刀。下料时，我们应选择较为平坦的钢板作为底衬，将贴好的稿件铁板案放置于钢板上，用锋钢的平口錾沿着稿件的描线进行切割。如果画稿的边缘线较齐、直线较多，我们还可以用特制的剪刀下料，方法如切割一样，沿描的线边进行剪裁就可以了。在弯曲或弧线较多处再用錾刀进行局部切割，就可以得到完美的图形。在用刀进行切割时，不要一次性将铁板錾通，而是采用压的方法。即每次刻过的刀口上循序均匀移动，这样做的目的是使刻过的图形边缘刀口光洁齐整、没有过多的毛刺。将刻下来的图形造型确定，比如马眼的轮廓、鼻、口等重要部分可以用錾刻刀錾刻。方法如线描般沿着拷贝的图案轮廓进行錾刻，錾刻时用力不必过大，以浅且清晰为妥。再将所有画稿图案进行錾刻和剪切下料，后烧去表面的纸屑和污秽，等待下面的工艺制作。

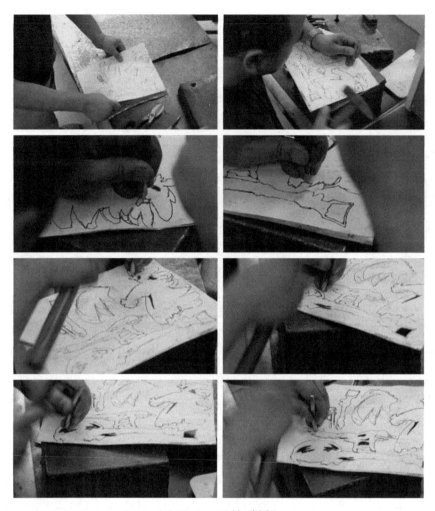

图 11-3 下料:錾刻

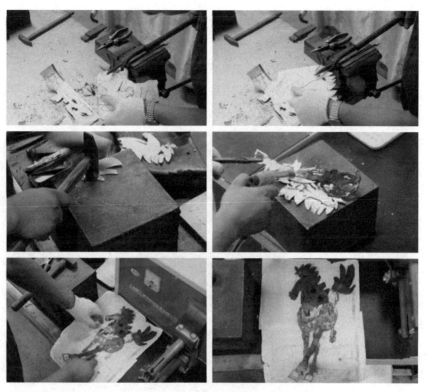

图11-4　下料:剪切、火烧杂物、拼图

第二节　单马的锻制过程

一、单马头部的锻制

马头部位的制作又可细分为马眼、马鼻、马鬃的制作。其中，尤其以眼的制作最为艰难，因其神采取决于五官的传达，正如顾恺之所言"传神写照，全在阿堵中"。制作马头部位时我们可以先从錾刻马鬃开始，因为马鬃的錾刻最为耗时耗力，也最能体现铁画制作工艺的精细与精湛。

1. 头部马鬃的制作方法

我们将錾刻下来的图案做一个简单的标记，将马的脖颈处和鬃毛的生长部用一支红色记号笔做大概的规划。这样便于我们在制作中能够将脖颈和鬃毛的层次分得明确一些，当这些工作完成后，我们就可以采用錾刻刀和剪刀进行鬃毛的刻画了。

首先，我们将图案放置在平坦的铁板上。左手执錾刻刀，刻刀的刀锋不必过于锋利，过于锋利，往往有时会因用力过猛，将铁板錾破，从而破坏了整体制作。所以，刀口稍钝的平口錾具最为适合。锤子的选择上，以500克左右的方面锤为好。然后我们从马脖颈的鬃毛生长处由里向外錾刻（行业术语称发马毛）。刻第一刀时用力应该稍重，这里我们选用的是1毫米厚的板材，它所承受切割痕的深度大约为0.1—0.5毫米为佳，当然只要不錾破铁板，刻得深度越

图11-5　马鬃的锻制

深，后期的效果就越好。用平錾法依次由里向外均匀移动錾刻刀，錾刻时需注意刀路的衔接，移动刀时不能完全离开原刀路。需在原刀路上压住一部分，錾刻时用力需均匀，避免刀路的起伏不定，依次完成鬃毛的刻制。它的方法很像工笔画中的丝毛法，线条刚劲有力、光滑有序、连接顺畅自然、线与线之间的间隔井然有序。一般来说，

图11-6　马鬃的锻制

由錾刻法完成的马的鬃毛线条起刀较重，逐渐减力，至鬃毛尾渐渐平复，体现出毛发生长的自然规律。用錾刻一根鬃毛的方法，完成所有画面图形鬃毛的制作，要求錾刻线迹清新自然、排列整齐，每一毫米排錾线大约为2—3根。线与线之间刀口干净流畅，不能有断点、涨线，力求线条流畅、刚劲，直线过渡到弧线部分连接自然，线与线的间距大致相同、均匀有序。

　　錾刻马鬃和马尾在马的制作中最见功力，也最耗时耗力，是对人的精神和体能的极大考验。往往一件作品从錾刻的刀痕上就能看出水平的高下。当我们把马脖的鬃毛錾刻完，还要进一步对马鬃进行制作，这就是用平口的大剪刀，将原来经过錾刻马毛的部分进行修剪，让原来是一块平板的铁板，在剪刀的作用下，剪成发丝的线条，形成马鬃的初步形状。这里需要说明一下，看似简单的动作，其实也蕴含着技巧。就以这种剪马毛来说，我们将专用铁画剪刀夹

进台虎钳内，用力夹紧后放置在一个适合的高度（大致有0.8—1m的高度），并将剪刀的柄加上一个加力杆，这样做可以让我们既省力又快捷地工作。

将图案的铁板外口放置在剪刀口内（一定要放进剪刀的最受力的部位），然后开始抬压加力杆剪切铁板，剪切铁板时剪刀口要平行于铁板錾刻的线条，用力均匀。否则，剪出的线条就会弯曲打卷成圆球状，给以后的整形带来不便。在剪制马鬃时一定要全神贯注，用心剪好每一根线并且尽力做到每一根线能形成直线，为以后的形态创造有利条件。另外，剪刀的剪口不必剪到马的脖颈部，要留下一部分。因为画家在绘制马鬃时，总会以大笔扫出，下笔时自然形成墨块，最后出锋，形成细线。所以，就有了块面与线的对比，当我们在剪马的鬃毛时，就不能将块面完全剪成线状，而是要留下一部分，作为绘画时的墨块来处理。这样就增加了作品的笔情墨韵，也起到了视觉上的变化效果。

当我们将所有鬃毛剪完后，还不能算成功，还需等待整幅作品的完工，看看有没有需要整理和修饰的地方。通常，我们会再用18号的铁线经点焊机加热、锻打，形成极细的线，再根据画面的需要，焊接到所需要的部位，使马鬃长短错落，经过整理、塑形，最终达到我们所想要的理想状态。

2.单马鼻的锻制方法

由于铁画马的画稿直接取材于徐悲鸿的国画画稿，所以，我们在准备工作中，已经强调了对画家作品风格理解的重要性。比如，这里对马鼻的塑造，虽然在铁画工艺方法中是采用了与图形相似的冲子来直接冲制。但是，对于鼻形的理解，还应该取法画家的思想。比如在有关徐悲鸿画马的论述中就写道"徐悲鸿笔下的马，马的鼻孔往往画得较大，这正是基于马善于奔跑，肺活量大的原因"，从这里就不难看出马鼻的功能和艺术形象的塑造了。所以，当我们采用相似的工具来冲制这个马鼻的时候，一定要明白上述的道理，这样

我们就会很好地把握住制作要领，从而冲制出理想的马鼻部造型。

　　制作马鼻时，我们挑选好适合图形中马鼻孔的錾冲。将马鼻的部位放置到厚实的锡块上，左手握住錾冲，右手挥锤击打，初始可以力量小一些，待到鼻孔部位略为凹陷时，我们再加大力量冲制，特别要注意的是錾冲冲入铁板的角度变化。由于此件奔马的动态是以正侧面的形式展现在我们视觉当中的，所以，它的鼻孔的部位就不能是一个正面的形象，而是一个侧面的，近似于45度角的状态。所以，我们冲制的鼻孔就必须是斜上的，有角度的变化，也就是说，我们手握冲子的角度不能垂直于铁板面，要以15—30度角的斜面去用力。只有这样的大力冲击，才能将马的鼻孔造型做得丰满而富于张力，将马在奔驰时的呼吸运动状态揭示出来。

<p align="center">图11-7　单马鼻的锻制</p>

　　如果因为铁板的厚度和硬度不利于冲制，就必须重新退火，甚至在带火加热中冲制完成。当所要冲制的孔形完成后，我们还需要从鼻孔的背面利用适当的工具，做出鼻形的外轮廓。方法是利用圆形的中空的錾子来从鼻孔的外缘冲制，或者是弧形口的冲子，进行多次冲刻，使鼻孔的外缘骨骼突出、造型明确，只有这样鼻孔才算完成了。如果鼻孔的外缘不够清晰明确，还可以从正面进行修改，用打制的铁线沿鼻孔外缘焊接，做出鼻骨的感觉，然后打磨，使焊

接的痕迹消失，焊点自然即可。左面的鼻孔相对弱一点，只需稍加冲制即可，如果不够理想也可以用焊制的方法完成。

3.单马眼的制作

虽然马眼是整个头部的重点，但在制作却要比鼻孔的制作容易得多。首先选用冲具，制作马眼的冲具比较特殊，是根据马眼的形状、大小制成的半菱形冲具（大型作品马制作时，马眼的制作可以冲制，但形状不一定是菱形，有时是弧形）。当制作马眼时，从马眼部位的反面入手，先冲制上眼眉骨，留出马眼球的位置。再冲制下眉骨，等上下眉骨眼眶完成后，再取大小适合的圆球状冲子，冲出眼球即可。一般来说，制作小件马时，会有上下模，通过上下模的压制，就可以一次性完成马眼的制作，大型作品则需要像上述方法制作多次、反复冲制，力求造型准确传神。为了增强马眼的深度，上眼皮可用铁丝锻制后焊在眼骨上。需要注意的是眼球的位置决定了马的神态。所以，冲制眼球时，一定要注意好画稿上马的神态，打出大小、位置合适的眼球。

4.单马耳朵的制作方法

铁画马的耳朵的制法相比较鼻孔而言是简单的。徐悲鸿的马画法是相对夸张的，比如马的四肢就画得要比真实的马腿稍长，鼻孔也画得较大，这样的表现更加突出了马善于奔跑的动态之美。但是，很多地方依然是很强烈的写实，比如马眼、耳朵就和现实中的马没有什么区别。所以，在制作马耳朵时，我们就必须从日常生活中多观察学习，对有些马的相关特征做到胸有成竹、了然于胸，等制作时便"胸有成马"。在制作马的耳朵时，一是遵循原设计的造型要求，二是采用写实的方法做出非常逼真的形象。诚如清代画家笪重光所言"真景现而神境生"，只有当把作品做得非常逼真时，它的神采才能自然流露。在马的耳朵制作时就可以把剪切下来的图形利用锡块和凹槽打成半卷桶状的耳形，再根据图形的位置焊接就可以了。需要注意的是耳部的墨味感觉，避免铁板的单调生硬，马耳的锻制

铁画锻制技艺基础

需要既有力度又有柔软感。

5.单马嘴和尾巴的锻制方法

接下来，我们需要将马的口部特征制作完成。徐悲鸿的奔马图主要强调的是马的动势。在嘴部特征的刻画上删繁就简，这就给我们制作铁画带来了方便。只要我们用平口冲子或錾具将嘴部分层的位置放在锡块上，将冲子平稳地按住，右手执锤用力击打，马的口部位陷落，就可将马的上下唇结构分离出来。再用锤具、冲子仔细刻画一下，使唇的形象更加明确和清晰。如果冲得不够完整可以辅助镫子，在镫子上再次塑形，让马嘴部位完整、逼真、自然。

当我们完成头部各部件的制作时，整件单马的工序几乎也完成了一半，因为这个作品的重点就是头部。尤其是尾部马尾的錾刻方法几乎完全是和颈部的鬃毛完全一致，唯一须要注意的是，尾部的鬃毛因动势的原因有较大的弧度，在錾刻此类线条时，要用一些弧形口的錾刻工具，顺着弧线切錾出排列线，线条的弧线要优美自然、井然有序。同时为了马鬃有起伏变化的层次效果，可用粗细不同的铁丝锻制马鬃毛附上，这样就更加完美了。

二、单马四肢的锻制

此件单马的四肢分部很有特点，有藏有露、有虚有实，前面的两肢伸展，且相互交错、奋蹄向前，画得比较实，墨色变化丰富。而后肢则一向前伸展一向后迈去，迈去的一肢已完全虚化了，只用少许的笔墨勾勒出蹄的形状，但马的奔腾之势却跃然于纸上。

图11-8　单马的四肢的锻制

　　所以，当我们用铁材来表现马的四肢时，就要按照上述的要求，打出坚实有力的前肢，将马的力量和奔腾之势展现出来。从形状看，马的前肢完全可以看成是一个浅半圆形物体，只有关节处的膨大改变了外形的粗细形状，所以做好腿部的关节很关键，一个坚实、膨大的关节正是奔马雄强有力的象征。

　　我们选择大小合适的錾钢冲，将稿件铁板放置在锡块上，将冲头圆头一端平放在所要冲压的关节处。注意，是从反面入手，这时右手再用重500克的方锤重击，圆头的冲子在向下力的作用下，会将铁板压向锡块。通常，锡块的硬度比铁板、錾钢冲的硬度低，在作用力的冲击下，圆头状的冲击会带动下面部的铁板陷落锡块中，形成一个圆头状的凸起的半圆，这就是类似于骨关节的一个形象。反复这样击打，关节的圆头状形象就会变得非常膨大，变得饱满、充满了力量。一般来说，骨关节由上下四个突出的圆点构成，只是在四个突出的圆形球状物中，有的占主体要大一点，有的则又明显小一点；总之，关节的要点在于使用锤子反复冲制的力度和次数。力量越大，关节的骨状感觉越明显。次数越多，关节头在两个作用力的夹击下，不仅会变得膨大还会变得光滑有力。但是关节点做得不

图11-9　单马蹄的锻制

能过于明显，过犹不及反而导致整体的不自洽。待关节点冲制完成后，再进行整个腿部的制作。腿部的制作相对简单，只需将铁件的正面朝下，选取与腿部粗细相近的槽具。将铁件放置在槽具上，使用方面锤的窄口部击打铁板使它凹陷成一个半圆。然后再用竖立固定的冲子（冲子的形状根据马腿部铁件半圆的大小而定），用方面锤的方面一端，小心锤揲马腿部的铁件。击打时要注意形与意的表现，必须按马腿部肌肉层次进行敲打，只有马腿的肌肉感才能展现马腿的强壮有力。等到满意时再次整形，并和画稿反复校对、纠正，以期待用。

1.单马蹄的锻制方法

从徐悲鸿这件奔马图来看，主要的关节冲制全部集中在前面的三条支腿上，后面隐藏的一条已是用线锻制了。冲完关节，制作好腿部，我们就可以对马蹄进行分析制作了。

马蹄的制作是紧随肢关节的，因为在分析稿上，它们就和肢、

腿上及马的前胸部是完全一体的。徐悲鸿曾说"马的蹄子是非常难画的",因为马蹄虽小,却是整个马动势的结合部。它的弯曲张弛,处处显示着马的力量和灵气,显示整个马的精神风貌,所以做好马蹄的形状,以形传神就格外重要了。马蹄的制作通常有两种方法,一是锻制、二是錾制,两种方法互为交错运用,尤其是锻制的马蹄,力度和笔墨效果更胜一筹。将中国画用笔用墨的方法转化为铁画的语言,才能很好地将笔墨的虚实关系传达出来。

观察此件单马的原作图后,我们发现,最靠前的那只腿用墨也最为浓厚,左腿用墨稍次。在蹄部的刻画上,最正面的一只蹄子外形比较粗壮,白色的空间也最大。而正是这白色和腿部关节的浓墨形成了鲜明的对比,才显得画面鲜活灵动。加上其他蹄部外缘的线条虚实变化,使画面的笔情墨韵充满了力度、美感。

所以,在理解作者的意图后,我们就能准确地抓住马形象的本质,让制作变得简单了。首先在空间的透视上,前面的那只蹄最为粗壮,蹄的外缘用线也最粗,而且以方劲的方形笔意出现,这种用笔方式最能体现阳刚之美。另外三只蹄的轮廓线就细劲虚灵得多了,这也符合人们基本的视觉心理。当我们抓住了这些,在錾制蹄部的线条时,就能把握住虚与实的变化,从而能最大限度地表现原作的笔墨精神。也使原作的笔墨经过錾制之后,产生另一种意外的风韵,这正是铁画艺术的魅力所在。要注意的是,这三只马蹄的用笔在线条上各有意态,前面最大的一只较实,用笔坚实,但是在方形的右下角却有意识地不连接,留下一个缺口。另外两只蹄形在形态上较第一只小一点,线也渐渐变得虚弱、生动、似有似无,显得空灵飘逸。而且,形状各异、不尽相同,充满了变化的趣味。总之,在锻制这三只蹄线时,应充分地吸收原作的精华,做到笔断意连、虚实相间,才能意味无穷。

2.单马肌肉的锻制方法

铁画马代表着铁画锻制技术的一个大门类。从设计上讲,小写

260

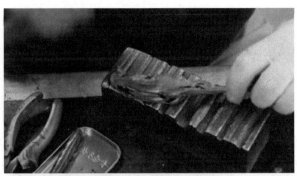

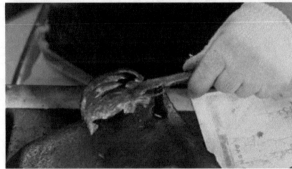

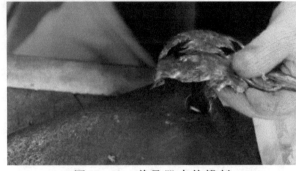

意的中国画最适合铁画工艺，它的点线面的转换平缓柔和，主要造型明确、清晰。即使是块面化的造型也可以用铁皮铁板轻松完成。这种技法的训练，从马的锻制中可以获得。通过锻制奔马，可以训练我们对铁板的各种感觉，坚实、柔和、饱满、圆润。通过对马的骨骼、肌肉的塑造，可以强化我们对物象立体化的认知，并将这种认知和感受延伸到铁画创作中的每个角落。

图11-10　单马肌肉的锻制

当我们完成对各个部件的刻画后，接下来就该进入对马的肌肉、骨骼的制作了。我们重新回到头部，利用凹槽和锡块，对马脖颈的肌肉、骨骼进行塑造，这里所用的手法，被业内人员称为锤揲。对于锤揲这个技巧，现在没有统一的说法。大致可以分为锤和揲两个部分。主要手法就是利用槽具将物体打成起伏不定的凹凸感，再从正面用衬托冲具收拾表面的形状，这种手法主要用于块面化的浮雕制作，以锻制奔马为代表性作品。

制作此类作品，要求制作者要有较高的艺术水平，同时要有对

物象在空间维度里的立体认识和把握，才能在制作时打出准确的浮雕造型。以马为例，在对头部的塑造时，我们就要找出头部脖颈的分界点，并利用工具将这个分界点打出来。所以，我们就必须了解一些有关马的生理规律，才能打出合理的结构来。

通过对画稿的观察，我们利用凹槽将头部的铁板边缘收进去一些，收边（俗称招边）的尺寸大约为2—3毫米。通过收边，初次将平面化的头部打成浅浅的半立体状，并将头部各部位明确化。要注意的是，在收边的过程中，不能破坏原先冲制好的眼、鼻、口以及鬃毛。当我们完成整个头部铁板的收边后，就可以大胆地进行马的腮部和脖颈的层次分离了。

我们将马的头部铁块反面置于凹槽上或者铁砧上，根据我们对腮部与脖颈的判断，用方面锤的窄切口向下击打铁板，击打部位是腮部与脖颈的分界点。因为凹槽的作用，此时平面的块面开始形成上下错落的层次，利用这个方法，打击两个层次之间的外轮廓。完成初步分层后，我们就会得到模糊的块面之间的关系。我们再次对块面分析，利用所掌握的各部分结构关系分析出块面上骨骼与肌肉的关系，为再次塑造做好准备。

3. 单马骨骼的锻制方法

马的骨骼起伏点也比肌肉高，通过对画稿的审视，我们再利用凹槽和方面锤的窄切口进行一次有目的、有意识的塑造。同前次相比，这次的下锤已有明确的目标，所下锤的位置与力量，有轻有重。重的地方是起伏的骨骼的最高点，轻的地方也许是肉、皮毛，也许是起伏较

图11-11 单马骨骼的锻制

262

图 11-12　马头的后期处理

低的骨骼。经过这次锤炼后，马头各部位的关系会更加清晰起来。当我们完成了某个部分的初次塑造后，也可以更换其他的部分进行同样的工作。比如马头腮部的某个重点，脖颈也有同样的重点。当我们完成腮部的造型后，也可以进行颈部的初步锻制。脖颈部位的制作和腮部的方法一致。

4.单马脖颈的锻制方法

首先按照我们的思路，将铁板的反面置于凹槽上。此时，我们不必太计较形象的要求，只需注意不要破坏原先刻好的鬃毛，尽量避开。然后，我们只需大胆地用锤，从脖颈的下部开始，将脖颈部打成浅半圆的桶状，要注意的是，此浅半圆的桶状必须有过高的立体度，大约维持在水平面2—3mm。但是，我们在打制此半立体的桶状造型时，一定要有关于马的肌肉和骨骼的思考。这样，我们的锤下才能有不同力量和锤迹的分布。通过这种锻制，我们初步获得了马脖颈部位肌肉及骨骼的感觉，为下一步的锤炼做好准备。

为了进一步敲击马头脖颈的骨骼及肌肉，需要用到台压法来制作。我们准备好一根较粗的錾冲，錾的头部为扁平的圆柱状，底端固定在厚铁砧

的洞眼中。高度最好有20cm的距离，这个高度方便我们打制马头正面，当完成了上述的准备后，就可以从正面着手对马的头部进行精雕细琢了。

第三节　单马后期的精雕细琢

逐步完成初步分层后，我们就会得到各部位模糊的块面之间的部件。我们再次对块面分析，利用所掌握的结构原理分析出块面上骨骼与肌肉的关系，为再次塑造做好准备。当我们完成了上述的准备后，就可以从正面着手对单马整体进行精雕细琢。

1.单马头部后期处理

在对马头部位正面的精雕细琢时，一定要避开眼、鼻部位，不能破坏它们的结构和造型，所以，我们先从大的关系入手。比如，可以从马的腮部肌肉开始，利用钢冲向上的作用力，和锤击向下的作用力，先把腮部与脖子的结构分离，使两者之间的立体度更加明确。方法是利用钢冲向上的作用力，用锤子沿腮部突出的边沿向下锻打，用力不需要过大（行业手法俗称掭，意思是细心，用力均匀地敲打），只要能将两者的分界点拉开距离即可。

一边锻打腮部的轮廓，一边修正工作件的造型，时时要将此工作件放到稿件上比对。因为铁板在受到外力的作用下常会产生变形，所以，当我们每完成一个小部件的作业时，就要将工作件放在原稿上比对、修正。使制作的铁件符合稿件造型的外观尺寸，同时也能准确反映造型的精神意蕴。

前面我们说过的处理工艺，这里我可以向大家解释，由于铁板在前期已经经过了处理，具备了很多的肌理，这些肌理，有的像骨骼、有的像肌肉。到了精雕细琢的阶段，这些丰富的肌理会引领着我们的创作思路，重新审视铁板上的凹凸起伏。有的会被我们认为

是多余的，用锤子轻轻地击打、抹平；有的会被我们保留，作为我们想要塑造形象的一部分；有的会被我们再次加力，变得更加突出，或为肌肉、或为骨骼。有的地方，也因为力的作用，产生了新的锤痕，和意想不到的感觉。随着这样的有目的、有意识地塑造，马头部的形象开始明确了，骨骼锋棱而出，肌肉具有圆挺饱满、圆浑而富有弹力的感觉，马的生命力开始显现。其实在实际工作中，马头部腮部的工作和脖颈的制作从来就不会分开进行，两者之间总是随着大的感觉交替进行。因为肌肉、骨骼显示的起伏不定的节奏会相互影响，没有哪一块凹凸可以孤立，他们总是处在大起伏、小起伏骨骼之间的关系。

可以这么认为，马的创作以头部最为艰难，难就难在对他的生长结构的把握。头部主要是从鼻孔起至眼睛眉骨的部分，很难用凹凸感表现，只有当我们在钢冲上用向上的作用力拉升腮部大面积的肌肉块面后，才能将口鼻眼的神态明确起来。当腮部的大面积肌肉拉成块面后，它的表面锤迹，布满了圆润的小圆点。这样的小圆点显得丰富而饶有余味、饱满富有皮肉的感觉，这才使马的表现手法找到了路径。用此种方法，在已经揲锻成浅半圆的脖颈上，用锤的宽面击打肉的部分。这种击打时需用力均匀，形成的锤斑点也是圆的（这些圆点形成了金属工艺特有的质感和肌理，使原本生硬冰冷的铁件有了活泼泼的生命力和温暖的感觉），逐渐完成全部块面的揲打，这样，经过揲打的部分，和没有揲打的鬃毛部分就逐渐分离了，为后期的制作留下了预设。

<div style="text-align:right">第十一章 单马的锻制</div>

2.单马颈部、腮部的后期处理

但是，马颈部的肌肉、骨骼的表面并不是均匀平坦的一面，也因为肌肉组织，和马的运动姿态不同，形成了扭曲、张弛的动态。这种动势就是我们在肌肉骨骼的创作时进行层次处理的分界点，所以颈部的肌肉及运动状态，在徐悲鸿的笔墨中，就是以浓淡墨的变化来表现的，这也正是我们对马颈部进行肌肉骨骼分层的依据。

根据这个感受，我们将已打制成的脖颈正面置于凹槽上，依据我们的判断，用锤子的窄口面击打铁板，边打边移动铁板，让原本平坦均匀的块面依照我们的要求形成大小不同的两个块面。同时，由于凹槽的反作用力，在马脖子正面形成了一条带状的突出部位，这个部位即是绘画中浓墨的分界线。然后我们再翻转，重新对脖子的正面进行捶打，方法如前，只是不要将分开的界面

图11-13　单马鬃毛的后期处理

破坏掉即可。如果此界面感觉不够，还可以再次进行锻冶，如此反复进行，我们就可以得到一个层次分明、骨肉匀挺的马脖子。

3.单马耳部的后期处理

当我们将头部的脖颈、腮部的层次完成后，剩下的就是将耳部、鼻骨外的轮廓线按照设计图形的要求打制成形，再焊接完整就可以了。在焊接耳朵时，需要注意耳朵在马头部位中的动态和空间意识，并不是轻松的一焊了事，还要注意转侧朝向或藏或露，利用耳的姿态的变化，传递出马的神情和灵动。

4.单马的鬃毛后期处理

当我们完成上述各道工序后，先从反面入手，用锤子的窄口依照我们对鬃毛的感受，将已经雕刻好的鬃毛根部用凹槽打出起伏。再翻转至反面，用锤的方形面轻击鬃毛，强化鬃毛部分的凹凸起伏。我们再来进行马的鬃毛整形，将马的头部放在画稿上，将各部位按照画稿的位置对准。用左手按住铁件，右手握住钳，用钳口夹住剪切后的鬃毛线条，将它拉到画稿上相应的位置或者用台虎钳夹住剪刀剪切。如此循序进行，直到将所有的鬃毛整理到位。

在整理鬃毛时，要特别注意线条的疏密聚散、直与曲的变化，等到我们初步将鬃毛整理完成后，我们还要去审视他的疏密。如果有些地方鬃毛线条的密度不够，或是鬃毛线的长短没有很好地表现马前进的动势。我们就需要用18#的铁线进行加热，锻制出和画面鬃线相似的铁线进行一次补充，直到这些铁线的密度满足我们的要求为止。至此，我们对于马头部位的工作才算告一段落。

待马的头部、腮部、脖颈部完全成功后，根据完成后的整体感觉，对马的鬃毛再一次进行造型。要锻制出对象造型的准确性，同时也能够准确地传达出对象的精神神韵。铁画的创作状态实质上就是这样的临摹状态，它在制作时不仅要完全依赖稿件的造型，同时也需要客观地再现作品的精神风貌。当然，铁画同时也是有所创造的，这由它的创造方法来决定，即它对空间意识的表现和锻制方法。在制作工艺及审美传达上既有必然性、也有偶然性，铁画就是充分利用这种特性，作为一门独特的艺术存在。

5.单马躯干的后期处理

（1）单马躯干的后期处理

马的躯干和最前肢构成了一个部分。相对说，马的躯干包括肚腹部、腿部、关节部、蹄部这几个部分，而之前我们已经完成了对马蹄、关节的刻画。现在，我们只需要将马的前肢、后肢等打成浅半圆柱的造型。例如在对马肢的塑造时，因为是浅浮圆柱，只要在凹槽上利用槽具的凹形做出小半圆。再经钢冲向上的反作用力，从肢状铁件的正面，方面锤的方形一端小心地击打铁件的表面，使它变得圆润、饱满，同时具有坚实有力的感觉。

这里强调一下对护蹄毛的制作，它的制作和鬃毛的制作工艺是一样的，只是它更加精细、灵巧。我们在进行肢体锤揲时，因为马的胸部几个部件是和肢体连接成一体的（主要是和左前肢成为一个部分，右肢和肚腹为一个部分）。在这里，画家对马的前胸主要用了留白的处理，只是用几笔浓墨线表现了前肢上缘的骨骼及部分肌肉在运动中的变化。笔墨简约、造型准确。所以制作这一部分时，铁件的形状是完全拷贝下来的。制作时，只要利用凹槽将这几根线从反面入手，置于槽上适合的位置，将扁平的铁件打成半圆。然后同制作腿肢一样，从正面在钢冲上稍加修饰，将多余的锤迹抹去，让它变得圆润、含蓄，同时又有凹凸有致，制作就可以完工了。

（2）单马腹部的后期处理

我们将肢体完工后，就可以进行大面积的马腹部的制作了。通常情况下，我们将铁件的腹部放置在凹槽上，凹槽口的宽窄视铁件的大小而设，铁件越大，槽口的宽窄就越宽。然后我们用500克左右的锤击打铁件，击打时用方面锤的窄口部，方向沿着腹部的上口，也就是马肋骨的生长态势进行锤打。初打时形状就像是马的肋骨那样，自尾向前，形成一个明显起伏的状态。这里要注意的是，下锤必须有意识地控制力量的大小，有目的地控制凸出部分面积的大小，尽量做到凸起的起伏之间有节律的联系。这样做的目的，就是我们

已经进入了自主创造的心理状态，不再是单纯进行对马外形的模仿，而是进入了纯粹的艺术创作的境界。

当我们初步完成了对马腹部的造型后，我们可以将铁件翻转过来，审视一下我们刚才制作的结果。我们会发现此时马的躯干变成了一个半环状，表面分布着各种凹凸有致的锤痕，有的坚硬，那是骨骼，有的柔和，那是肌肉。通过审视和思考，我们继续塑造腔体。只不过，我们要做的是利用锤子的力量，将有些多余、过分凸起的骨骼打平、打得柔软些，形成肌肉，因为马腹部过多骨的表现会显得很生硬。同时，在打击过多的凸起时，我们结合马的躯干真实情况，去寻找铁件表面各种起伏形成的块面之间的对比、节律关系。造成各起伏既符合马的骨骼与肌肉之间的关系，也有类似音乐一样的节奏关系。这里再强调一下，我们前期对铁板的处理方式很重要。做到这个环节时，它的功能非常有用，因为它的肌理最接近马的皮肉，我们只要在半圆的腔体上打出马的几条肋骨，稍加修饰，马的腹部就很容易完成了。

（3）单马的马尾后期处理

马尾部分除了鬃毛的制作过程相对繁复耗时，对于形体的塑造则不难。借助凹槽和竖刚冲将马尾部打成稍微隆起的形状，幅度不必过大，有立体的感觉就可以了。然后对马尾的鬃毛进行修复，和前面修复的鬃毛一样，马尾的鬃毛也需要对照画稿来进行。

可以先大略地用手钳夹住剪出的铁线，按照马尾飘动的动势整拉形状，逐一进行直到整理完所有的铁线。这时我们将制作的铁件放在画稿上，确认理出的鬃毛位置是否正确并进行修改。经过修改的马尾如果疏密度不够，就必须要加以补充，补充时用18#铁线打成刚劲的线条，焊接到尾骨上，方法同鬃毛一样。

（4）单马的腔部后期处理

最后我们将马腔根据画稿的需要，有时采用锻打、有时采用锤揲（这个根据画面尺寸的大小而定）。大的面积用铁板制作，方法同

制作腹部一样，小的可以选用较粗的铁材料经电焊机加热锻制而成。锻制时要经常比对画稿，确定造型的准确性。

然后我们将完成的马尾、马腚用电焊机焊接在一起，焊接时需注意两部分铁件的融合度和焊头的压力。可以将铁件轻点，通过点焊将两个部件的位置固定下来，防止因移动而变形。接下来，利用点焊接的高温将两个部件牢固地焊在一起，焊接温度通常要达到1300—1600摄氏度左右，焊接时要注意两个物件之间的层次，不能将马尾和马腚部结合处焊得平坦一片。而是要留下马腚部位的空间厚度，通常可以达到4—5毫米。焊接完成后再次整形，理好变形的马尾，修好腚部马尾的平衡度，达到最佳的视觉感觉。

（5）单马的腿部后期处理

最后的一只马腿基本上只有马关节和蹄部的一小部分了，而且画家采用的是线描勾勒的方法完成的。那么，我们只要按照画稿的造型采用相应

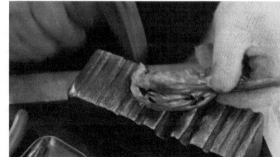

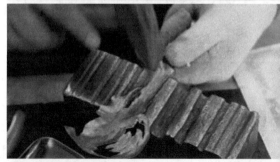

图11-14　揲马腿

铁线锻制出造型就可以了。再将各线条用点焊机进行焊接整形，完成画稿的造型待用。当我们完成了马的各部件的制作，就要对所有的部件进行整拼了。

第四节　单马的焊接与整形

我们将做好的各个部件依照层次的高低先后统一放在画稿上，大致审视一下各部件在整体作品中的平衡度。因为铁画是将二维的绘画空间，变成介于二维空间的状态，始终处在压缩、压迫的限制中。所以它给人的感受是如果你不能在一个有限的空间内将造型之间的平衡感维持好，它就会显得很凌乱，从而影响人们的观赏。所以，它既要在有限的空间里将画面上各部件的空间意识揭示出来，又要将各部分的动势传达出来。使铁画的半浮雕始终处于一个和谐的平衡感里，只有这样才能保证作品，无论近视或远视都不会变得乱而无章。所以我们在获得了完整的平衡维度时就可以利用辅助的方法将各部位连在一起。

铁画的连接多种多样，马的有些部件可以直接连接，有的则需要通过辅助方式进行。比如此件单马的头部和躯干的连接就是采用"搭桥"的方式解决的。所谓"搭桥"，就是用一些铁材将不能直接焊在一起的部件用跨度连接的方式焊在一起。"搭桥"的铁材要看画幅的大小和需要承载的负荷来决定用材粗细和强度大小，一般来说用粗不用细、用强不用弱。搭桥连接的方式主要是为了保证作品的层次感，使画面更加生动、富有立体感。

我们将"搭桥"的铁材焊接在马头适合的位置（焊点在背面），然后再对准画稿找四肢、腿、胸腹部相应的位置，做下记号，进行焊接。焊接的温度和前面焊马尾相似，以达到铁材的熔点为宜（估计在1600℃左右）经目测待铁材熔化时用脚踩踏电焊机的踏板，焊

头产生压力，将部件压焊在一起。待冷却后，将焊好的部件放置在画稿上，进行造型位置的调整、修正。当我们将前面的马头、前肢、腹部焊接时，就可以进行腔部的焊接，因为在前面我们已将腔部和马尾焊接在一起，这时候只需要这个整部件焊接到前面的焊件上就可以了。这里的焊接点有两个，一个是在马背、一个是在肚腹部，用前面的焊法直接焊上、焊牢即可。

再次进行焊接和稿件的对比、修正，如果没有异常情况，再将最后一只马腿焊上。完成所有部件的连接之后，再比对画稿对造型做调整，以达到理想状态，这个过程可以参考画稿来完成，以能够准确反映对象的造型、能够精确地表现对象的笔墨感觉和神韵为佳。接下来，就可以进行酸洗除锈、做漆防腐的装裱工作了。传统的装裱只用铁材制作成一个长方形的框，再将制好的马焊在铁框上，配木框进行装帧。这种方法现在多已不

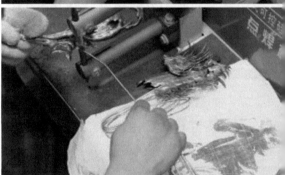
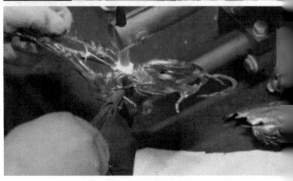

图11-15　单马的组装与焊接

用，改为镜片装饰。

要提示的是，在将做好的单马进行防腐、做漆时，须根据画面大小，用铁线打出几个粗细不等的钉脚，焊在马的背面，用来固定画与装饰材料的连接。通常我们会焊制3—5个钉脚，用三角形的稳定性来确定焊接钉脚的位置，焊过后，有些地方可以根据画面在空间状态下的起伏度，补焊一些钉脚，起到既可固定画面，又可增加画面状态的作用。

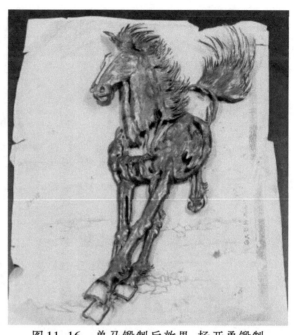

图11-16　单马锻制后效果 杨开勇锻制

铁画马代表着铁画锻制技术的一个大门类。从设计上讲，小写意的中国画适合铁画工艺，它的点线面的转换平缓、柔和，主要造型明确、清晰。即使是块面化的造型也可以用铁皮、铁板轻松完成。这种技法的训练，从马的锻制中获得。通过锻制奔马，可以训练我们对铁板的各种感觉，坚实、柔和、饱满、圆润。通过对马的界点，因为凹槽的作用，此时平面的块面开始形成上下错落的层次，利用这个方法，打击两个层次之间的外轮廓。焊完后，就可按照要求对画进行做漆、配框，进行成品的制作过程，这里就不再一一细说了。

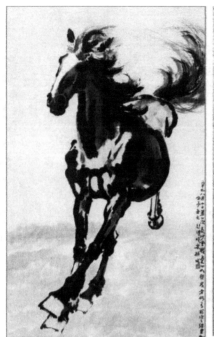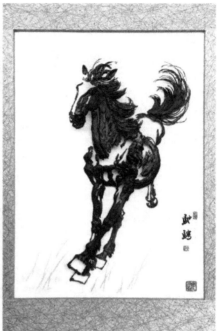

图 11-17　单马锻制后效果

参考文献

[1]安徽省博物馆.安徽铁画[M].北京:文物出版社,1959.

[2]姜茂发,车传仁.中华冶铁志[M].沈阳:东北大学出版社,2005.

[3]唐晓峰,于希贤,尹钧科等.芜湖市历史地理概述——芜湖市的聚落起源、城址演变、城区扩展及其规律性的探讨[M].芜湖:芜湖市城市建设局内部版,1979.

[4]王永祥.走进铁画[M].太原:北岳文艺出版社,2005.

[5]芜湖市文物管理委员会办公室.鸠兹古韵[M].合肥:黄山书社,2013.

[6]杨光辉,张开理.铁画艺术[M].南京:江苏美术出版社,1989.

[7]袁维忠.现代屏风艺术[M].南京:江苏美术出版社,2002.

[8]丁安民.我国现存最早的锻打铁画[J].江汉考古,1987(3).

[9]董琪珺,陆峰.芜湖铁画艺术在现代环境空间中的应用研究[J].艺术探索,2011,25(1).

[10]董松.铁锤锻造的艺术——芜湖铁画[J].中国文化遗产,2010(2).

[11]黄凯.新徽派铁画艺术历史传承与创新发展[J].艺术理论,2009(10).

[12]李锦胜.德艺双馨铸画魂——王石岑先生与芜湖铁画[J].美术观察,1999(8).

[13]刘伯璜,姚永森.芜湖铁画溯源[J].安徽师范大学学报(哲学

社会科学版),1983(2).

[14]张国斌.芜湖铁画产业化转型与发展探议[J].装饰,2008(7).

[15]李广锁.铁画艺术探析[D].苏州:苏州大学,2011.

[16]张向军.芜湖铁画生产性保护研究[D].金华:浙江师范大学,2014.

[17]朱琼臻.芜湖铁画初探——从铁画艺术的沉浮看中国传统文化之传承[D].厦门:厦门大学,2009.

[18]张家康.芜湖铁匠与芜湖铁画[N].江淮时报,2005-01-14(7).

[19]华觉明.传统工艺的保护振兴和市场开拓[N].中国社会科学院院报,2007-06-12(6).

[20]周君武.在传承中不断创新的铁画"四君子"[N].安徽经济报,2011-12-28(3).

后 记

历经 7 年，此本芜湖铁画非遗教材终于尘埃落定，不禁激动万分。首先非常感谢我校的各位领导从诸多方面给予的支持，感谢高武校长从教材的设计思路上给予的指导！感谢党委委员、纪委书记罗珊红在教材框架上给予的指导！感谢孙晓雷副校长从教材运行模式上给予的指导！感谢科研处吴庆国处长解决教材的出版费用问题！感谢艺术传媒学院周军书记在人员安排上给予的全面支持！感谢一路支持的各位领导、同仁！此本教材是在我校艺术传媒学院梁金柱院长的指导下，历经筹备、初稿、再稿、校稿、再校稿等数次的研讨才得以完成，后期梁金柱院长虽荣休，仍指导着我们教材的编撰工作，在此致以崇高的敬意！

此本教材分为上、下两篇，上篇为芜湖铁画的艺术溯源、铁画人物与传承、铁画美学分析、铁画的题材类别、现代设计中铁画的运用，为本人撰写；下篇为铁画的基本工具与手法和"梅""兰""竹""菊""奔马"的锻制。初稿由国家级铁画大师储金霞先生带领三位安徽省级铁画大师储莅文、聂传春、杨开勇和蒋庆云老师共同撰写，后经国家级大师储金霞带领芜湖 15 位安徽省级铁画大师张德才、汤传松、张家康、储铁艺、聂传春、叶合、赵昌进、周君武、邢后璠、储莅文、杨开勇、高文清、黄大江、魏明春、李小广对本书全篇共同校稿并予以定稿，在此向各位铁画大师的积极参与和无私奉献深表感谢！

后记

277

本教材的编撰开创了芜湖铁画非遗教材的先河，对于芜湖铁画自诞生以来只有口口相传的传承模式而言，是一大创新，本教材更是传统文化进校园最直接、最强有力的教学工具。此本教材虽历经7年，但仍有诸多不足。首先存在铁画大师因喜好与习惯的不同而产生的锻制手法存在差异，本教材因篇幅问题没有做一一阐述；其次因为铁画艺术美学的风格难以界定，所以对铁画艺术的风格和流派没有进行分类；再者因为铁画大师群体人数较多，此教材的校订仅邀请了安徽省省级以上的16位大师，没有邀请雪藏在民间的铁画高手，这也是此书的一大缺憾。

由于国内外可以借鉴的资料有限，铁画源远流长，教材中可能有个别文献出处无法考证，如有此况敬请与我们联系，我们一定做出更正！由于学术水平和能力有限，教材还存在诸多不足，敬请各位读者和同仁提出宝贵建议！

<div style="text-align:right">

邢　萍

2022 年 10 月 17 日

</div>

铁画锻制技艺基础